A COMPENDIUM OF ILLUSTRATIONS

COMPENDIO DE ILUSTRACIONES RECUEIL D'ILLUSTRATIONS COMPENDIO DI ILLUSTRAZIONI COMPÊNDIO DE ILUSTRAÇÕES EIN KOMPENDIUM VON ILLUSTRATIONEN

> 挿画の一覧 插图目录

The Pepin Press - Agile Rabbit Editions

```
90 5768 001 7
                 Transport Pictures
Graphic T
                  1000 Decorated Initials
90 5768 002 5
90 5768 003 3
                  Batik Patterns
90 5768 004 1
                  Floral Patterns
90 5768 005 x
                 Chinese Patterns
90 5768 006 8
90 5768 007 6 Images of the Human Body
90 5768 009 2 Indian Textile Prints
90 5768 009 2
90 5768 010 6 Signs & Symbols
                  Ancient Mexican Designs
90 5768 011 4
90 5768 012 2
                 Geometric Patterns
Art Nouveau Designs
90 5768 013 0
                  Menu Designs
90 5768 014 9
90 5768 016 5
                 Graphic Ornaments
90 5768 017 3 Classical Border Designs
90 5768 018 1 Web Design Index
90 5768 020 3 Japanese Patterns
                 Japanese Patterns
90 5768 020 3
                  5000 Animals
90 5768 021 1
90 5768 023 8 Occult Images
90 5768 022 x
                 Traditional Dutch Tile Designs
Bacteria And Other Micro Organisms
90 5768 024 6
                 Compendium of Illustrations
90 5768 025 4
90 5768 026 2
                  Web Design Index 2
                  Mediæval Patterns
90 5768 027 0
90 5768 028 9
                   Islamic Designs
                  Persian Designs
90 5768 029 7
90 5768 030 0
                  Weaving Patterns
                  Patterns of the 19th Century
90 5768 032 7
90 5768 033 5
                   Baroque
90 5768 034 3
                   Renaissance
90 5768 036 X
                  Turkish Designs
90 5768 037 8
                  Lace Motifs
90 5768 038 6
                  Embroidery
```

More titles in preparation

In addition to the Agile Rabbit series of book+CD-ROM sets, The Pepin Press publishes a wide range of books on art, design, architecture, applied art and popular culture. Please visit www.pepinpress.com for more information.

All rights reserved. Copyright $^{\odot}$ 2002 Pepin van Roojen Please consult the introduction for permission to use images from this book.

The Pepin Press – Agile Rabbit Editions Amsterdam and Singapore c/o P.O. Box 10349 1001 EH Amsterdam, The Netherlands

Tel +31 20 4202021 Fax +31 20 4201152 mail@pepinpress.com www.pepinpress.com

ISBN 90 5768 025 4

This book is edited, designed and produced by Agile Rabbit Editions Series concept and cover design by Pepin van Roojen This volume selection and design by Lucy Lambriex

10 9 8 7 6 5 4 3 2 1 2006 05 04 03 02

Manufactured in Singapore

A COMPENDIUM OF ILLUSTRATIONS

COMPENDIO DE ILUSTRACIONES
RECUEIL D'ILLUSTRATIONS
COMPENDIO DI ILLUSTRAZIONI
COMPÊNDIO DE ILUSTRAÇÕES
EIN KOMPENDIUM VON ILLUSTRATIONEN

挿画の一覧 插图目录

THE PEPIN PRESS - AGILE RABBIT EDITIONS

AMSTERDAM AND SINGAPORE

English

This book contains beautiful images for use as a graphic resource, or inspiration. All the illustrations are stored in high-resolution format on the enclosed free CD-ROM (Mac and Windows) and are ready to use for professional quality printed media and web page design. The pictures can also be used to produce postcards, either on paper or digitally, or to decorate your letters, flyers, etc. They can be imported directly from the CD into most design, image-manipulation, illustration, word-processing and e-mail programs; no installation is required. Some programs will allow you to access the images directly; in others, you will first have to create a document, and then import the images. Please consult your software manual for instructions.

The images can be used free of charge, up to a maximum of ten images per application. Should you wish to use more than ten images, write for permission to the address indicated in this book.

The names of the files on the CD-ROM correspond with the page numbers in this book. For pages with more than one image, the order is from left to right and from top to bottom. This is indicated with a number following the page number, or with the following letter codes: T = top, B = bottom, C = centre, L = left, and R = right.

The CD-ROM comes free with this book, but is not for sale separately. The publishers do not accept any responsibility should the CD not be compatible with your system.

Español

En este libro podrá encontrar fantásticas imágenes que le servirán como fuente de material gráfico o como inspiración para realizar sus propios diseños. Se adjunta un CD-ROM gratuito (Mac y Windows) donde hallará todas las ilustraciones en un formato de alta resolución, con las que podrá conseguir una impresión de calidad profesional y diseñar páginas web. Las imágenes pueden también emplearse para realizar postales, de papel o digitales, o para decorar cartas, folletos etc. Estas imágenes se pueden importar desde el CD a la mayoría de programas de diseño, manipulación de imágenes, dibujo, tratamiento de textos y correo electrónico, sin necesidad de utilizar un programa de instalación. Algunos programas le permitirán acceder a las imágenes directamente; otros, sin embargo, requieren la creación previa de un documento para importar las imágenes. Consulte su manual de software en caso de duda.

Las imágenes se pueden emplear de manera gratuita hasta un máximo de diez imágenes por aplicación. Si desea utilizar más de diez imágenes, solicite la debida autorización escribiendo a la dirección que se indica en este libro.

Los nombres de los archivos del CD ROM se corresponden con los números de página de este libro. En aquellas páginas en las que haya más de una imagen, el orden que se ha de seguir para localizarlas es de izquierda a derecha y de arriba abajo. Esto se indica con un número a continuación del número de página, o con las siguientes abreviaturas: T (top)= arriba; B (bottom)= abajo; C (centre)= centro; L (left)= izquierda y R (right)= derecha.

El CD-ROM se ofrece de manera gratuita con este libro, pero está prohibida su venta por separado. Los editores no asumen ninguna responsabilidad en el caso de que el CD no sea compatible con su sistema.

Deutsch

Dieses Buch enthält ansprechende Bilder, die als Ausgangsmaterial für graphische Zwecke oder als Anregung genutzt werden können. Alle Abbildungen sind in hoher Auflösung auf der beiliegenden Gratis-CD-ROM (für Mac und Windows) gespeichert und lassen sich direkt zum Drucken in professioneller Qualität oder zur Gestaltung von Websites einsetzen. Sie können sie auch als Motive für Postkarten auf Karton oder in digitaler Form, oder als Ausschmückung für Ihre Briefe, Flyer etc. verwenden.

Die Bilder lassen sich direkt in die meisten Zeichen-, Bildbearbeitungs-, Illustrations-, Textverarbeitungs- und E-Mail-Programme laden, ohne dass zusätzliche Programme installiert werden müssen. In einigen Programmen können die Dokumente direkt geladen werden, in anderen müssen Sie zuerst ein Dokument anlegen und können dann die Datei importieren. Genauere Hinweise dazu finden Sie im Handbuch zu Ihrer Software.

Pro Publikation dürfen Sie bis zu zehn Bilder kostenfrei nutzen. Wenn Sie mehr als zehn Bilder verwerten möchten, holen Sie bitte eine schriftliche Genehmigung bei der im Buch angegebenen Adresse ein.

Die Namen der Bilddateien auf der CD-ROM entsprechen den Seitenzahlen dieses Buchs. Bei Seiten mit mehreren Bildern verläuft die Reihenfolge von links nach rechts und oben nach unten. Wo die Position auf der jeweiligen Seite angegeben ist, bedeutet T (top)= oben, B (bottom)= unten, C (centre)= Mitte, L (left)= links und R (right)= rechts.

Die CD-ROM wird kostenlos mit dem Buch geliefert und ist nicht separat verkäuflich. Der Verlag haftet nicht für Inkompatibilität der CD-ROM mit Ihrem System.

Italiano

Questo libro contiene immagini meravigliose che possono essere utilizzate come risorsa grafica o come fonte di ispirazione. Tutte le illustrazioni sono contenute nell'allegato CD-ROM gratuito (per Mac e Windows), in formato ad alta risoluzione e pronte per essere utilizzate per pubblicazioni professionali e pagine web. Possono essere inoltre usate per creare cartoline, su carta o digitali, o per abbellire lettere, opuscoli, ecc.

Dal CD, le immagini possono essere importate direttamente nella maggior parte dei programmi di grafica, di ritocco, di illustrazione, di scrittura e di posta elettronica; non è richiesto alcun tipo di installazione. Alcuni programmi vi consentiranno di accedere alle immagini direttamente; in altri, invece, dovrete prima creare un documento e poi importare le immagini. Consultate il manuale del software per maggiori informazioni.

Le immagini possono essere utilizzate gratuitamente fino ad un massimo di dieci per applicazione. Se desiderate utilizzare più di dieci immagini, dovrete richiedete la relativa autorizzazione all'indirizzo indicato.

I nomi dei documenti sul CD-ROM corrispondono ai numeri delle pagine del libro. Quando le pagine contengono più di un'immagine, l'ordine di queste ultime è da sinistra a destra e dall'alto verso il basso. L'ordine è indicato con un numero situato dopo il numero di pagina o con le seguenti lettere: T (top)= alto, B (bottom)= basso, C (centre)= centro, L (left)= sinistra e R (right)= destra. Il CD-ROM è allegato gratuitamente al libro e non può essere venduto separatamente. L'editore non può essere ritenuto responsabile qualora il CD non fosse compatibile con il sistema posseduto.

Français

Cet ouvrage renferme de superbes illustrations destinées à servir de ressources graphiques ou d'inspiration. La totalité des images sont stockées en format haute définition sur le CD-ROM gratuit inclus (Mac et Windows), prêtes à l'emploi en vue de réaliser des impressions ou pages Web de qualité professionnelle. Elles permettent également de créer des cartes postales, aussi bien sur papier que virtuelles, ou d'agrémenter vos courriers, prospectus et autres.

Vous pouvez les importer directement à partir du CD dans la plupart des applications de création, manipulation graphique, illustration, traitement de texte et messagerie, sans qu'aucune installation ne soit nécessaire. Certaines applications permettent d'accéder directement aux images, tandis que dans d'autres, vous devez d'abord créer un document, puis importer les images. Veuillez consultez les instructions dans le manuel du logiciel concerné.

Ces images peuvent être utilisées sans frais, jusqu'à un maximum de dix par application. Si vous souhaitez en utiliser davantage, veuillez solliciter l'autorisation à l'adresse indiquée dans le présent ouvrage.

Sur le CD, les noms des fichiers correspondent aux numéros de pages de ce livre. Sur les pages qui comportent plusieurs images, l'ordre va de gauche à droite, et de haut en bas. Il est indiqué soit par un numéro figurant après le numéro de page, soit par les codes suivants : T (top)= haut, B (bottom)= bas, C (centre)= centre, L (left)= gauche, et R (right)= droite.

Le CD-ROM est fourni gratuitement avec le livre, mais il ne peut être vendu séparément. L'éditeur décline toute responsabilité si ce CD n'est pas compatible avec votre ordinateur.

Português

Este livro contém fantásticas imagens que podem ser utilizadas como fonte de material gráfico ou como inspiração para realizar os seus próprios desenhos. Você encontrará todas as ilustrações em formato de alta resolução dentro do CD-ROM gratuito (Mac e Windows), e com elas poderá conseguir uma impressão de qualidade profissional e desenhar páginas web. As imagens também podem ser usadas para criar postais, de papel ou digitais, ou para decorar cartas, folhetos, etc.

Estas imagens podem ser importadas do CD para a maioria de programas de desenho, manipulação de imagem, ilustração, processamento de texto e correio eletrônico, sem a necessidade de utilizar um programa de instalação. Alguns programas permitirão que você tenha acesso às imagens diretamente; e em outros, você deverá criar um documento antes de importar as imagens. Por favor, consulte o seu manual de software para obter maiores informações.

Você pode utilizar as imagens de forma gratuita até um limite máximo de dez imagens por aplicativo. Se você deseja utilizar mais de dez imagens, solicite a devida autorização escrevendo para o endereço indicado neste livro.

Os nomes dos arquivos do CD-ROM correspondem aos números de página deste livro. Nas páginas onde exista mais de uma imagem, a ordem que deve ser seguida para localizar as imagens é da esquerda para a direita e de cima para baixo. Isso é indicado com um número que vem logo depois do número de página, ou com as seguintes abreviaturas: T (top)= acima; B (bottom)= abaixo; C (centre)= centro; L (left)= esquerda e R (right)= direita.

O CD-ROM é oferecido de forma gratuita com este livro, porém é proibido vendê-lo separadamente. Os editores não assumem nenhuma responsabilidade no caso de que o CD não seja compatível com o seu sistema.

日本語

本書にはグラフィック リソースやインスピレーションとして使用できる美しいイメージ画像が含まれています。すべてのイラストレーションは、無料の付属 CD-ROM (Mac および Windows 用) に高解像度で保存されており、これらを利用してプロ品質の印刷物や WEB ページを簡単に作成することができます。また、紙ベースまたはデジタルの葉書の作成やレター、ちらしの装飾等に使用することもできます。

これらの画像は、CDから主なデザイン、画像処理、イラスト、ワープロ、Eメールソフトウェアに直接取り込むことができます。インストレーションは必要ありません。プログラムによっては、画像に直接アクセスできる場合や、一旦ドキュメントを作成した後に画像を取り込む場合等があります。詳細は、ご使用のソフトウェアのマニュアルをご参照下さい。

1 つのアプリケーションに対して最大 10 個までの画像を無料で使用することができます。10 個以上の画像を使用する場合は、本書に記載された住所に紙面で許可を求めてください。

CD-ROM 上のファイル名は、本書のページ数に対応しています。ページに複数の画像が含まれる場合は、左から右、上から下の順番で番号がつけられ、ページ番号に続く数字または下記のレターコードで識別されます。

T=トップ(上部)、B=ボトム(下部)、C=センター(中央)、L=レフト(左)R=ライト(右)CD-ROM は本書の付属品であり、別売されておりません。CD がお客様のシステムと互換でなかった場合、発行者は責任を負わないことをご了承下さい。

中文簡介

本書包含精美圖片,可以作為圖片資源或激發靈感的資料使用。這些圖片存儲在所附的免費高容量 CD-ROM (可在 Mac 和 Windows 下使用)中,並可以用於專業的高質量媒體打印和網頁設計。這些圖 片還可以用於製作紙質和數字明信片或裝飾您的信封、傳單等。

您無需安裝即可以直接從 CD 中調入使用其中大多數的設計、圖像處理、圖片、字處理和電子郵件程序。其中的一些程序使您可以直接使用圖片:另外一些,您則需要首先創建一個文件,然後引入圖片。用法說明請參閱軟件說明手冊。這些圖片每次免費應用時最多不能超過 10 幅。如果您想要使用超過 10 幅的圖片,請寫信至書中所示地址,以獲得許可。

在 CD-ROM 中的文件名稱是與書中的頁碼相對應的。如果書頁中的圖片超過一幅,其順序為從左到右,從上到下。這會在書頁號後加一個數字來表示,或者是加一個字母: T= 上、 B= 下、 C= 中、 L= 左、 R= 右。

與書一起的 CD-ROM 是免費的,但它不單獨銷售。如果 CD 與您的系統不兼容,出版商不承擔任何責任。

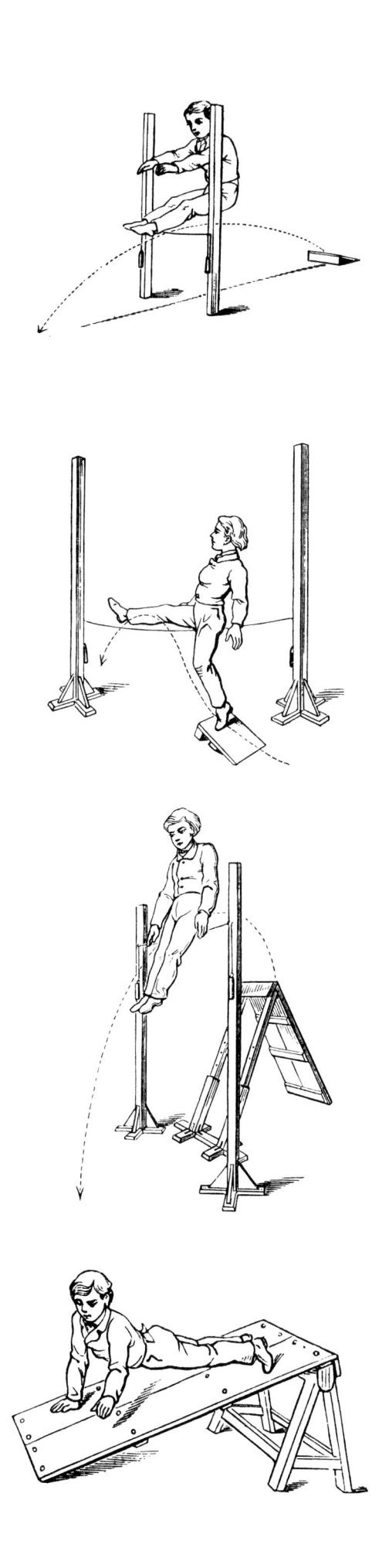

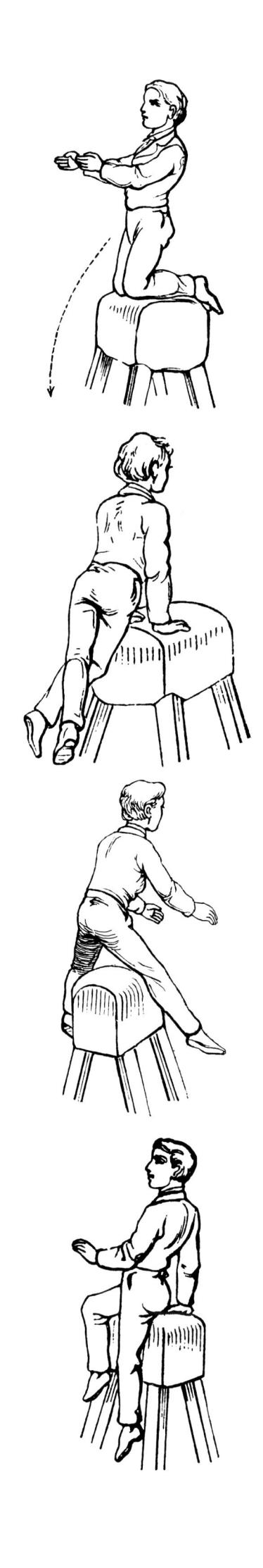

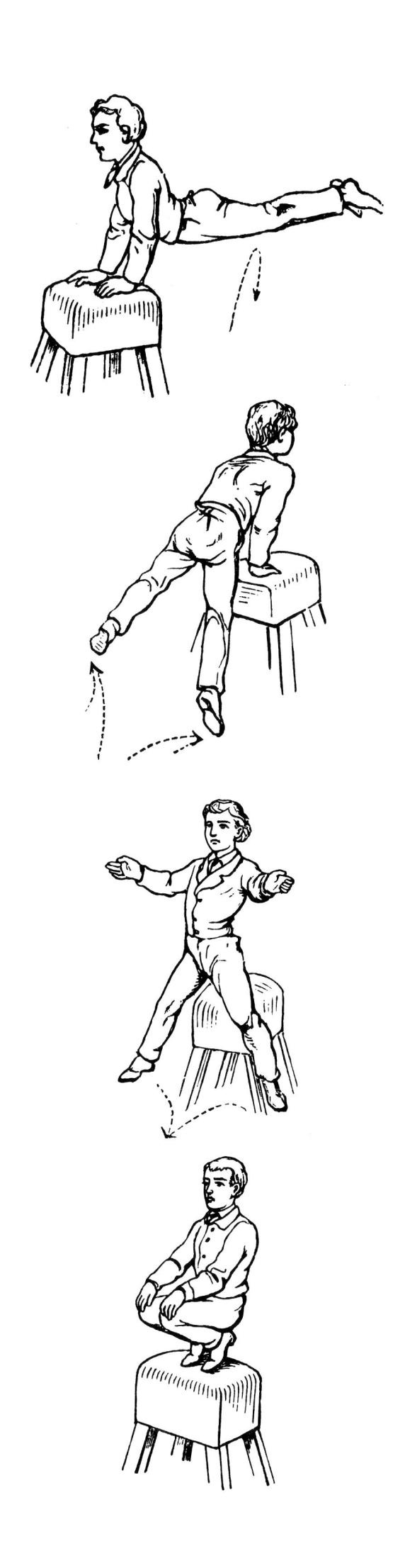

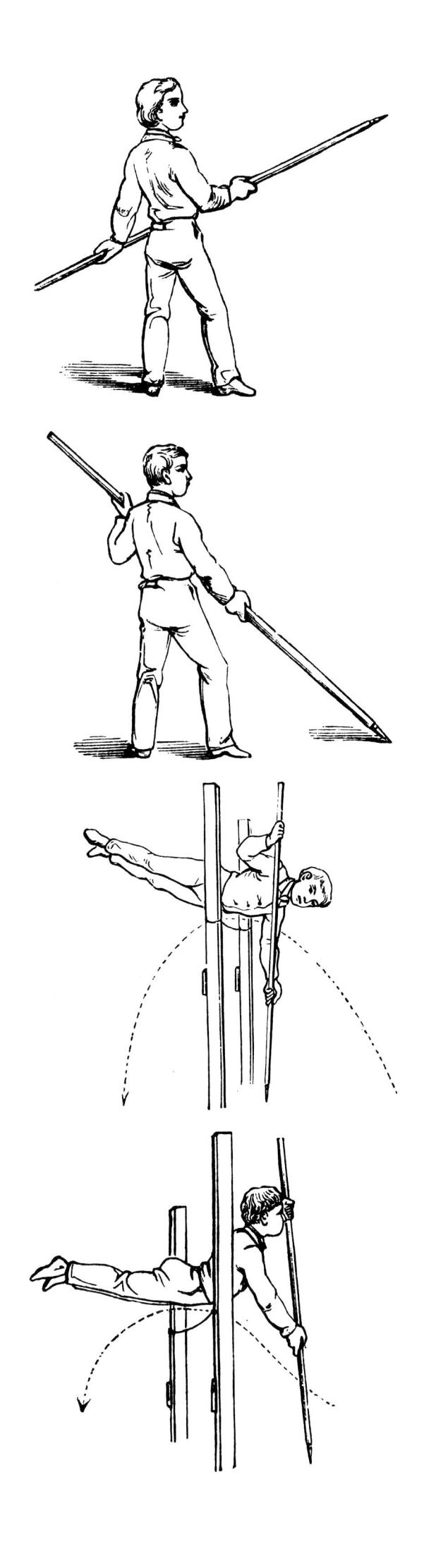

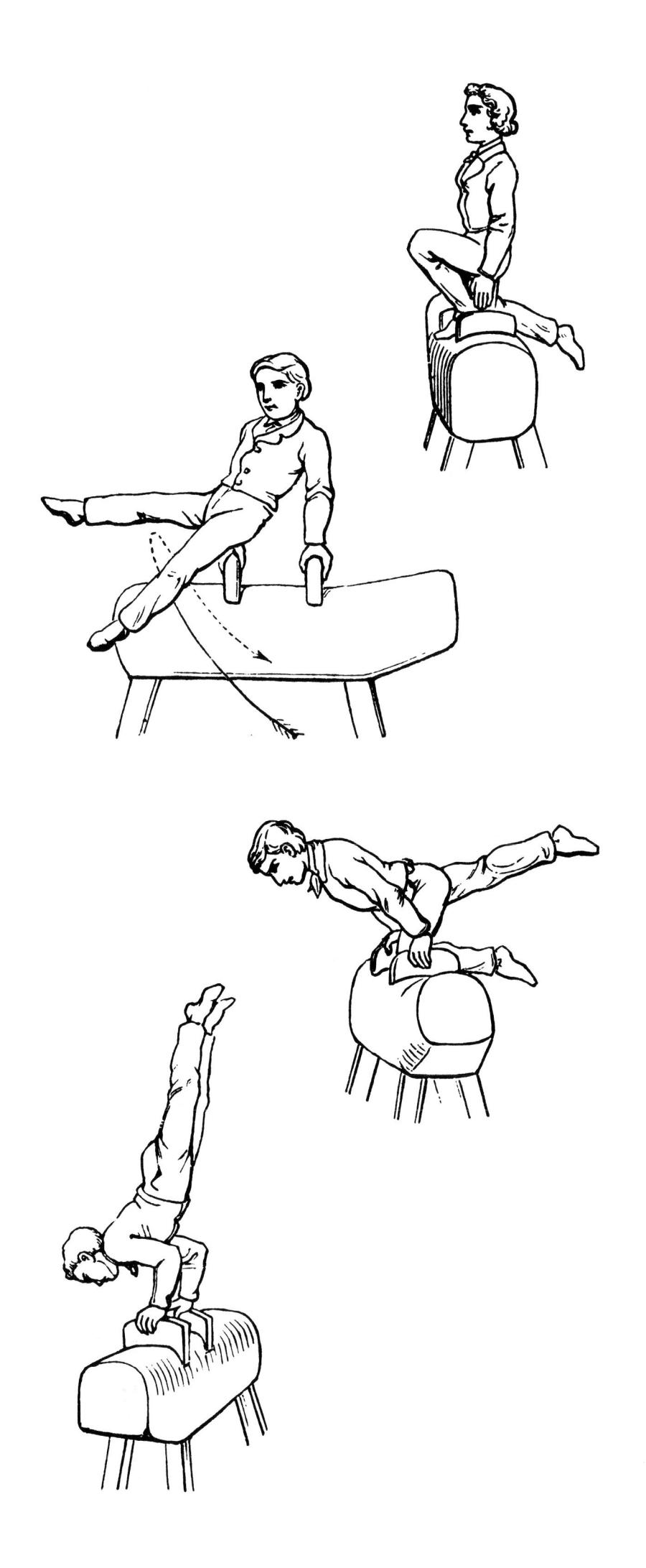

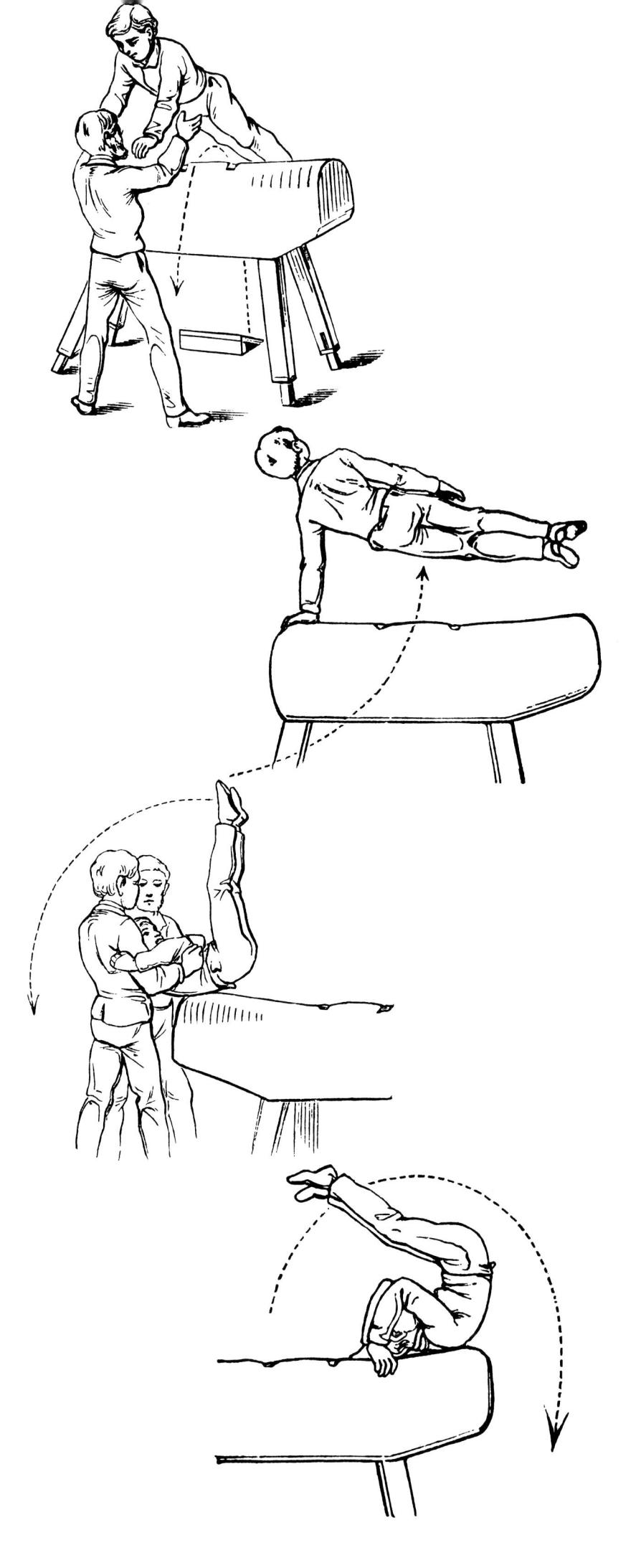

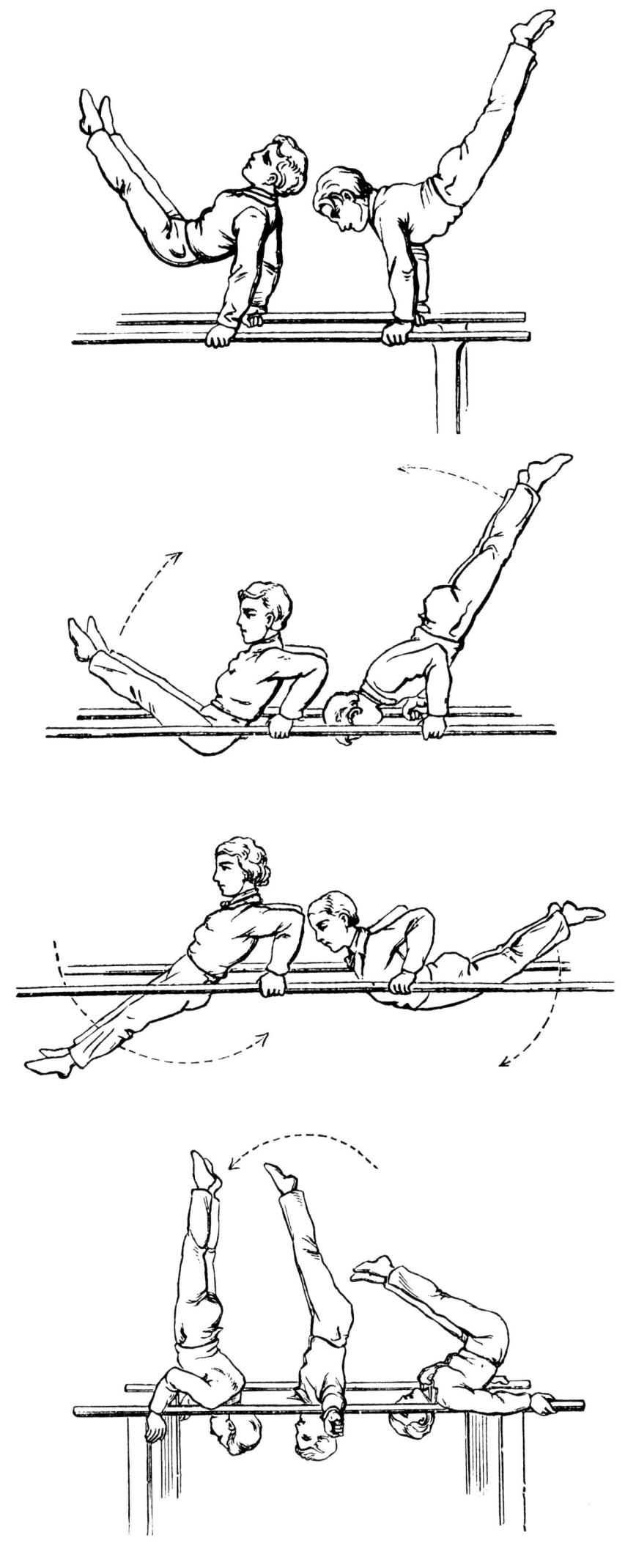

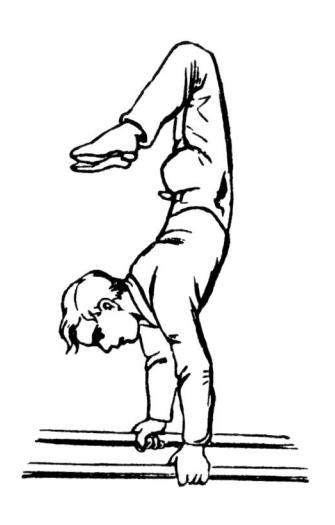

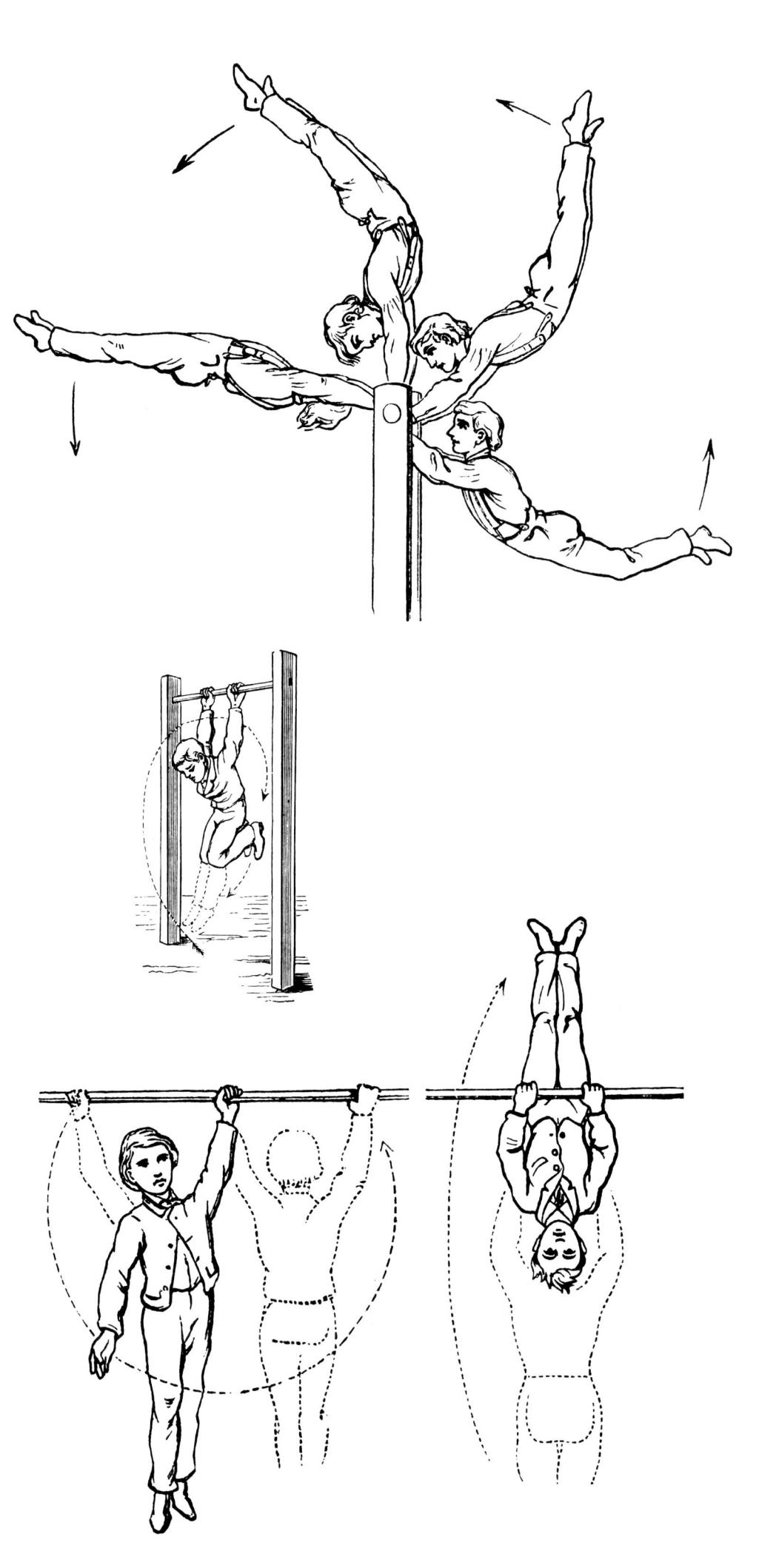

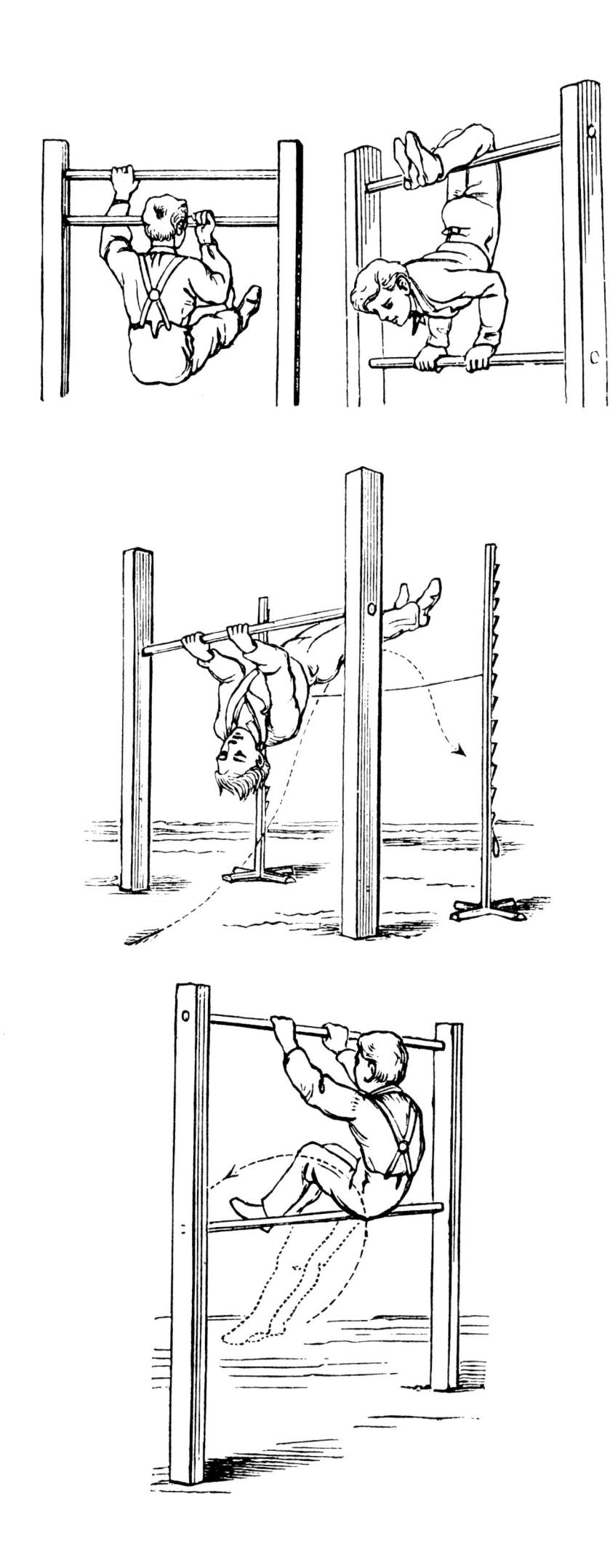

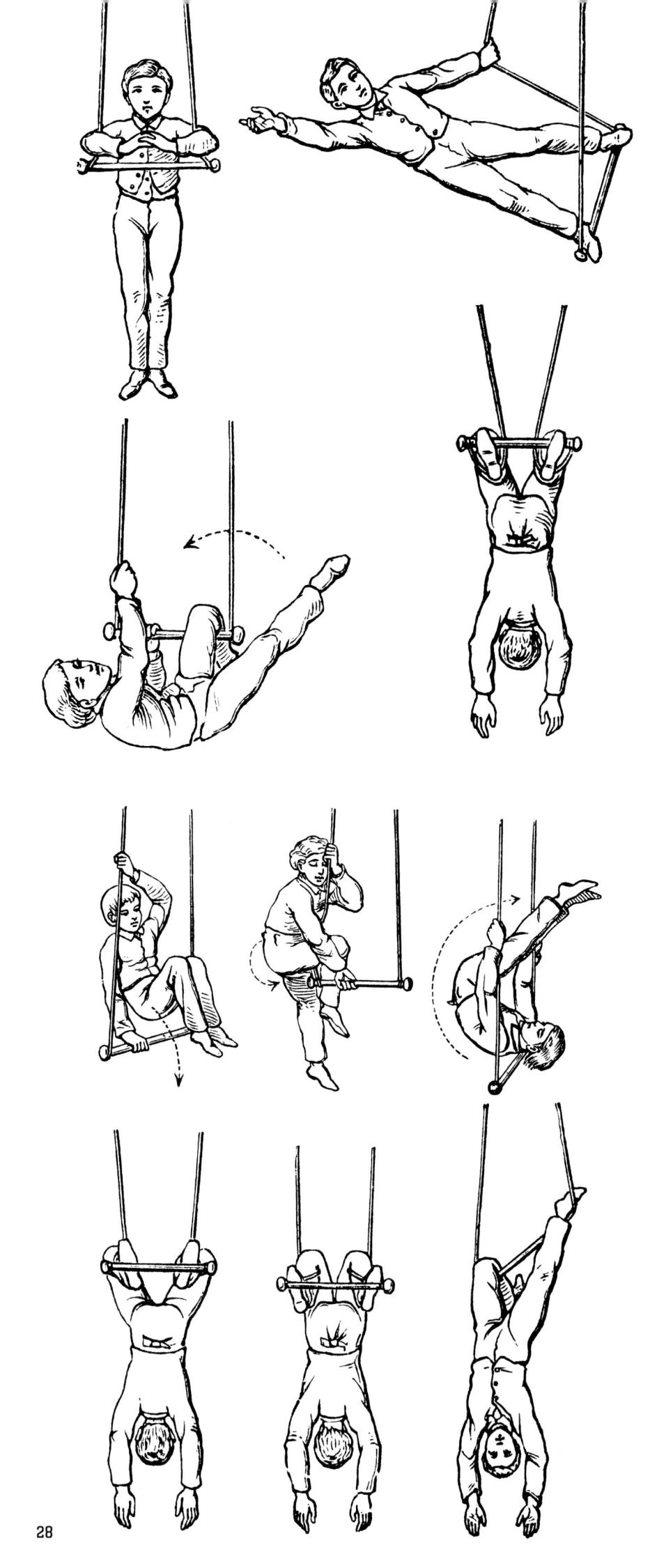

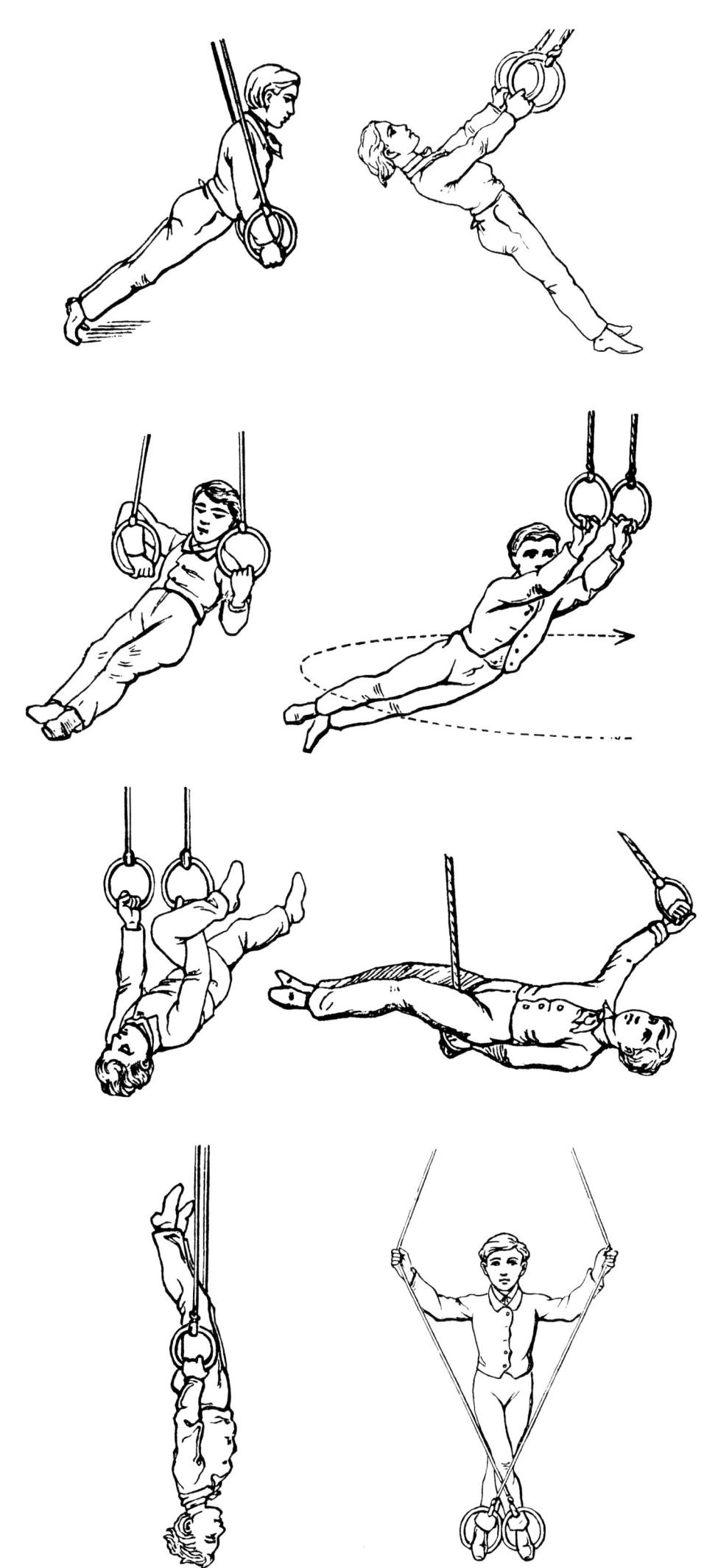

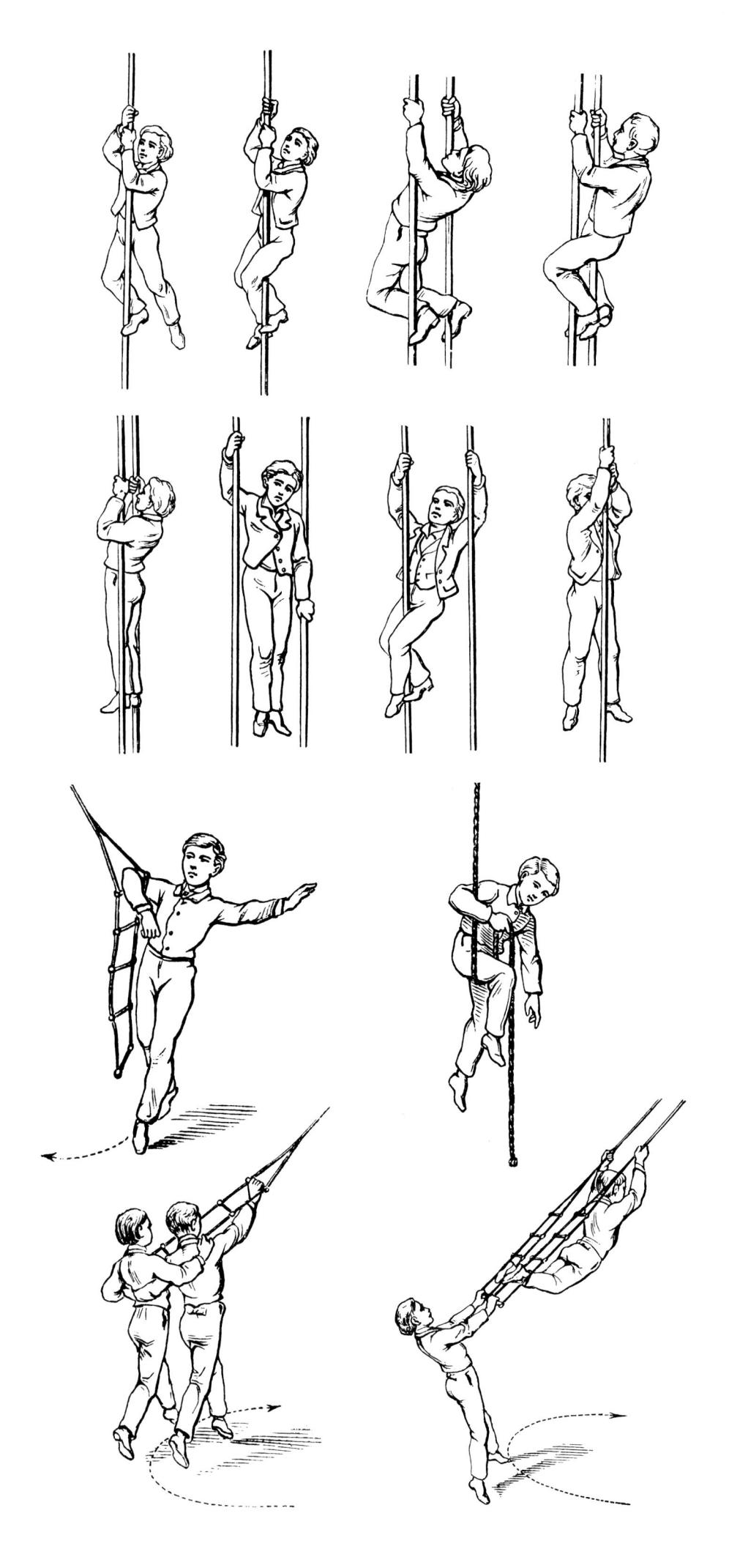

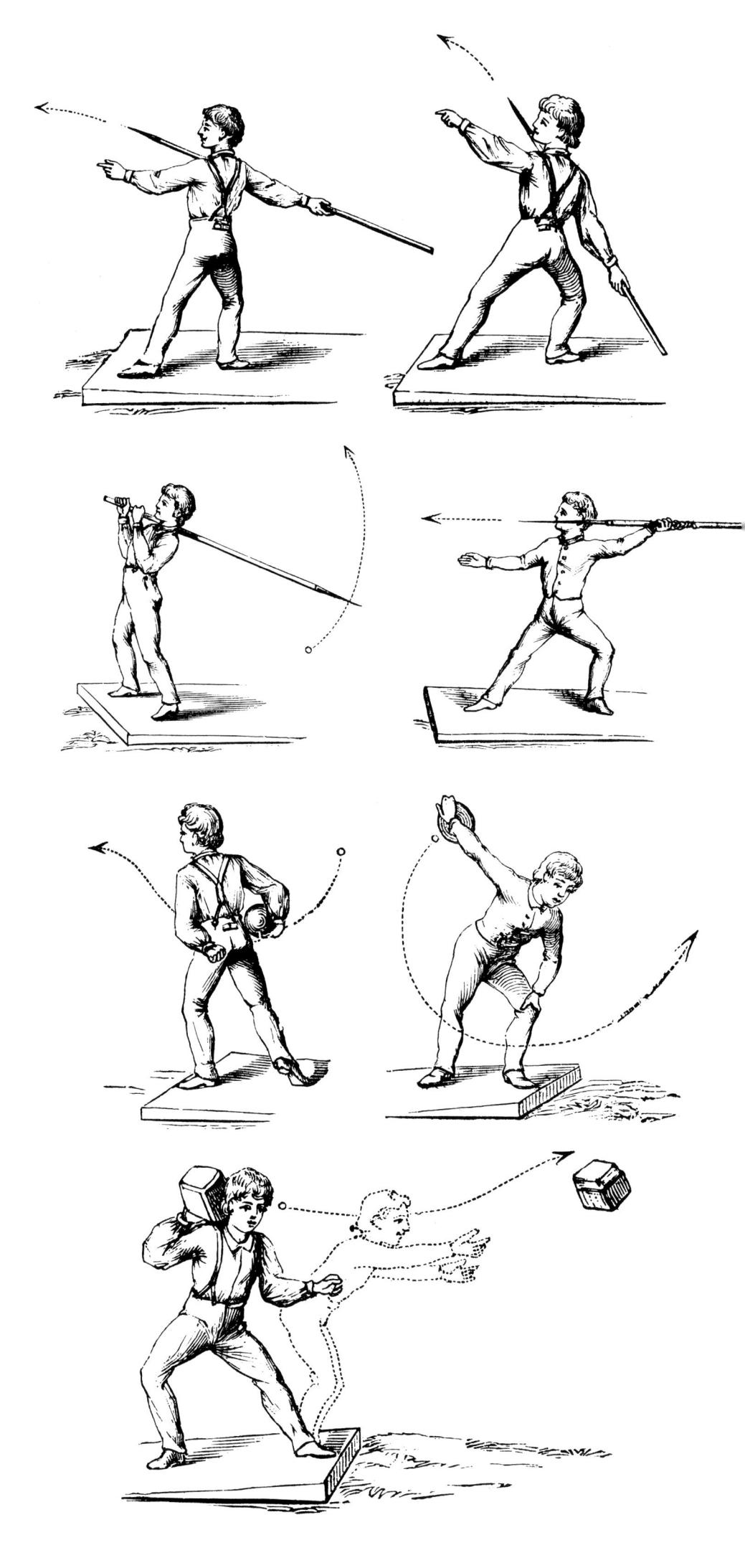

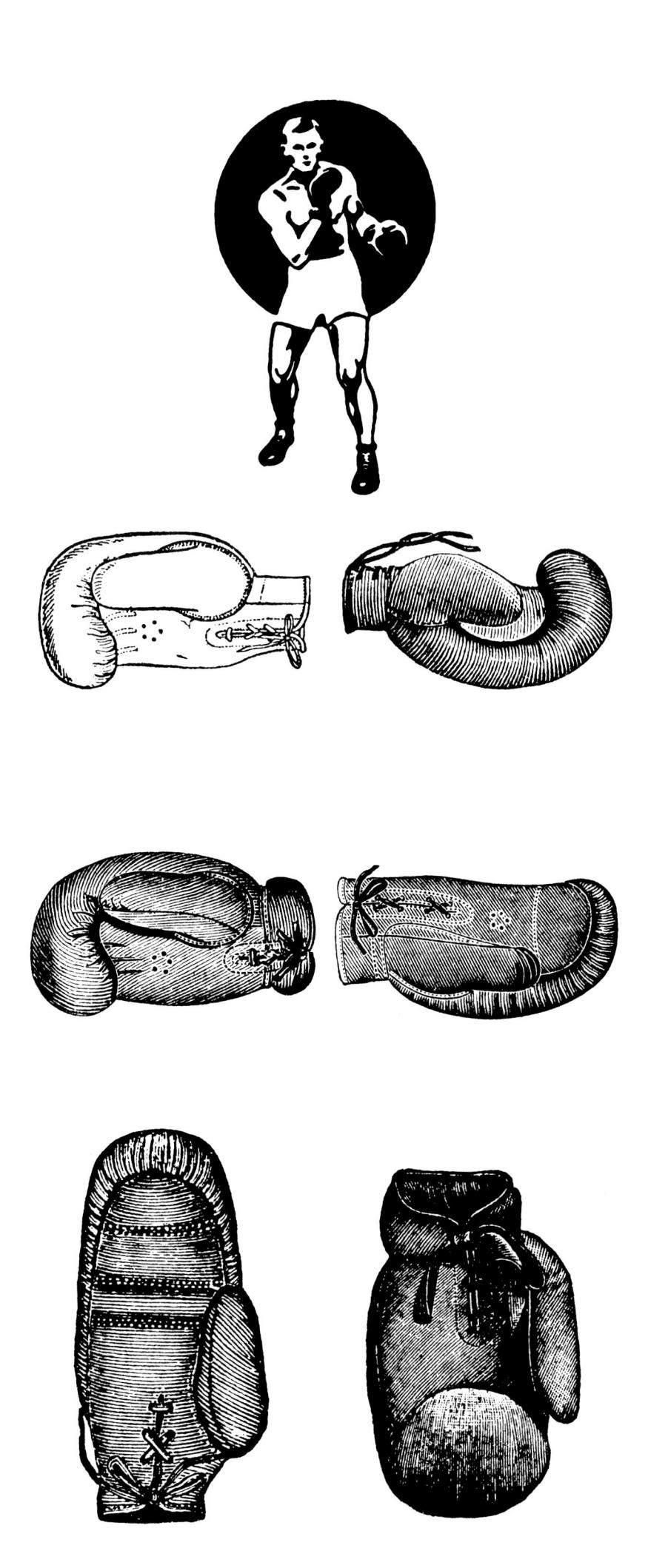

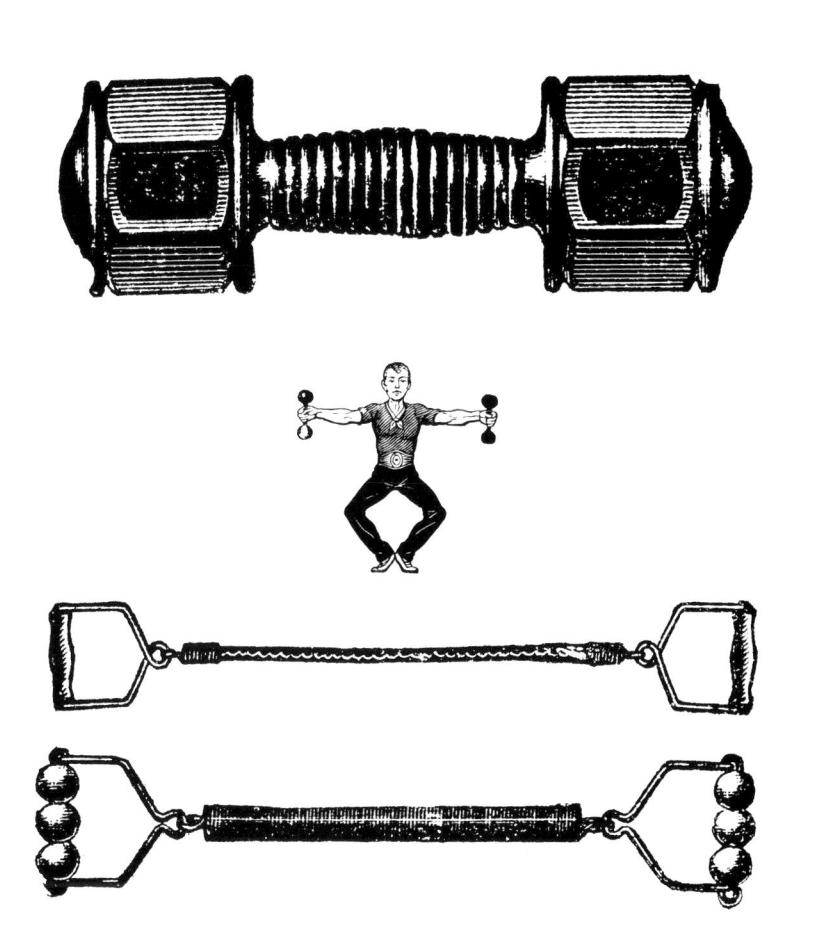

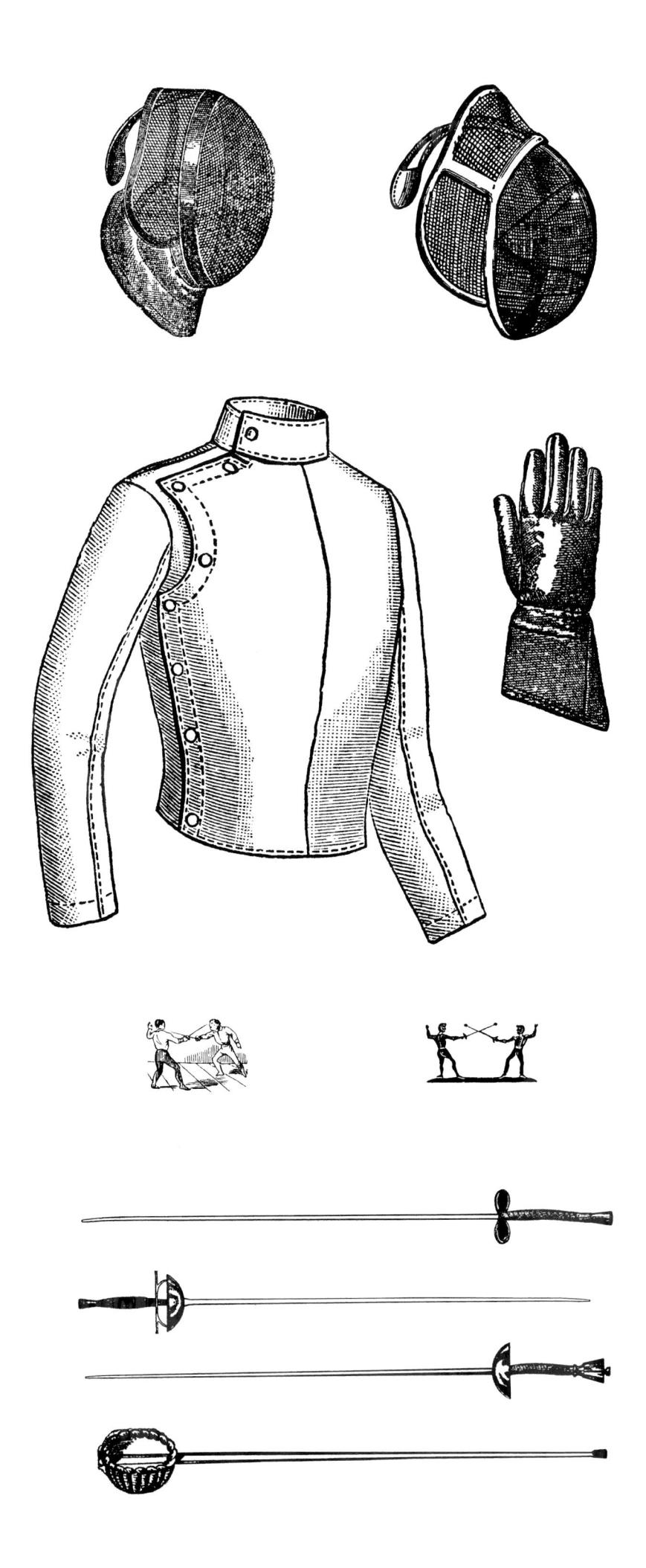
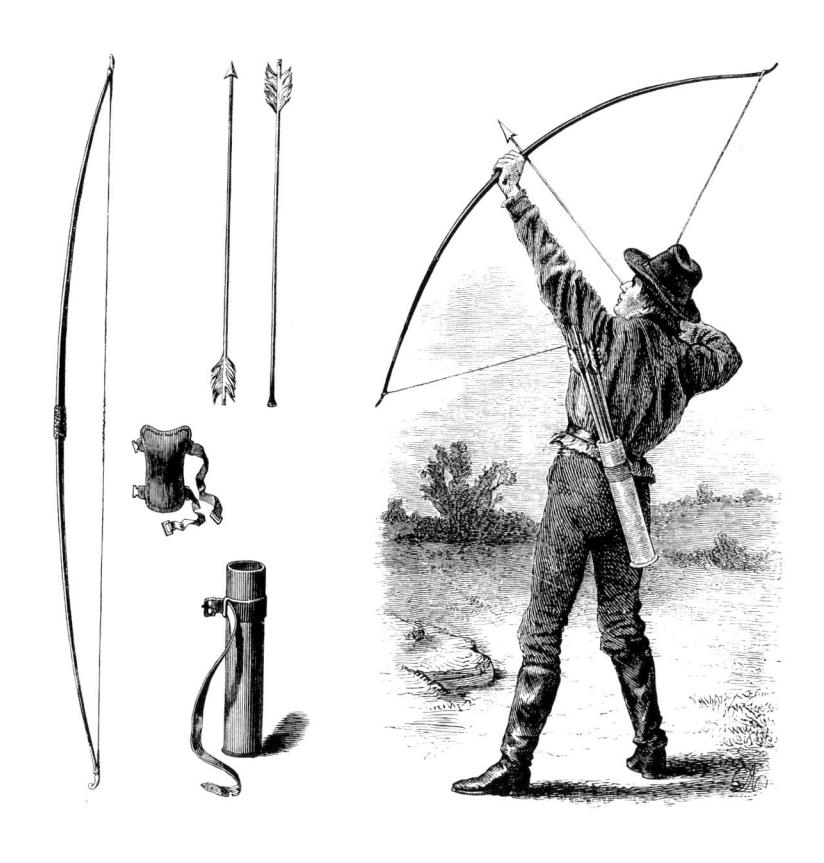

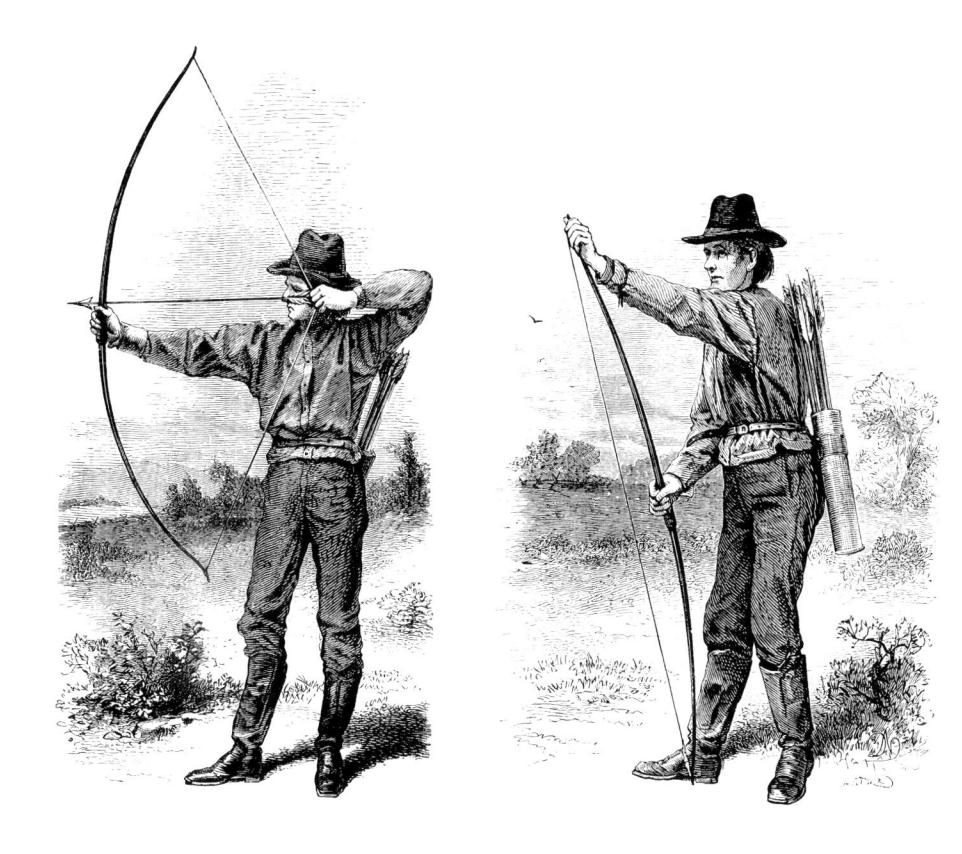

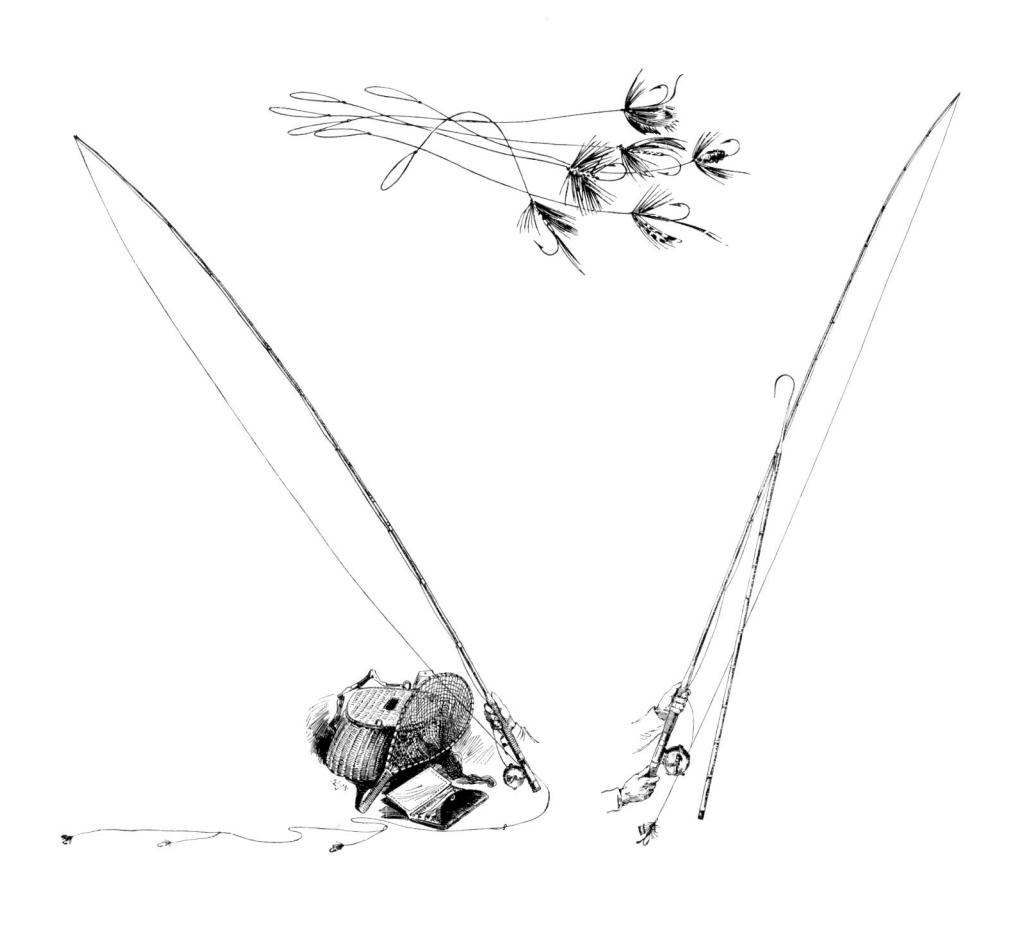

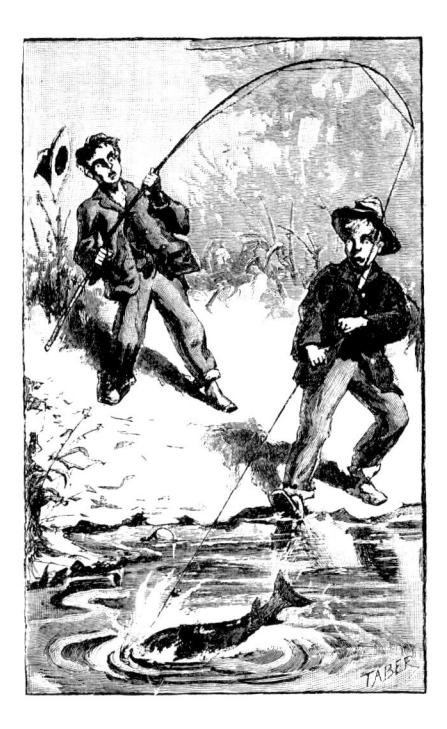

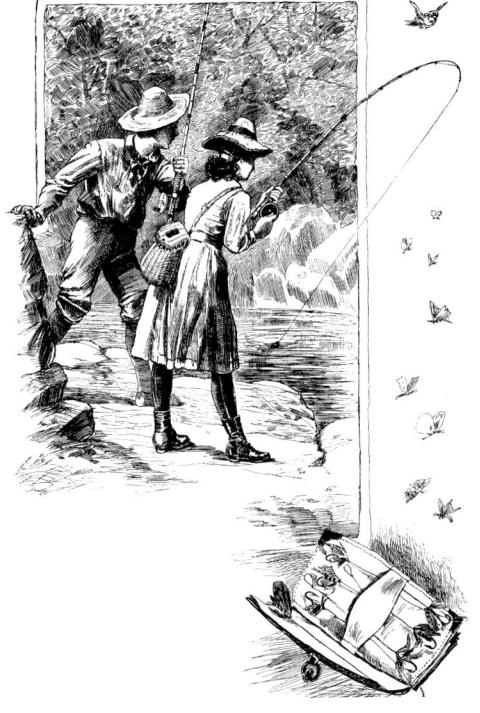

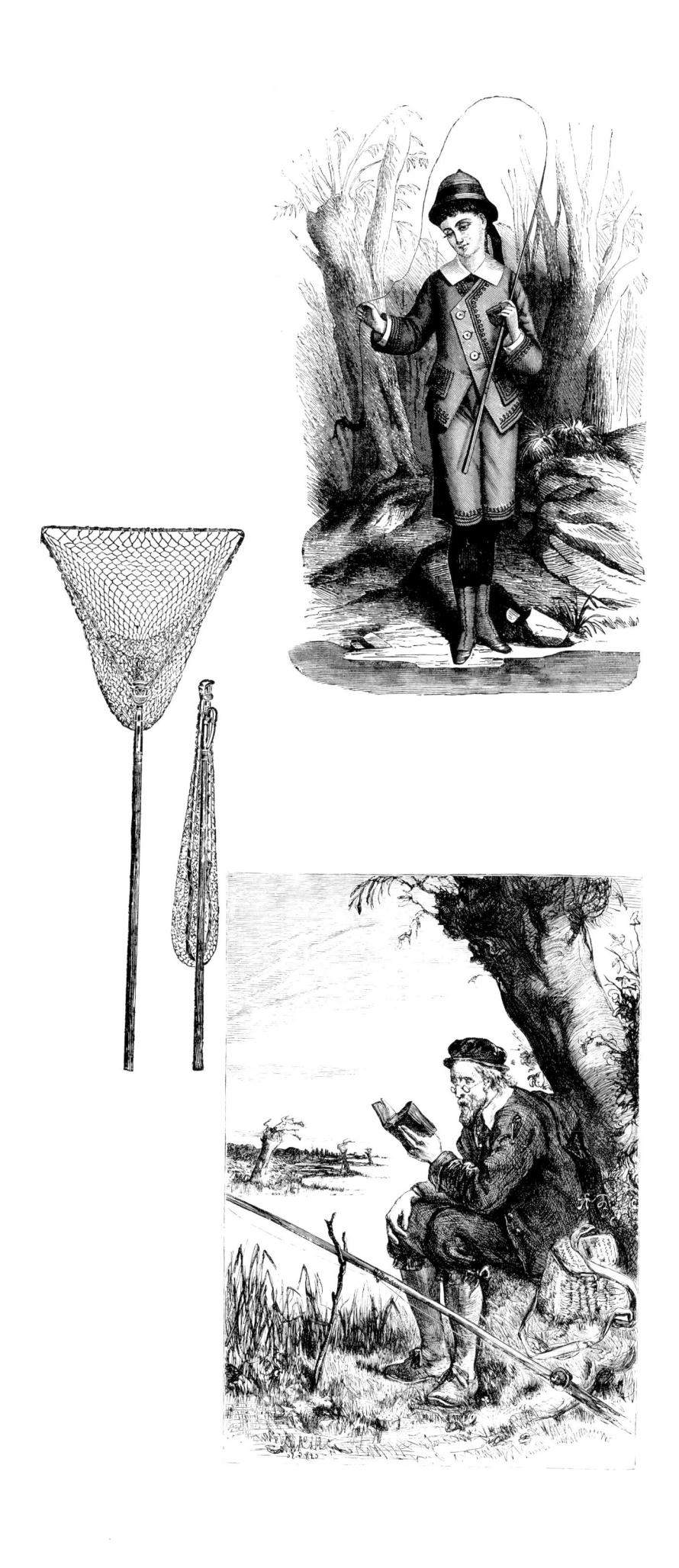

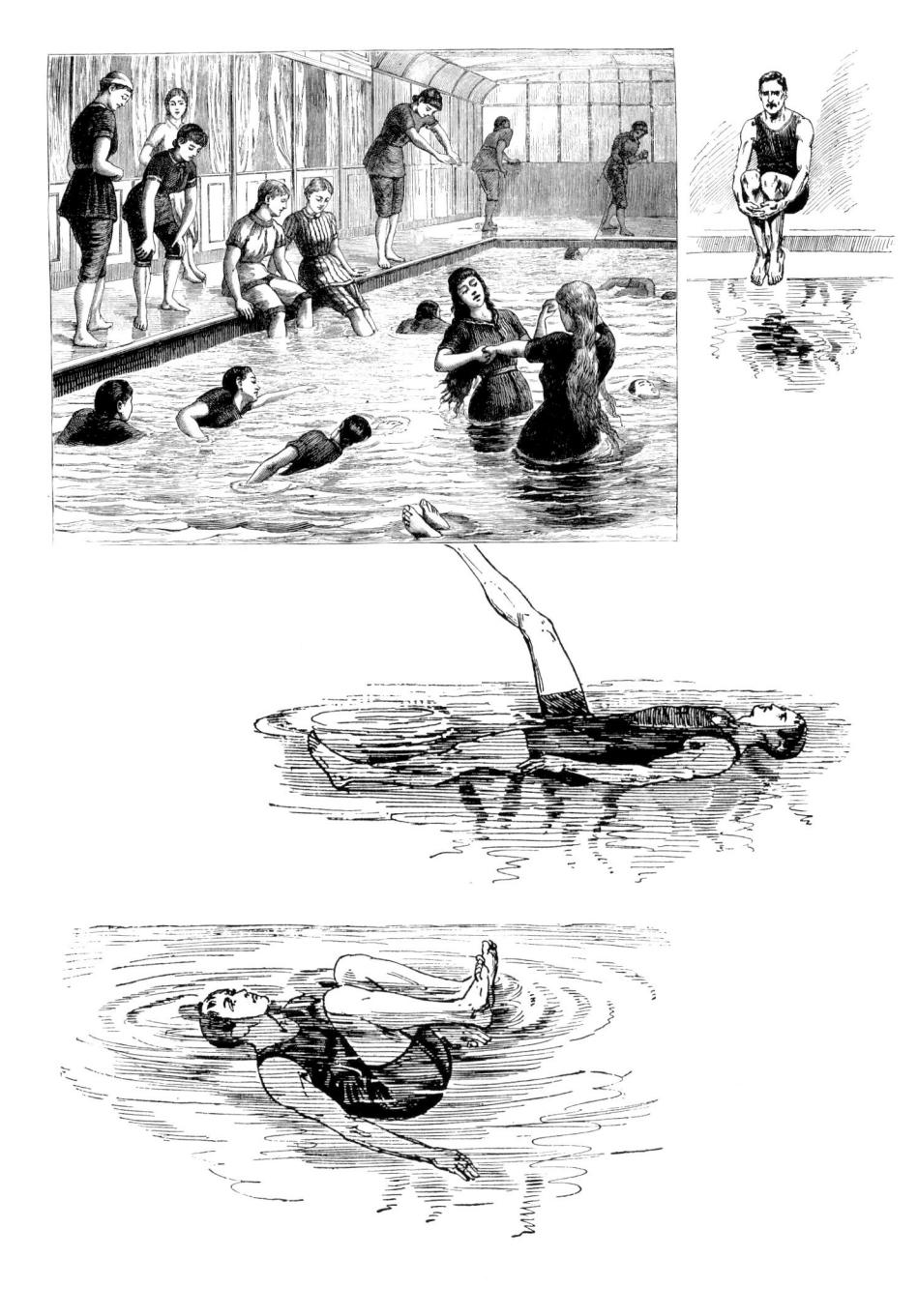

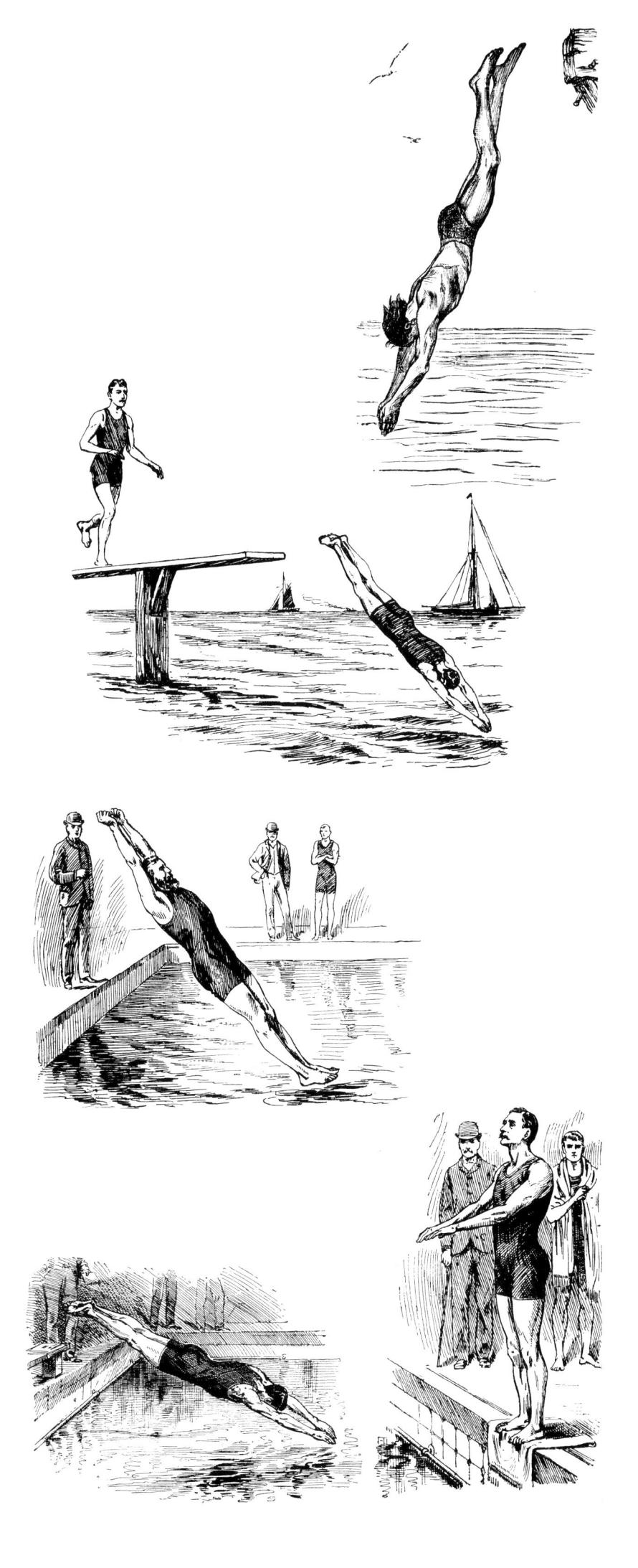

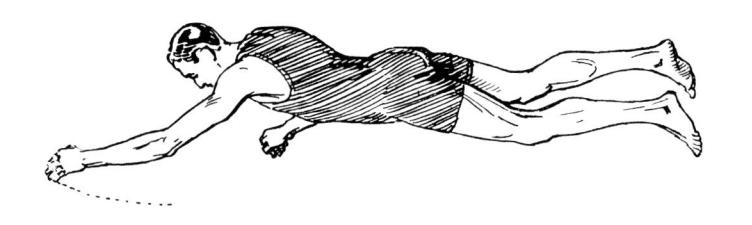

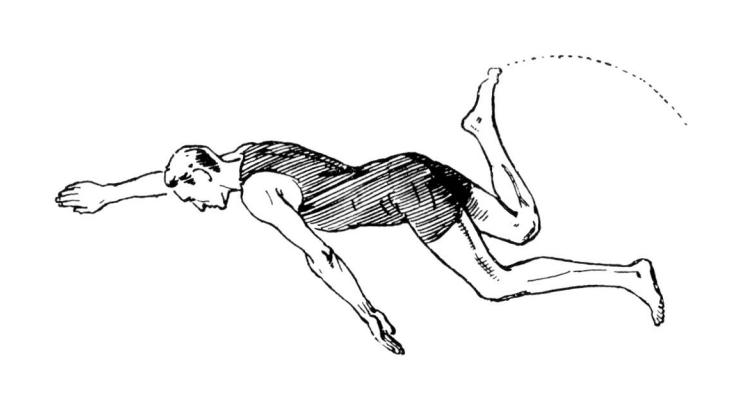

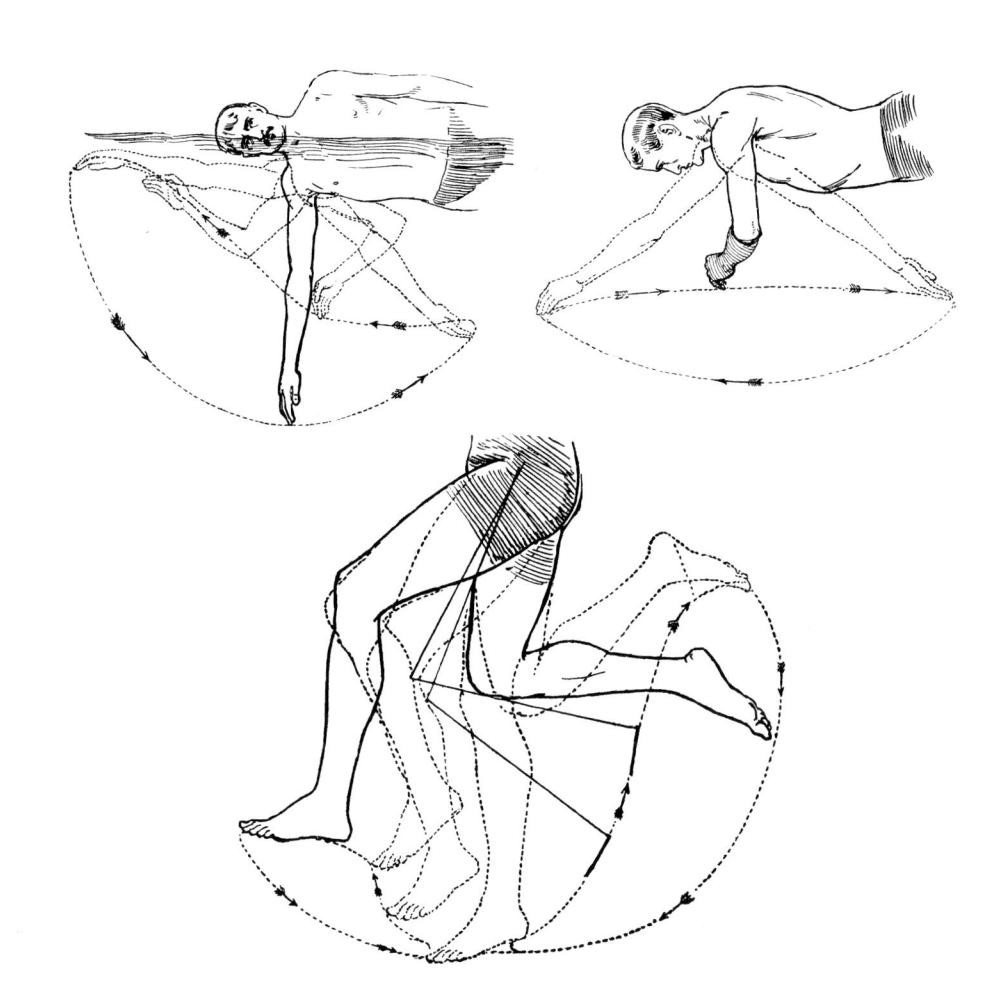

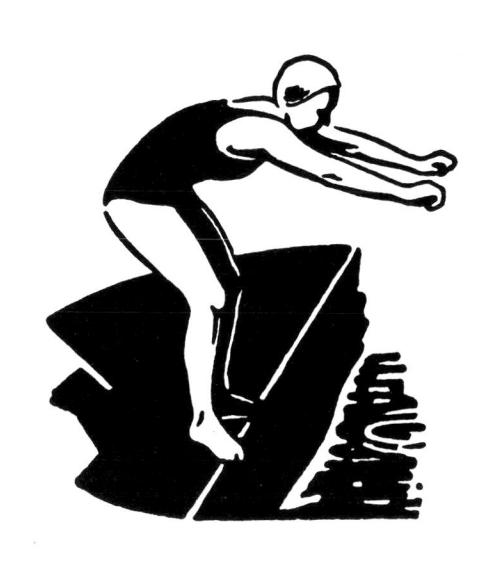

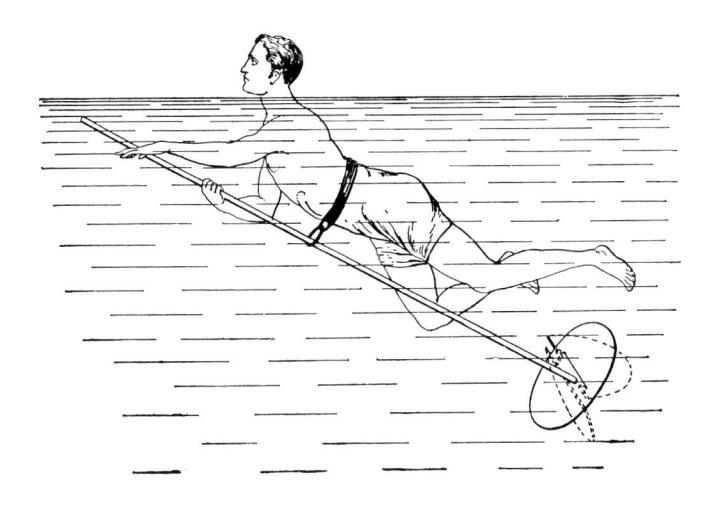

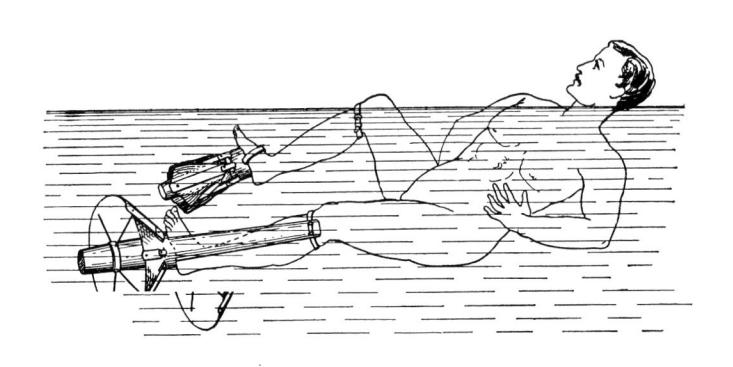

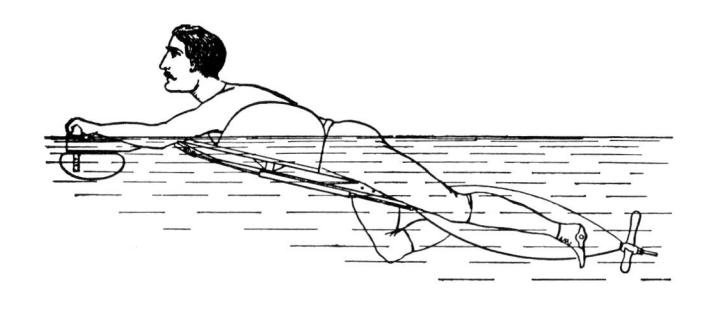

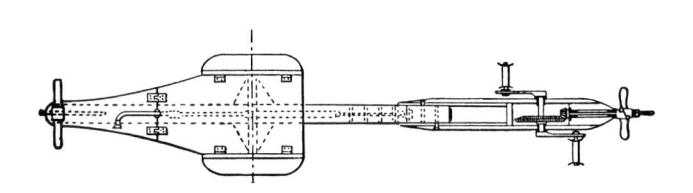

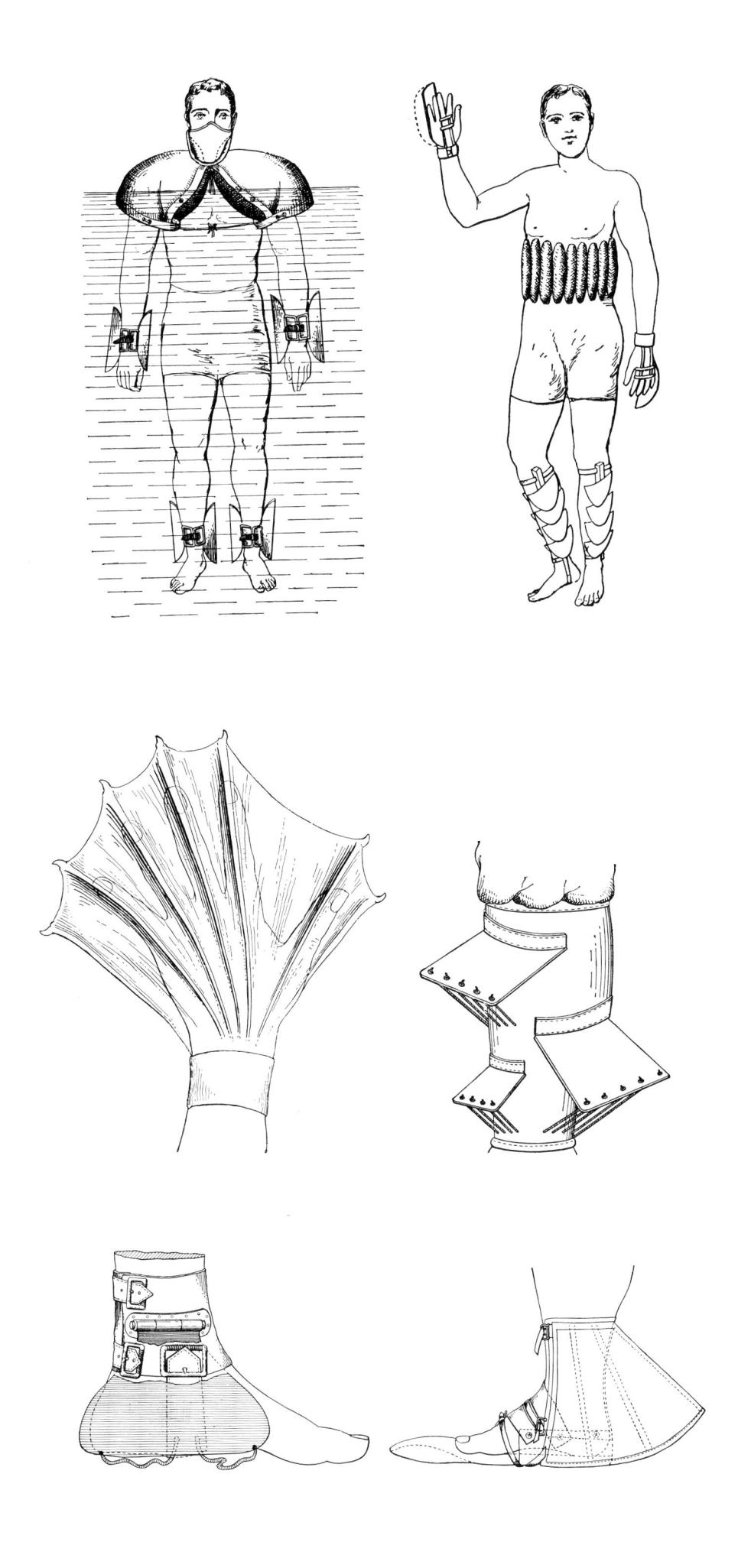

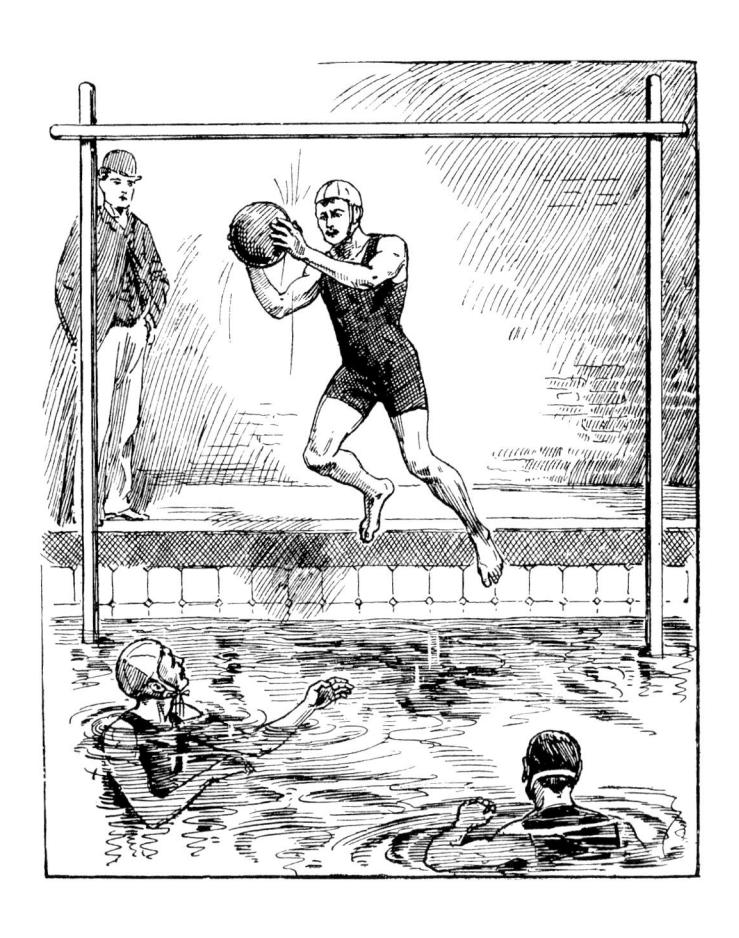

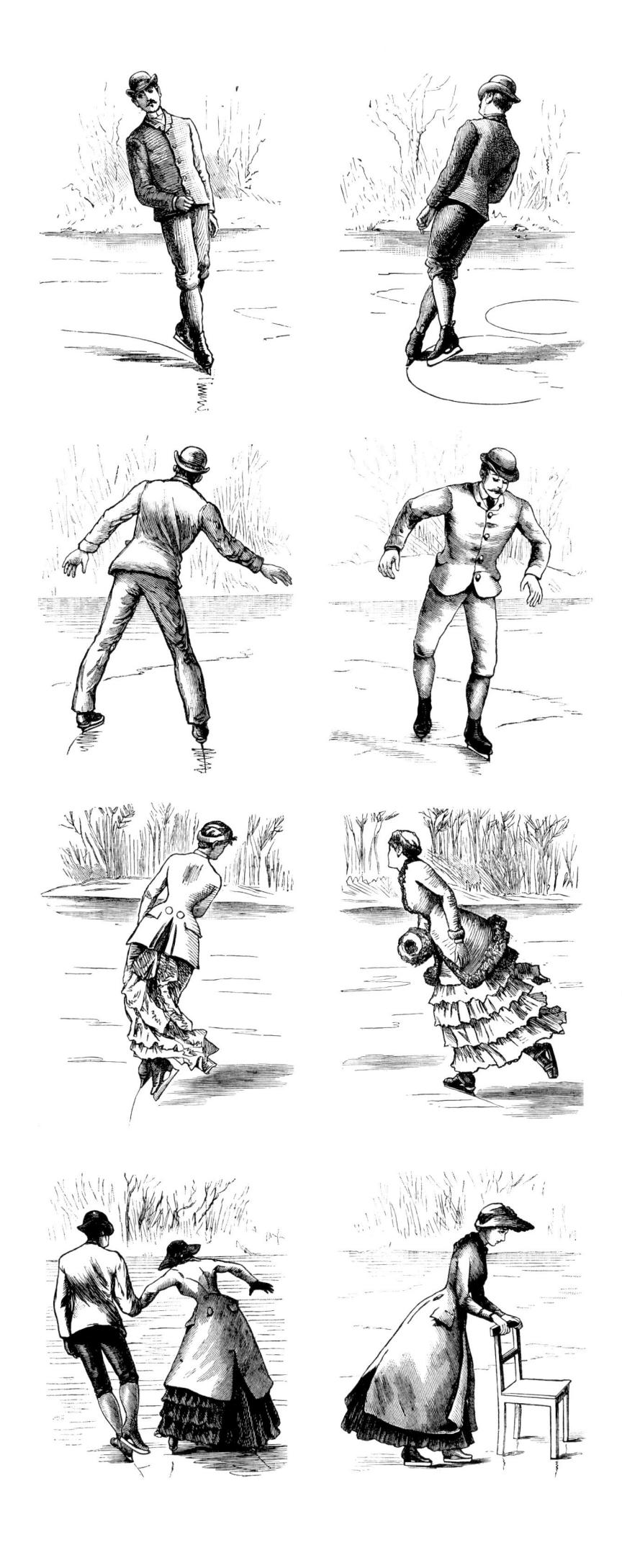

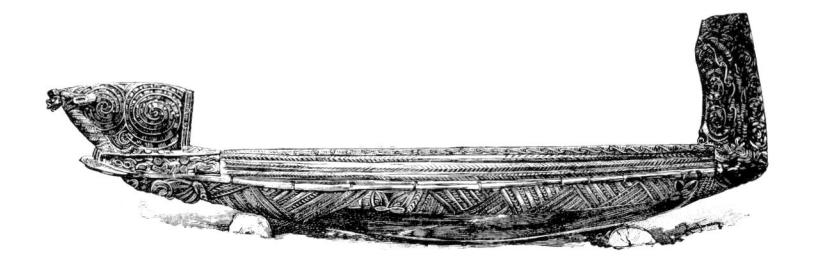

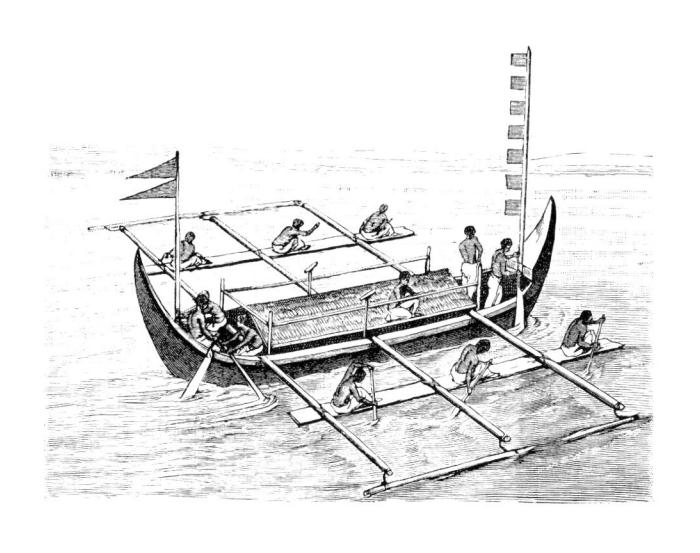

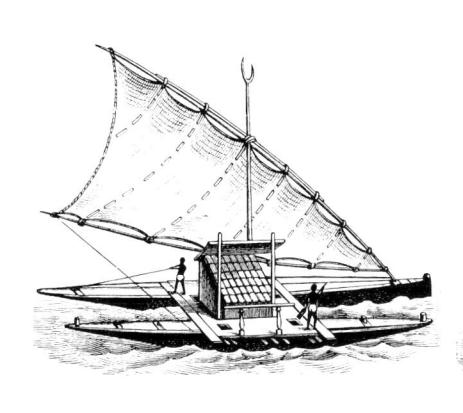

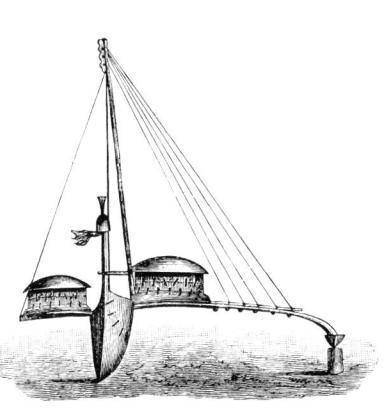

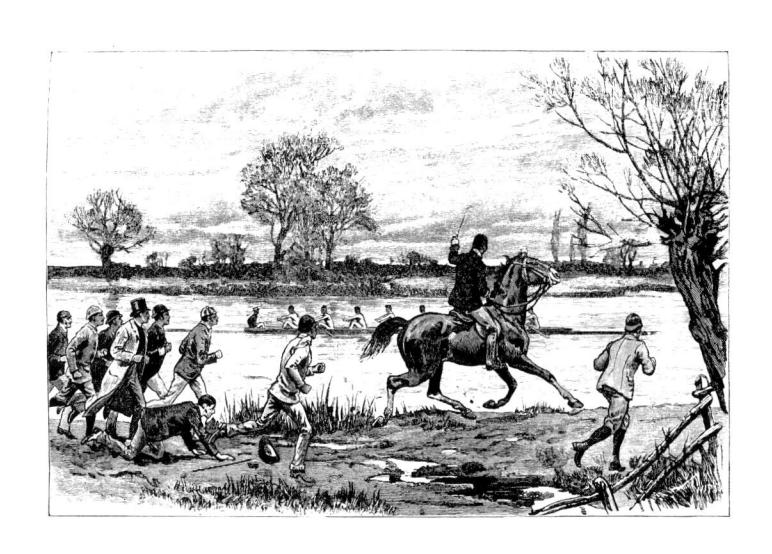

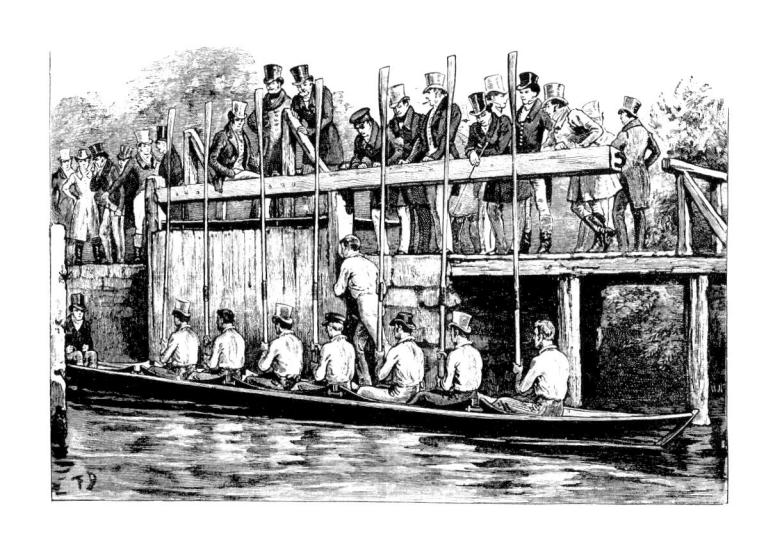

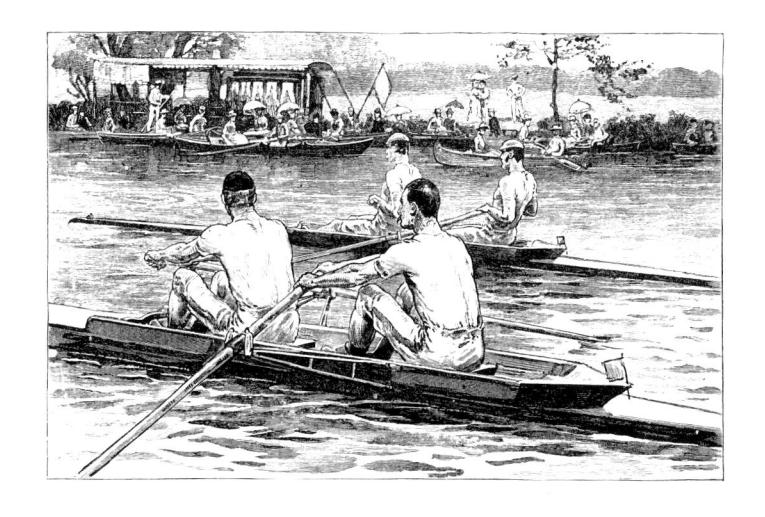

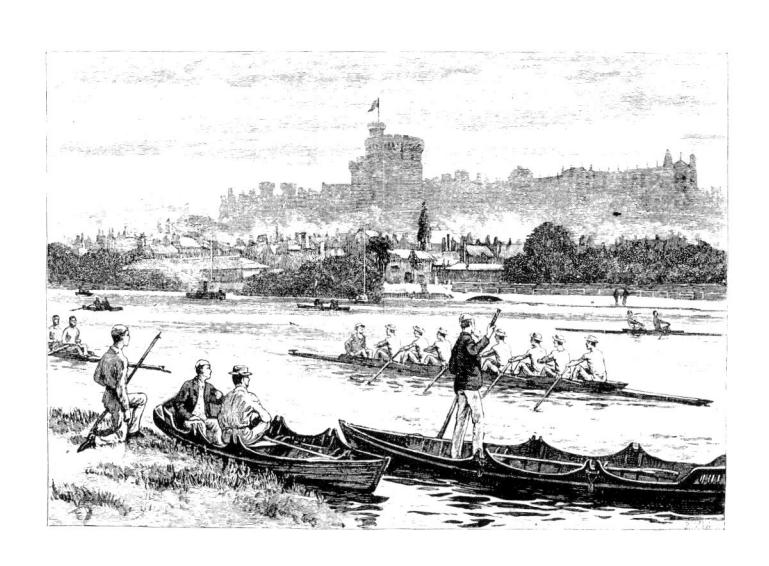

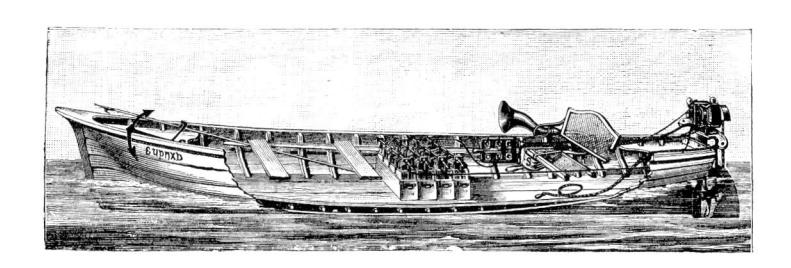

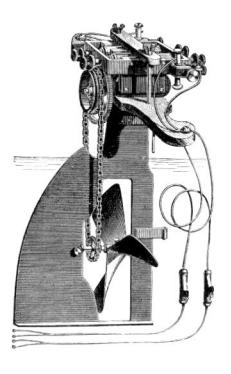

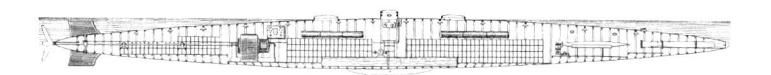

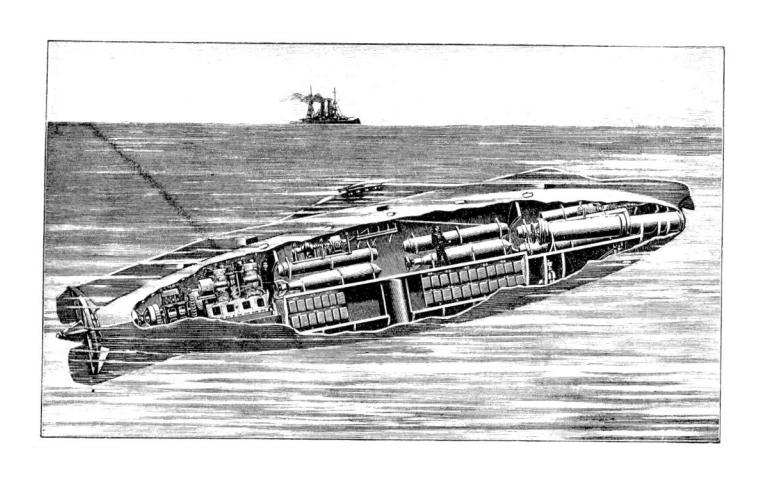

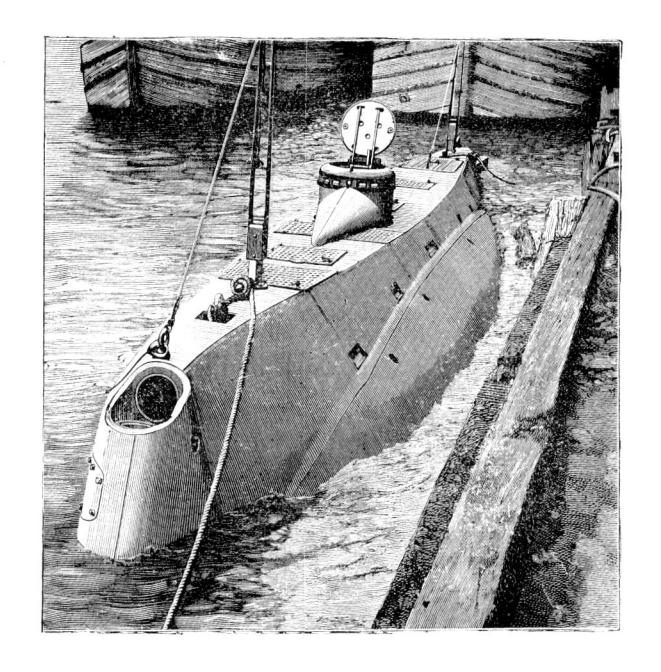

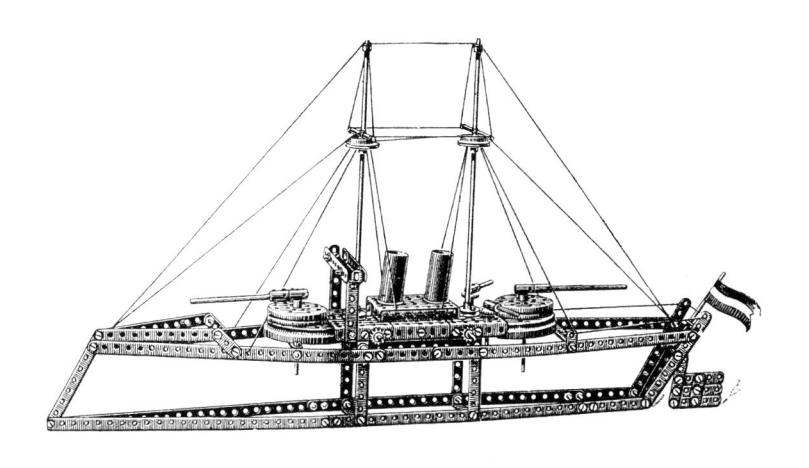

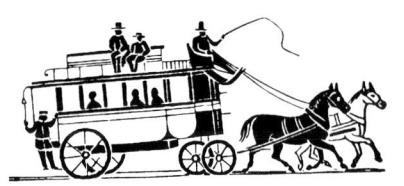

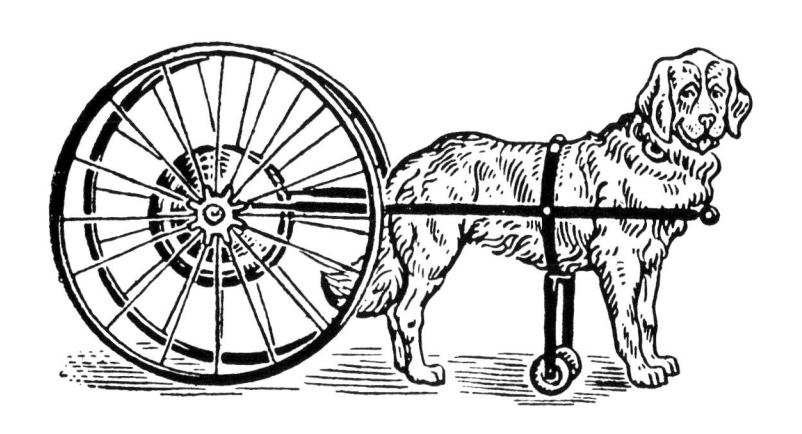

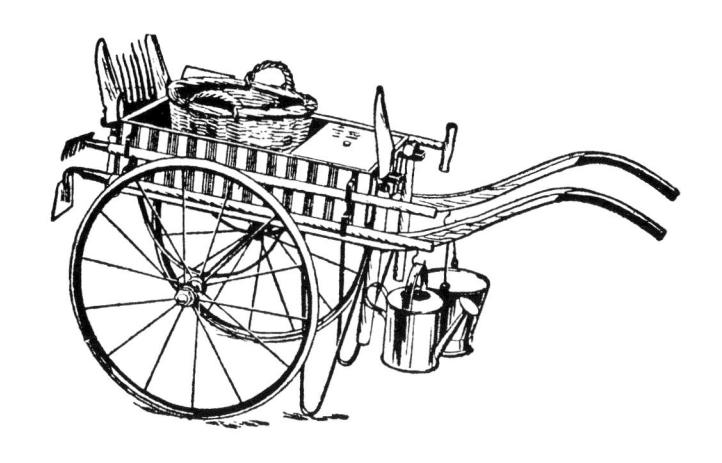

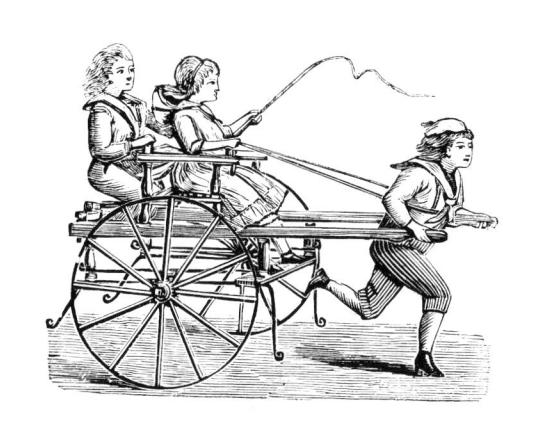

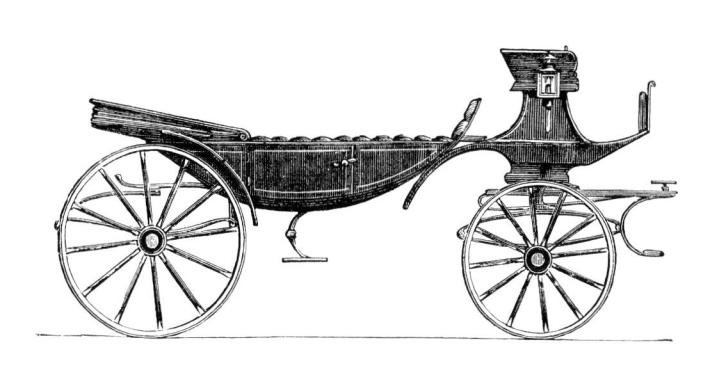

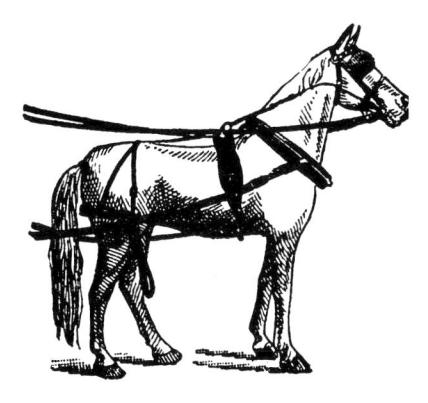

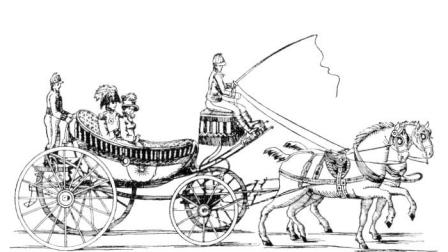

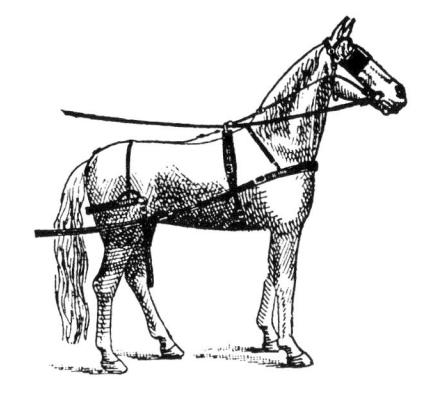

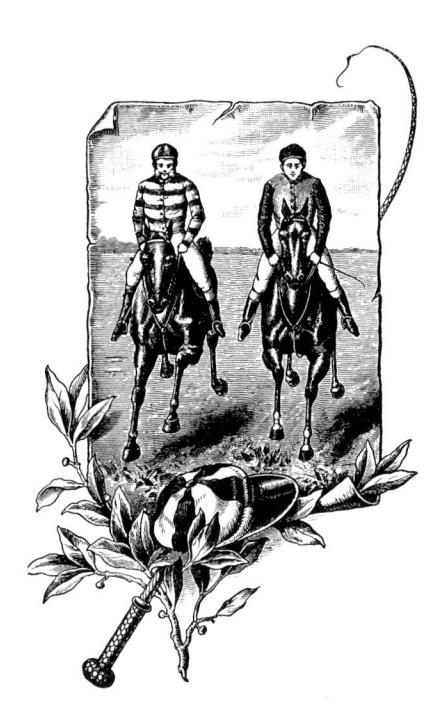

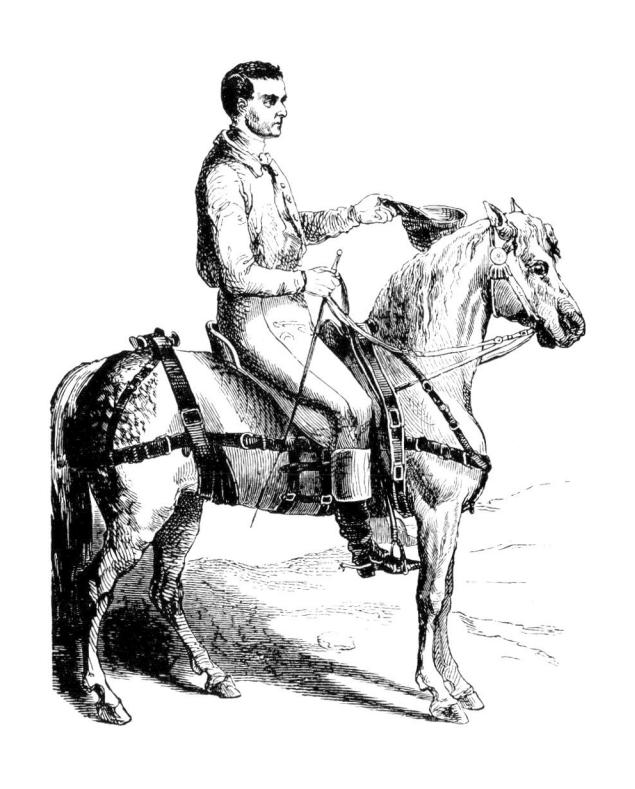

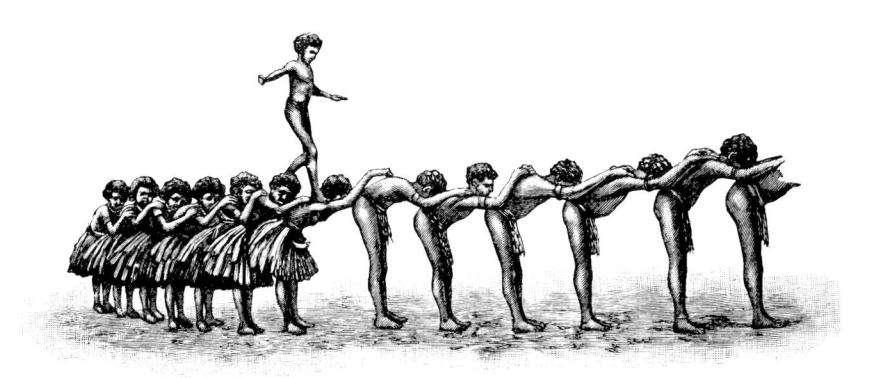
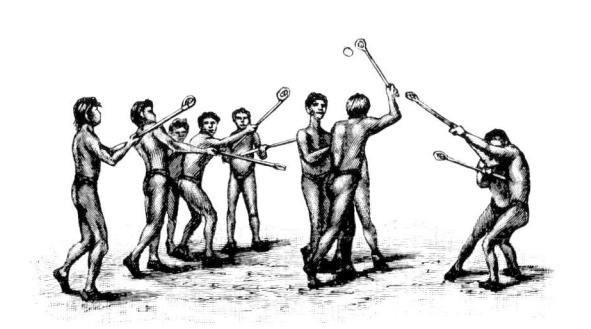

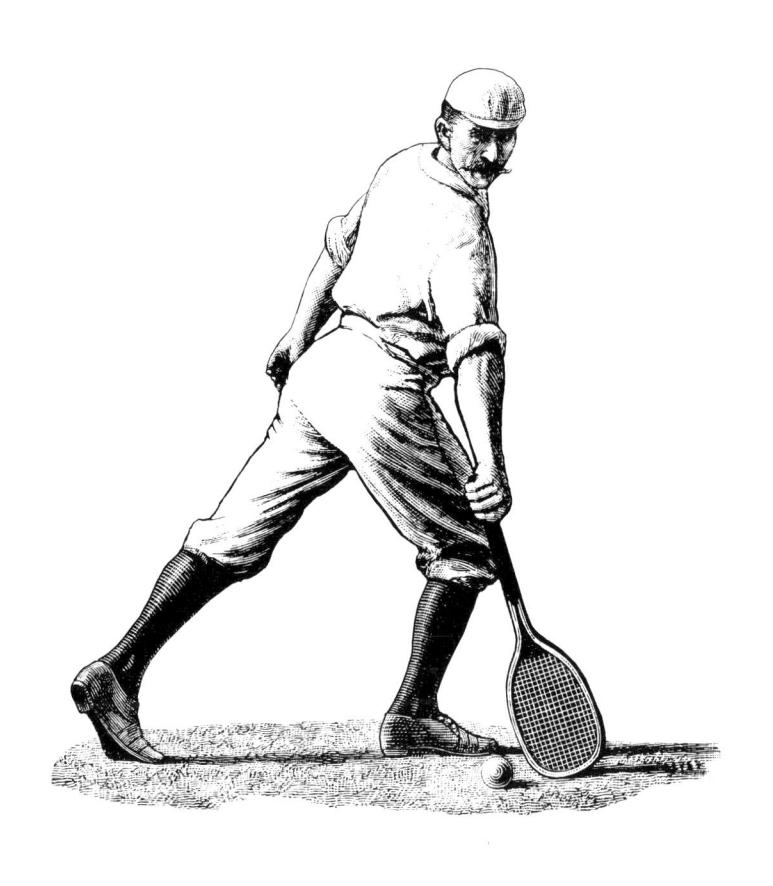

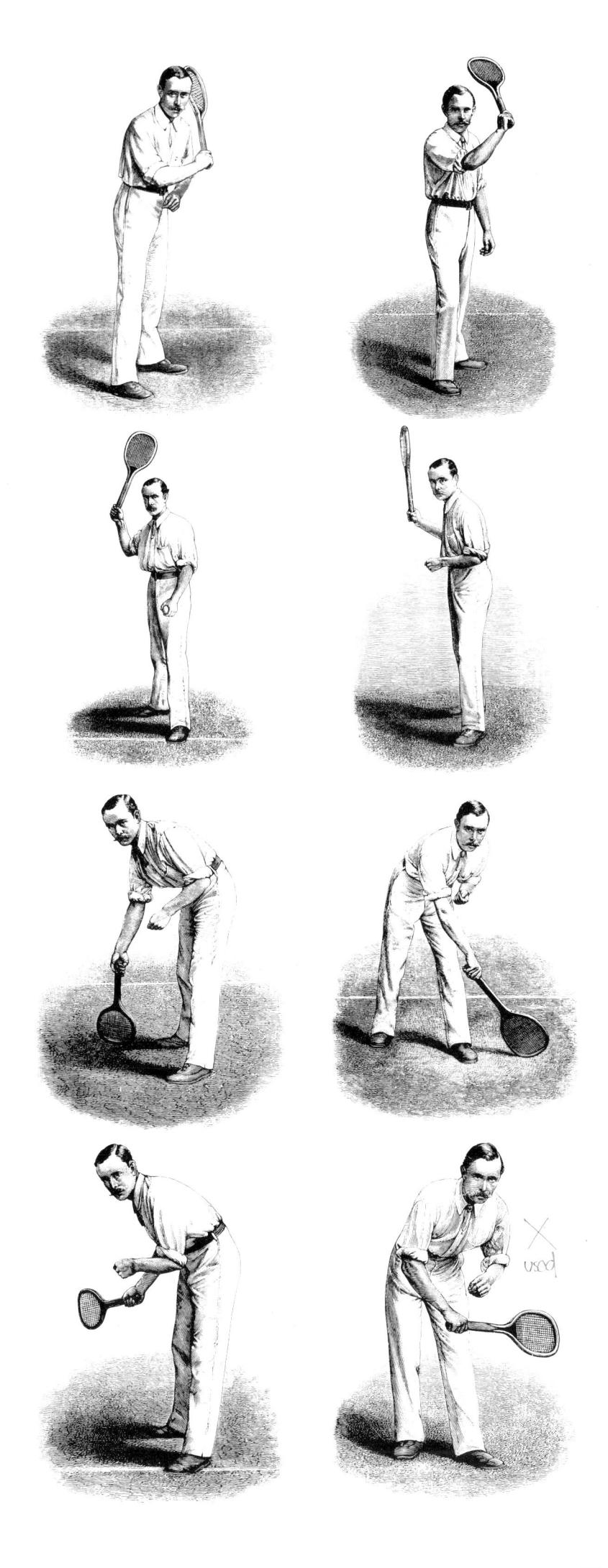

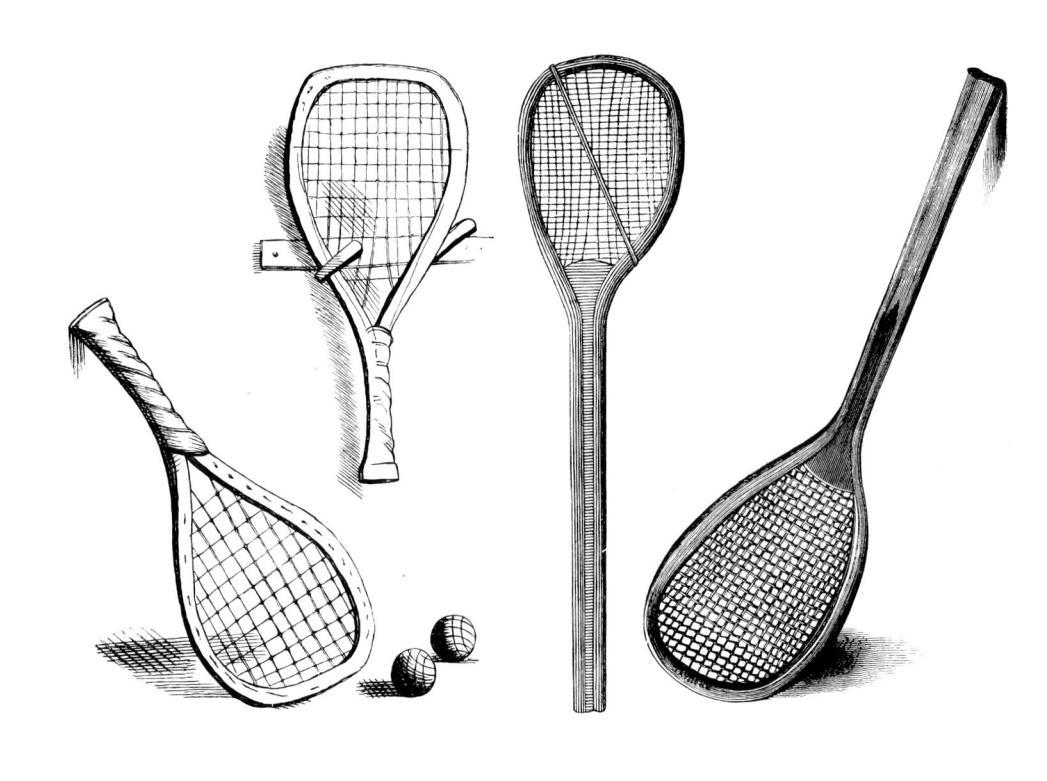

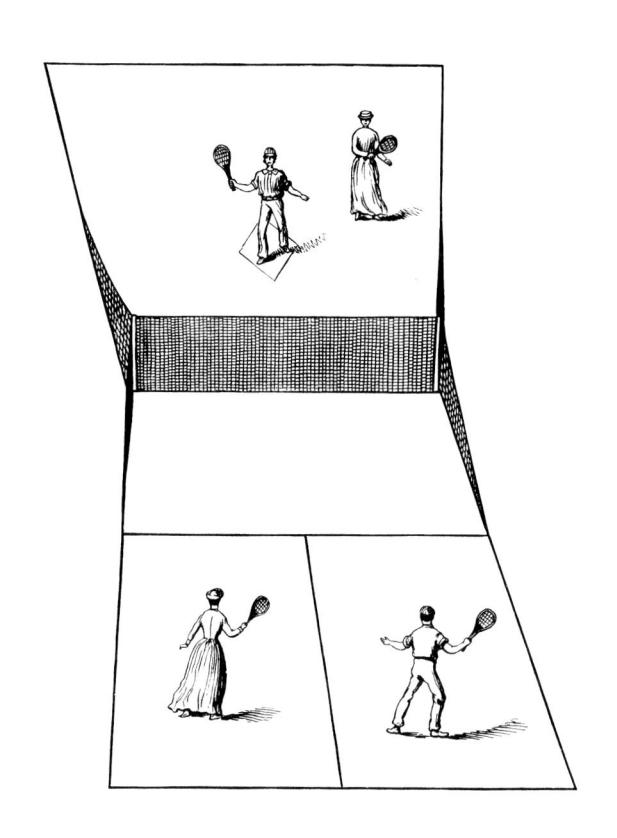

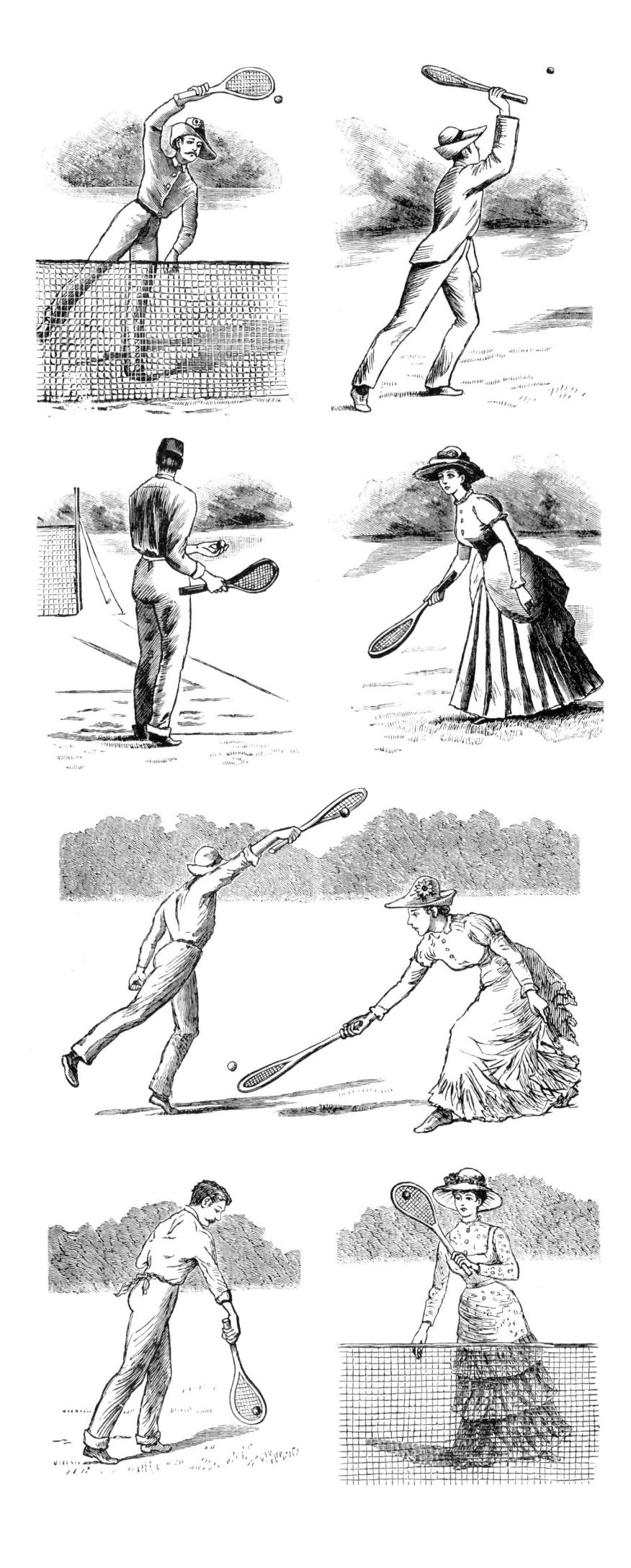

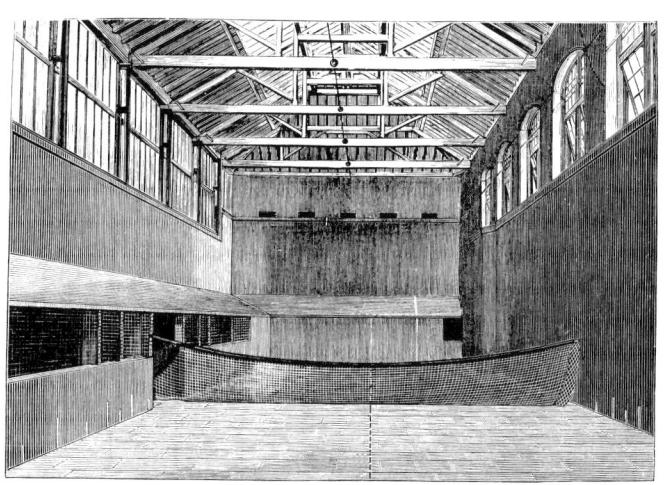

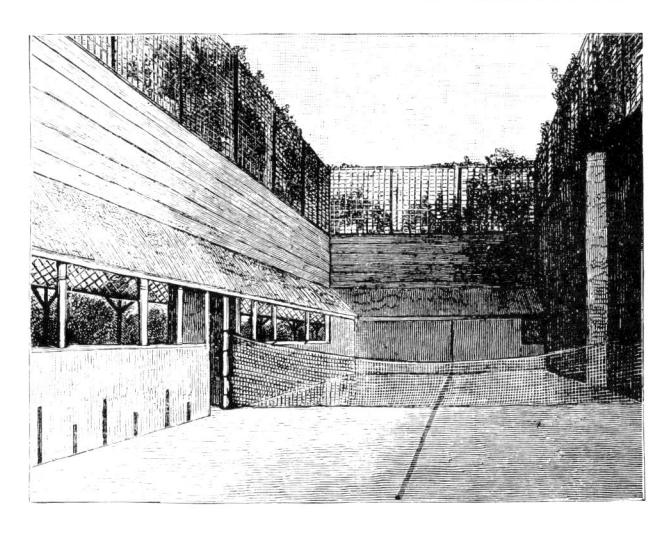

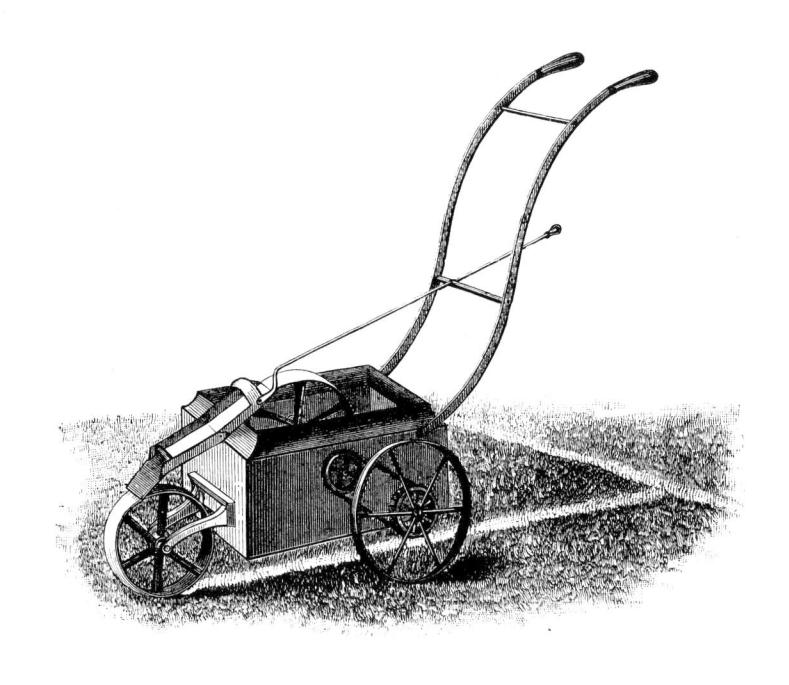

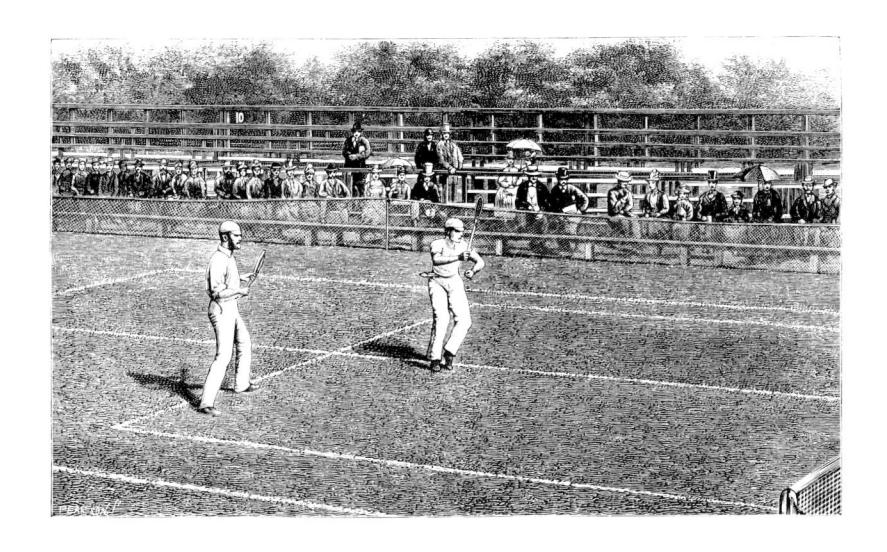

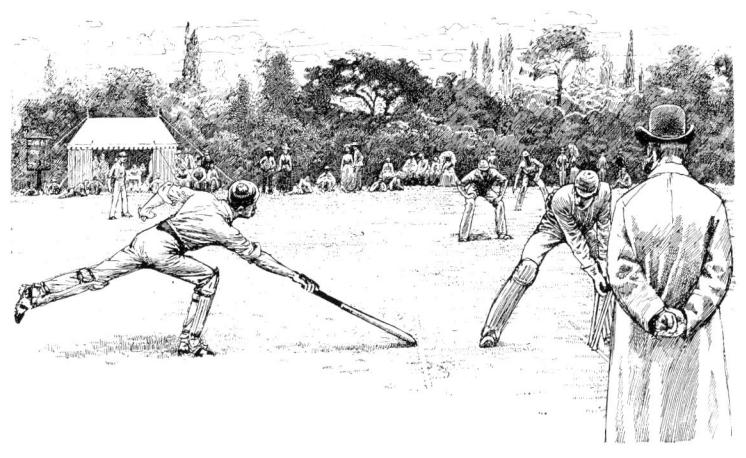

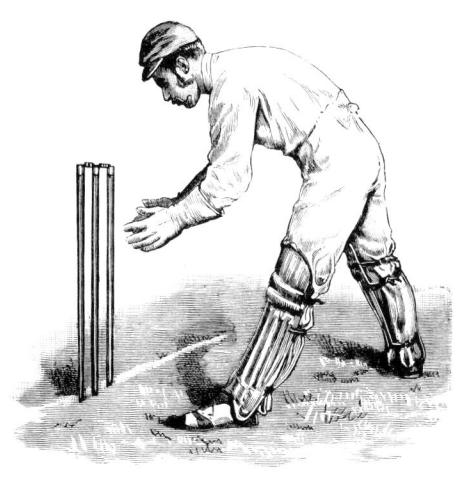

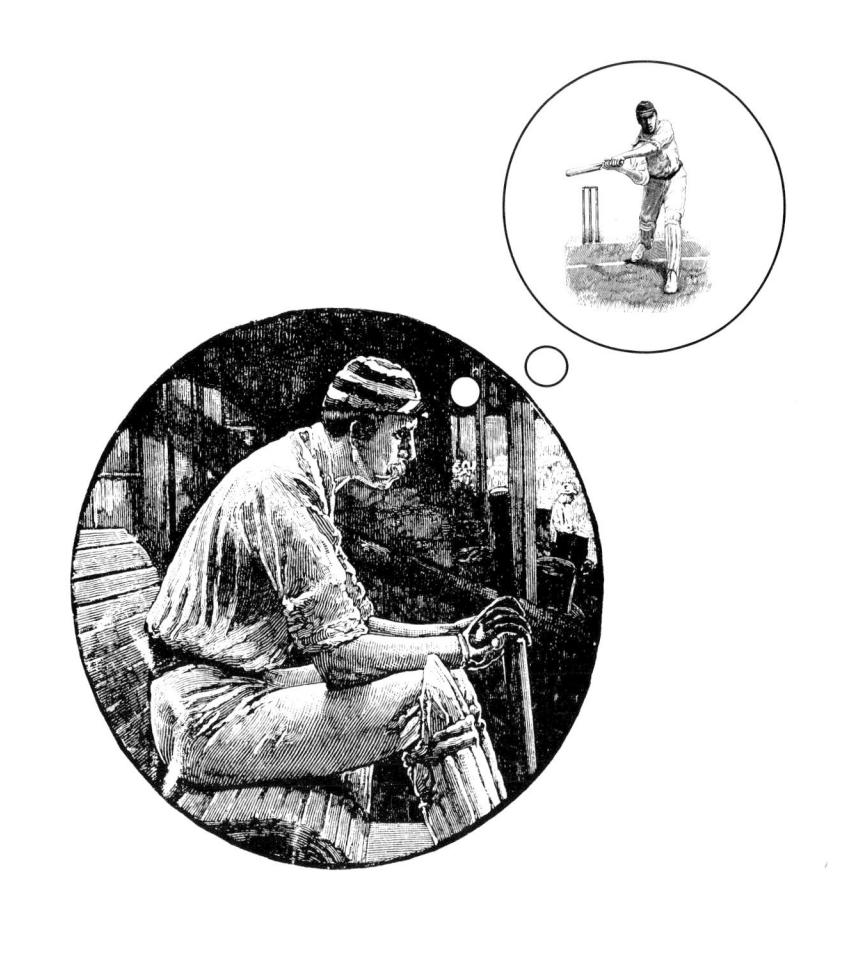

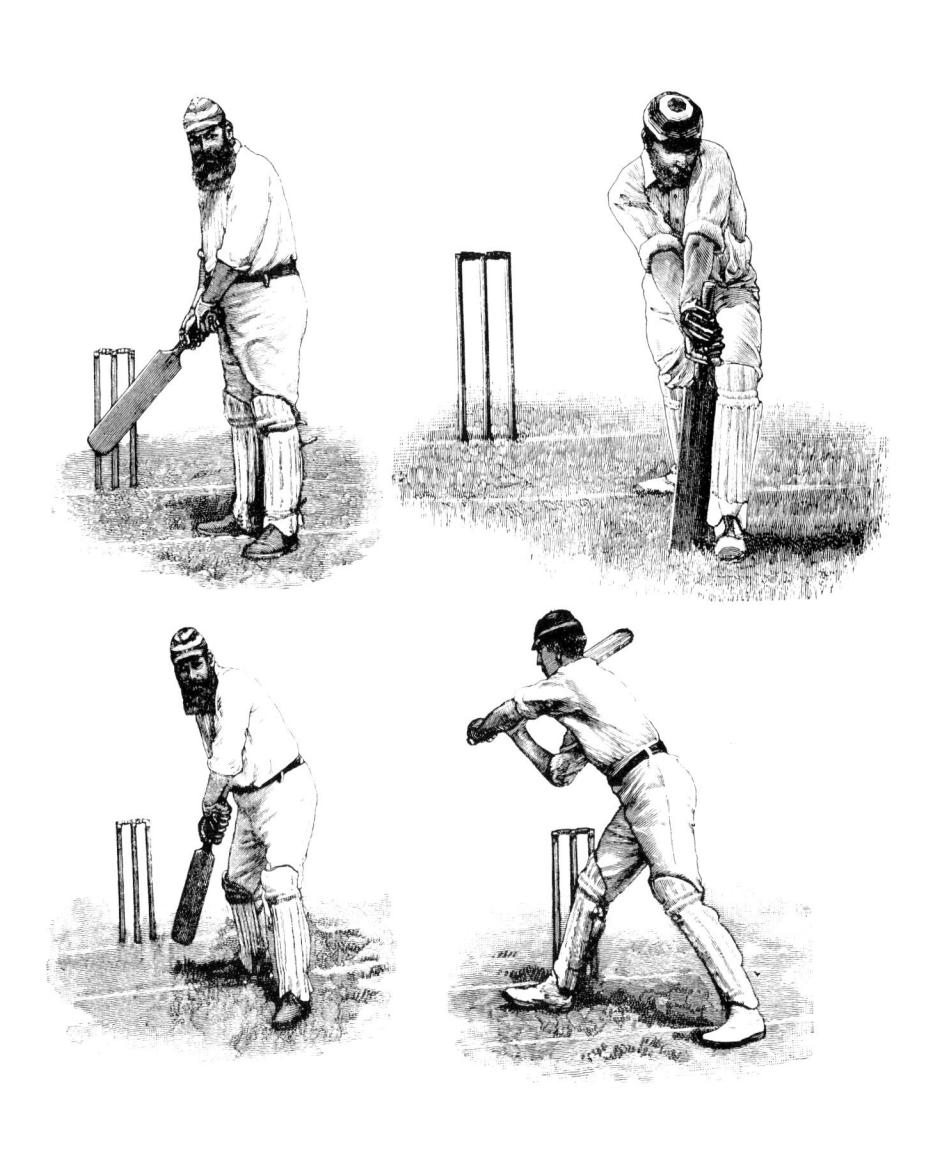

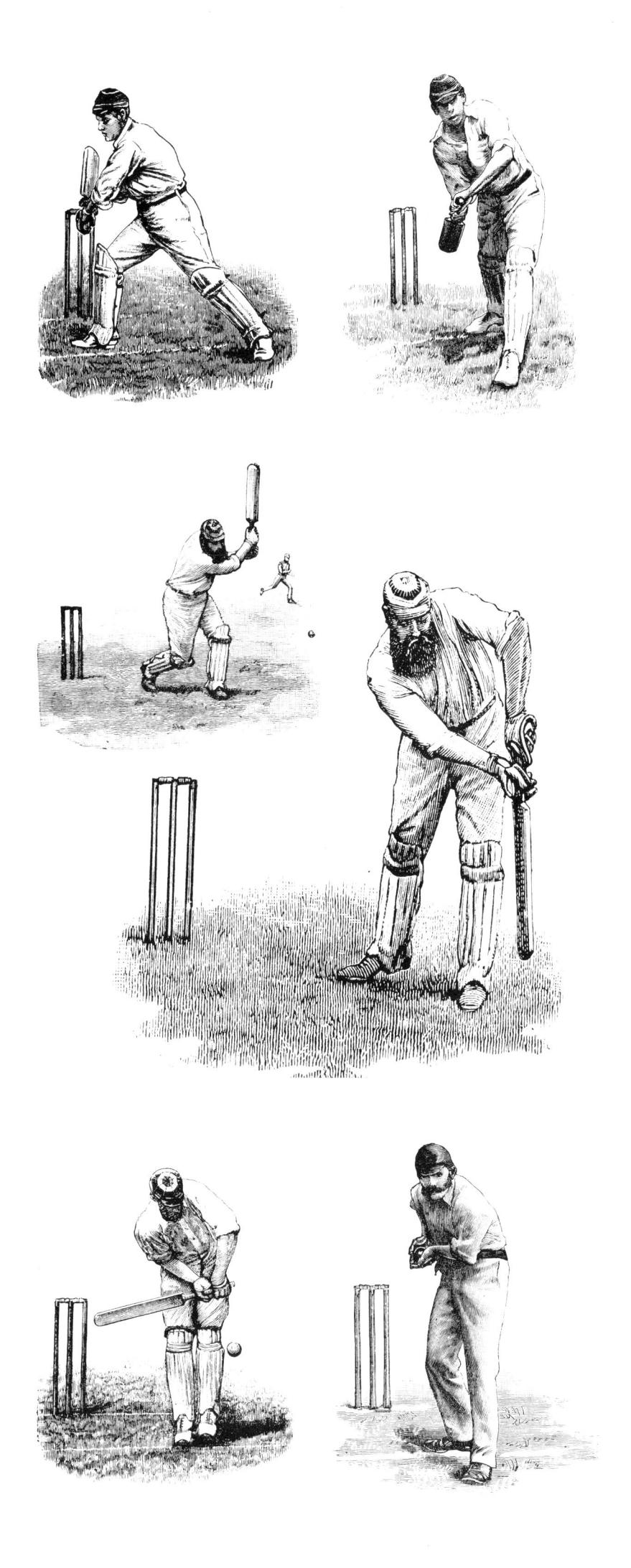

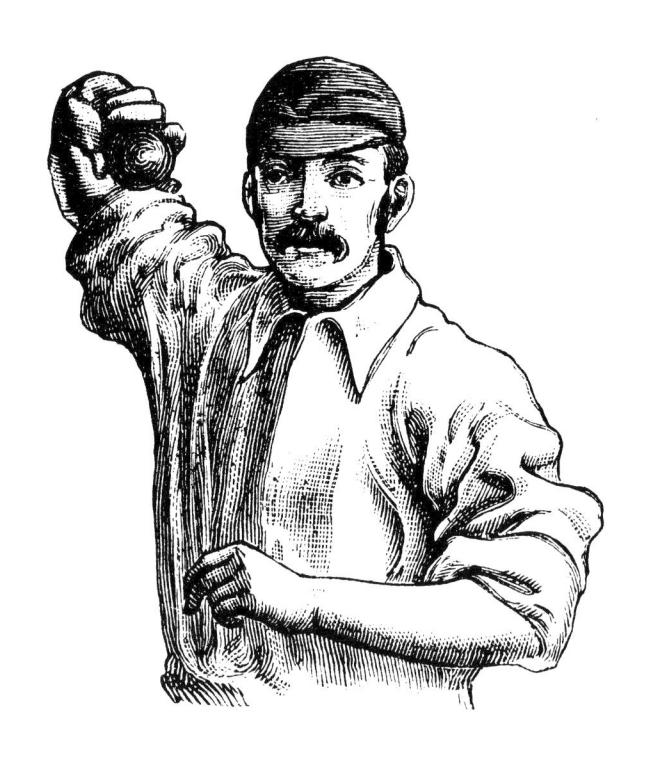

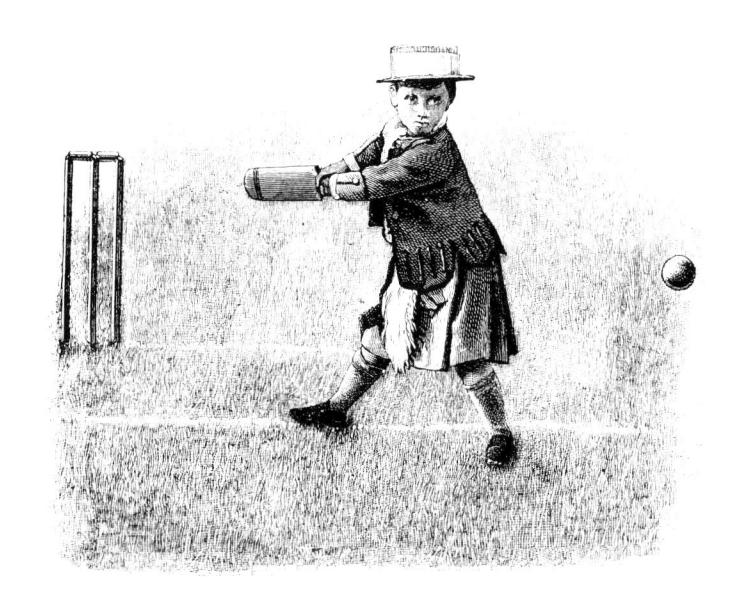

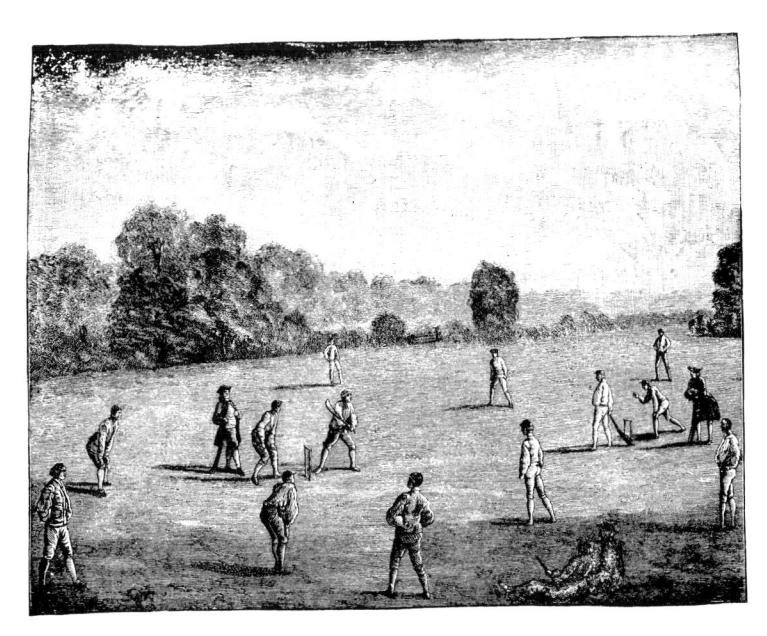

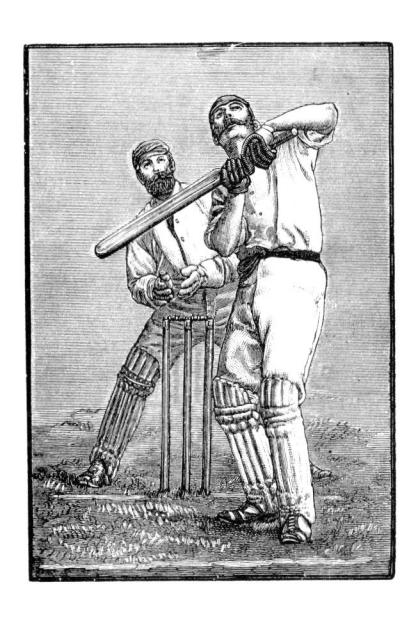

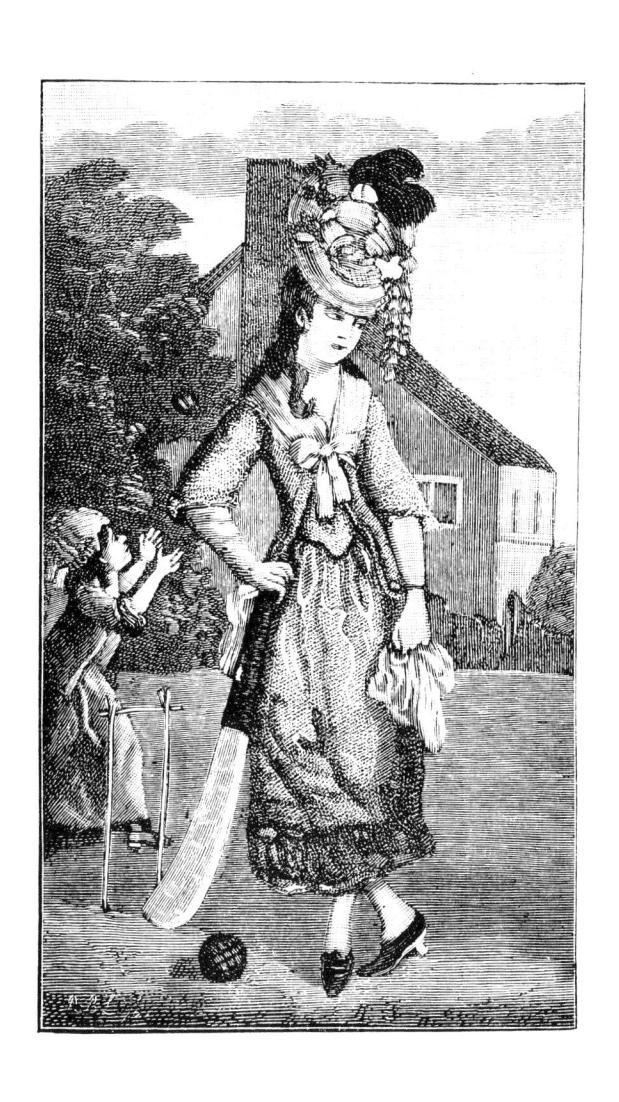

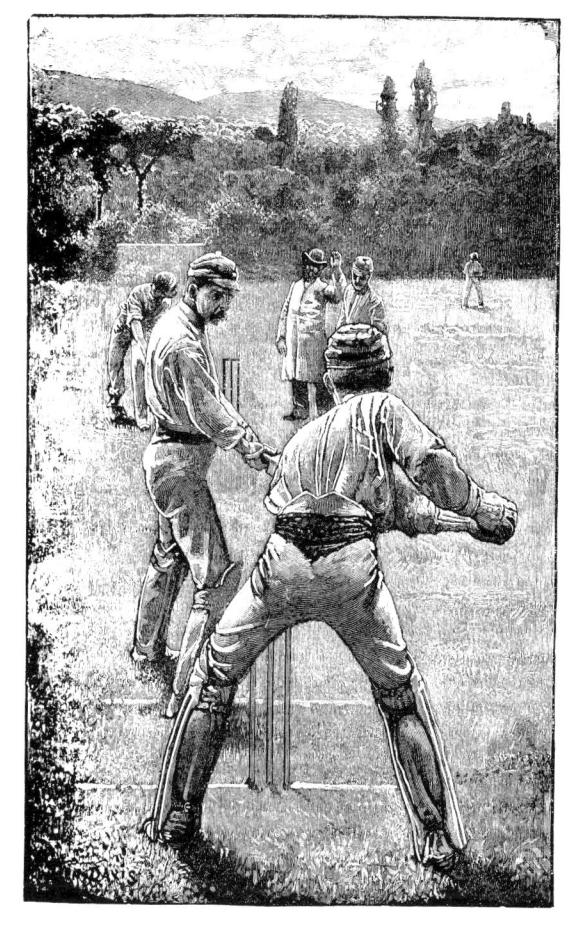

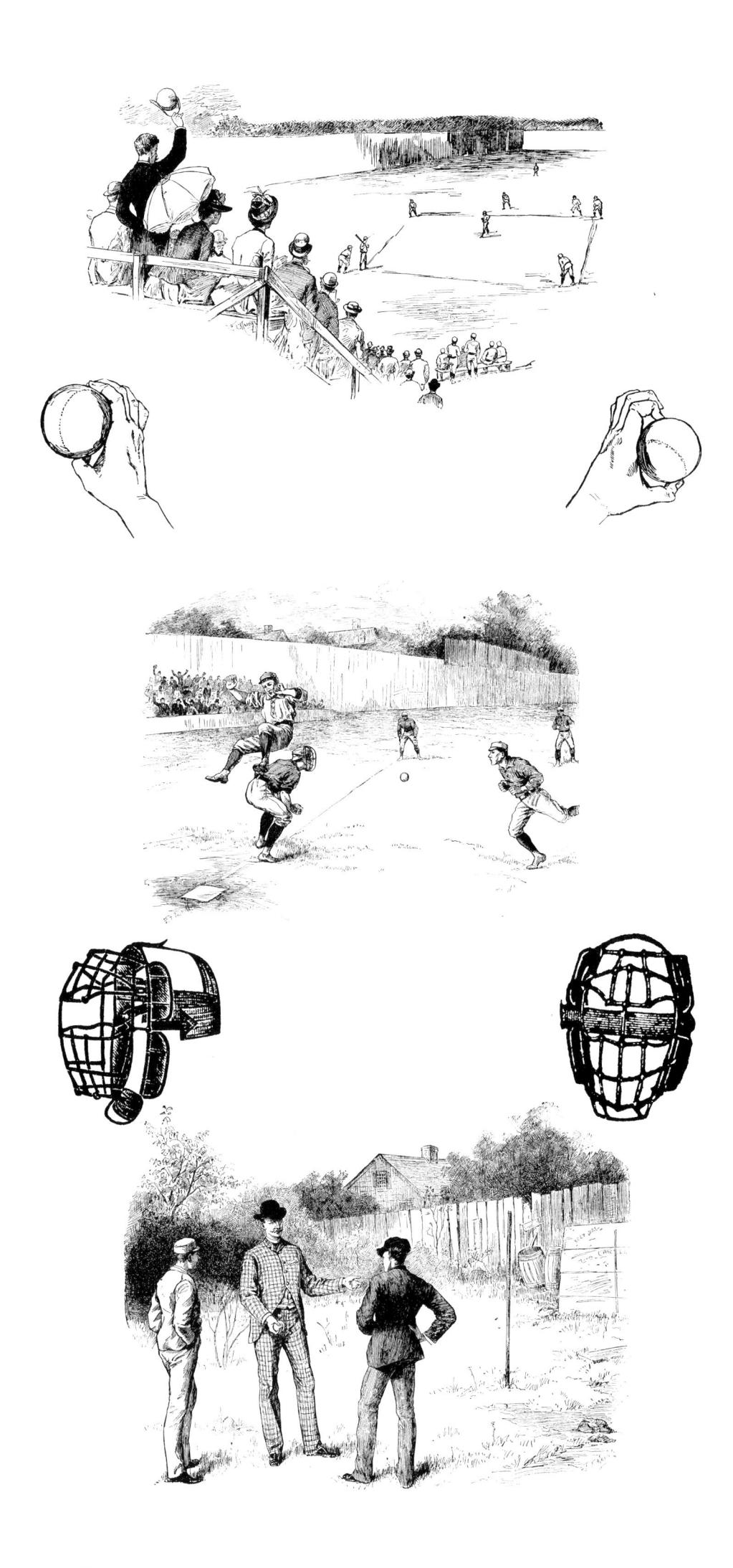

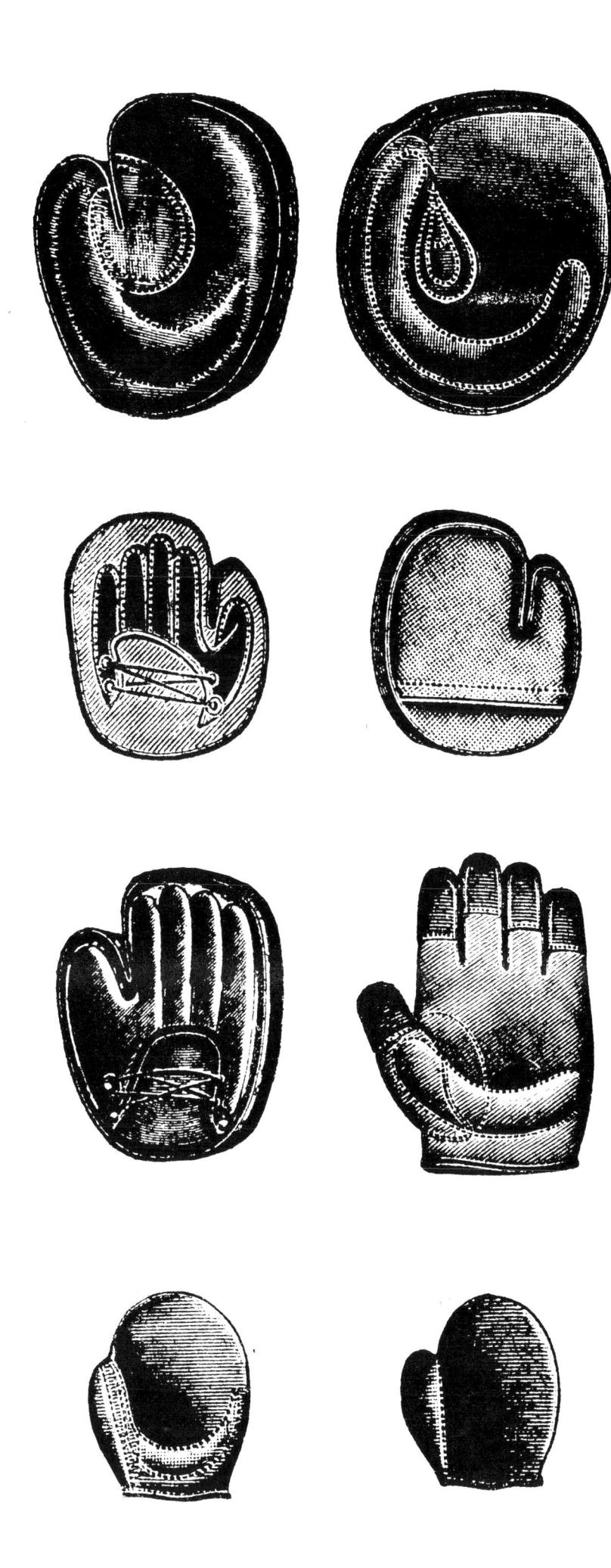

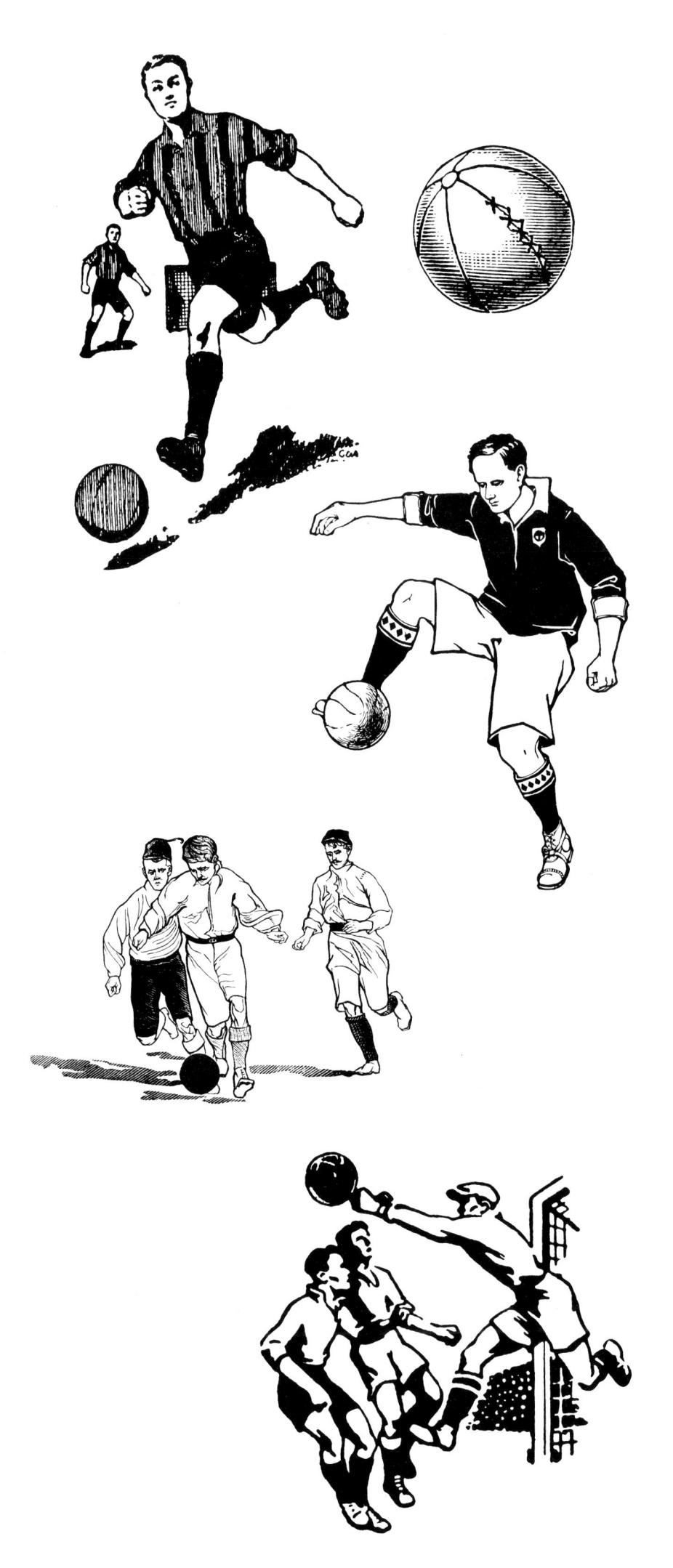

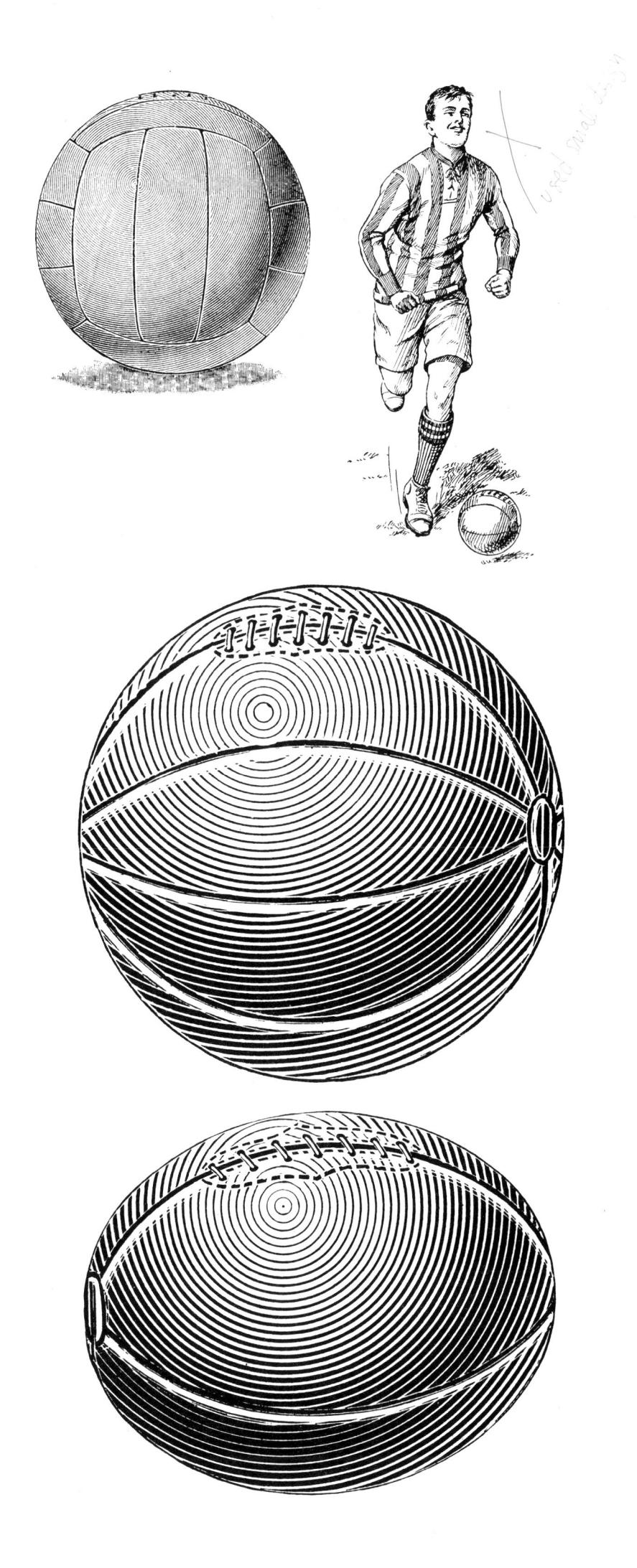

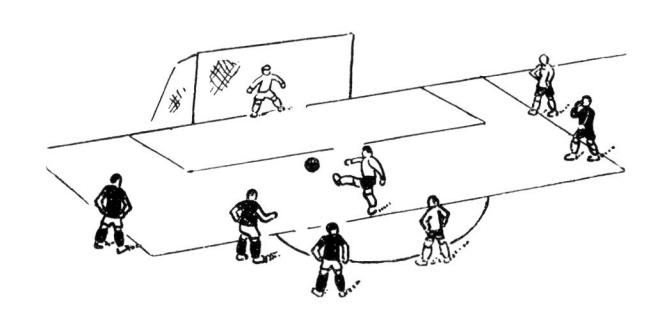

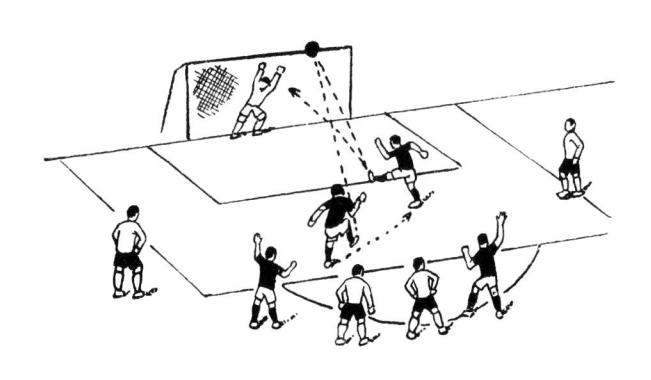

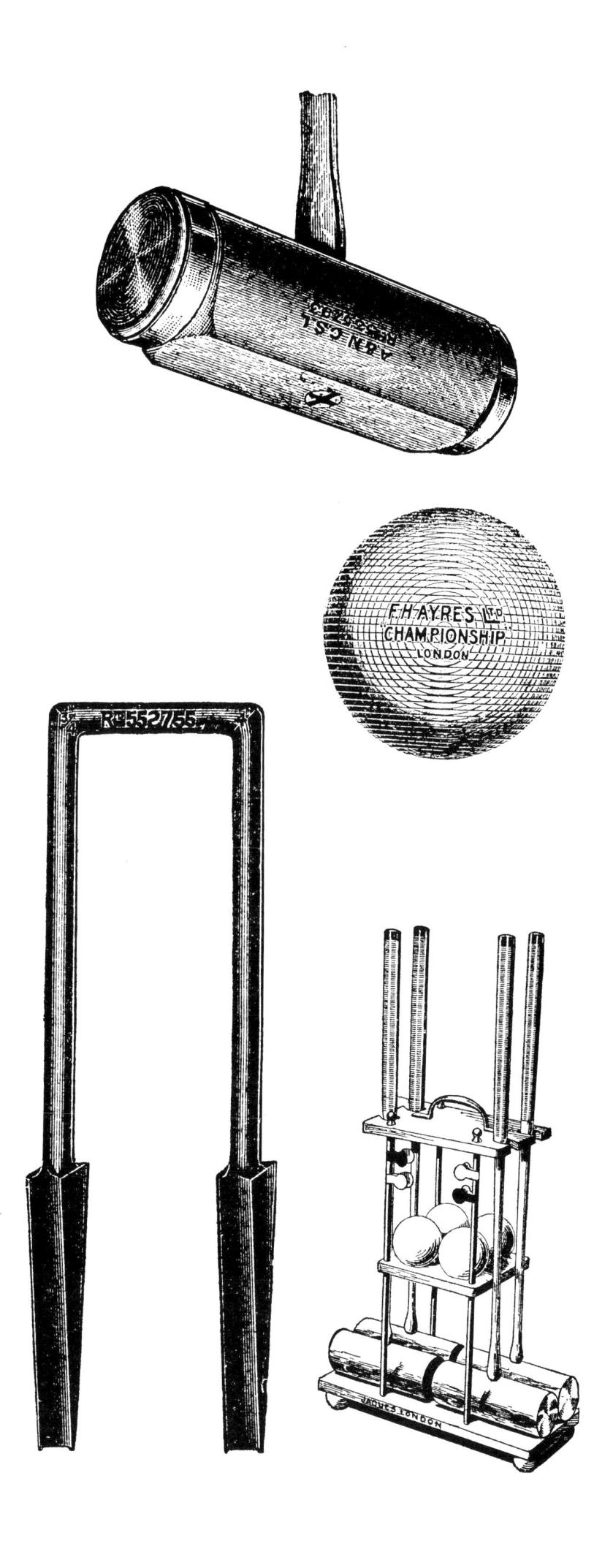

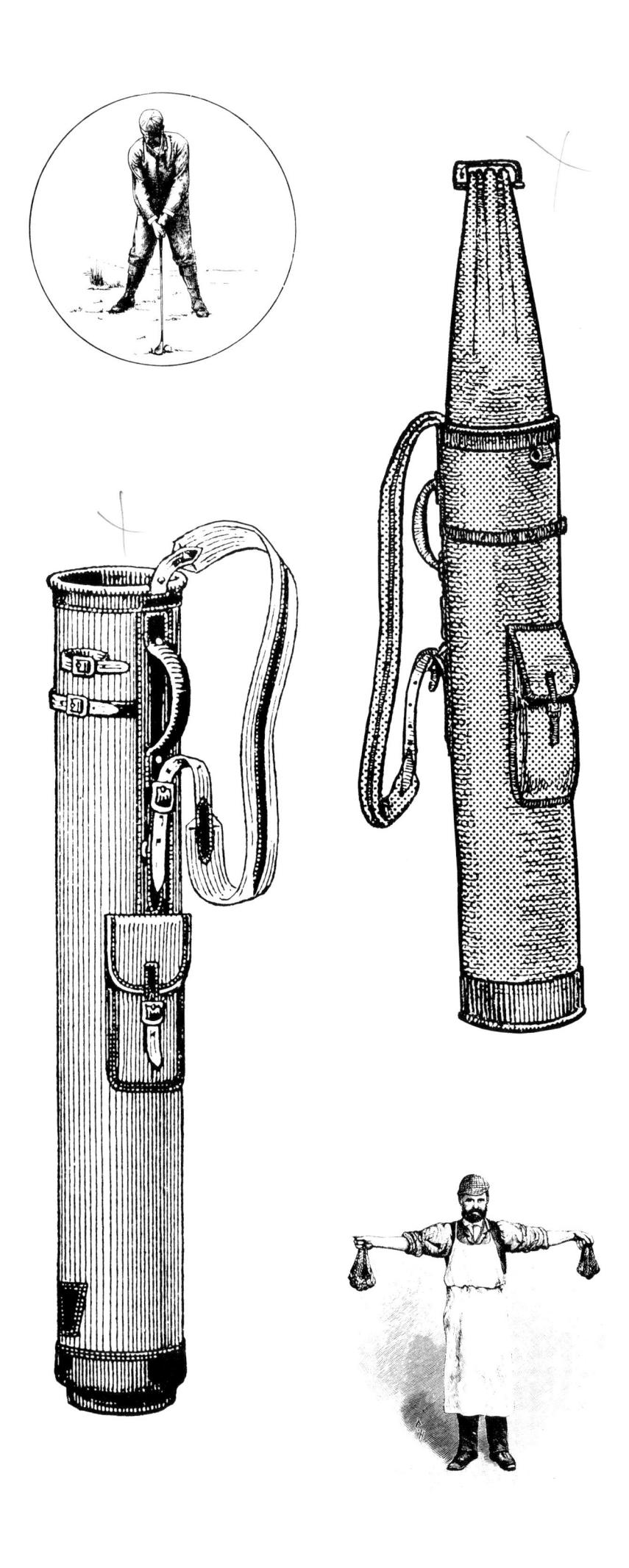

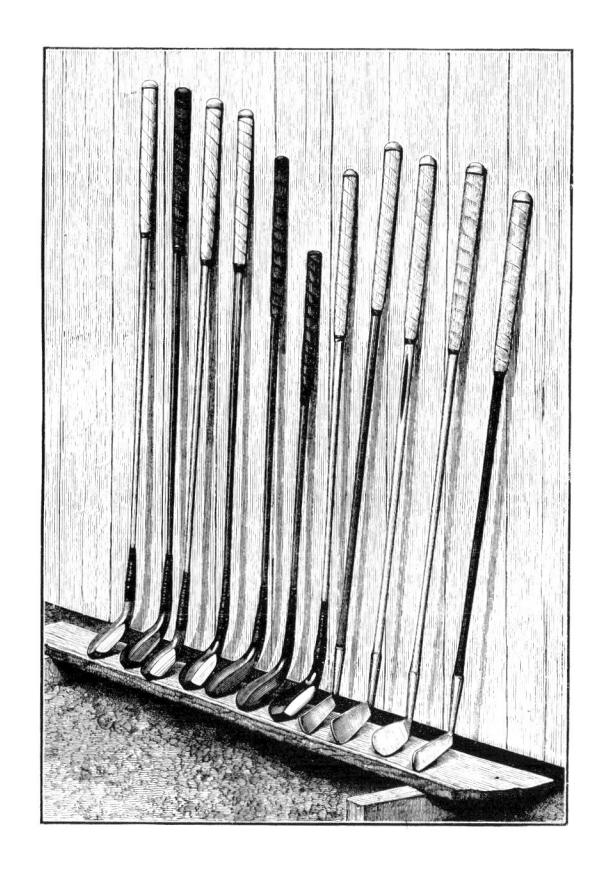

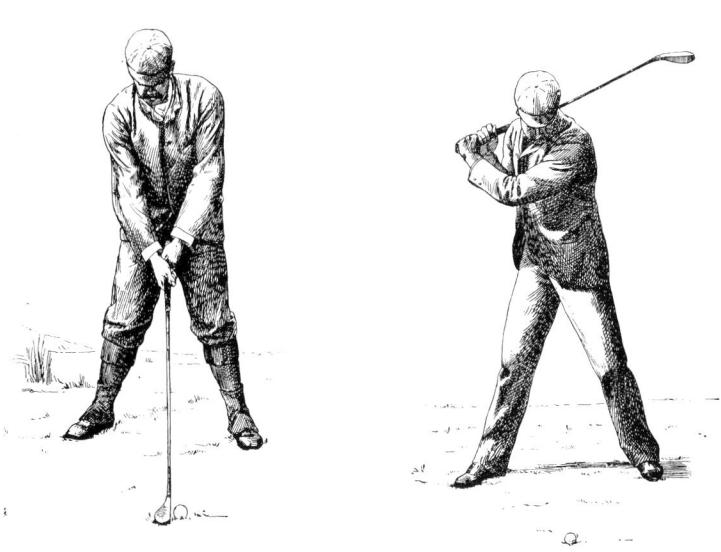

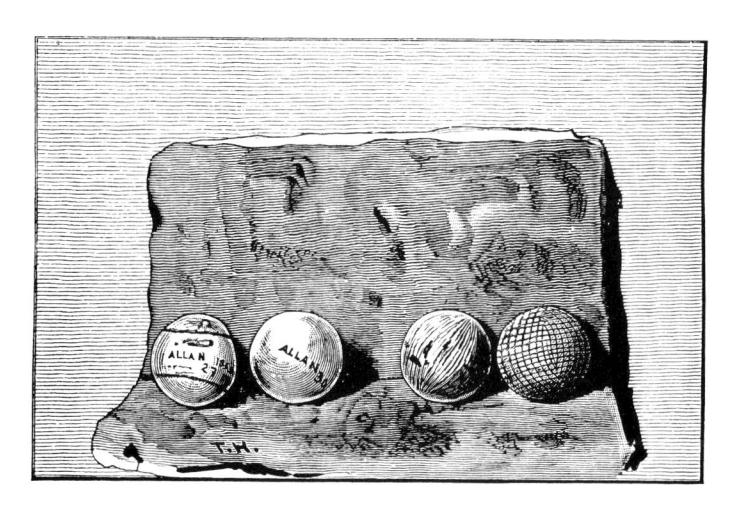

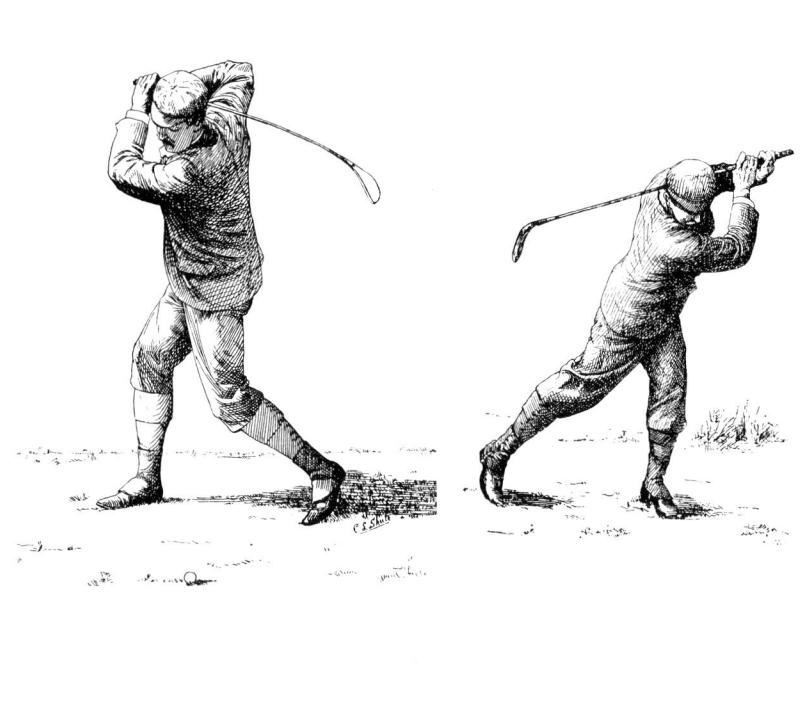

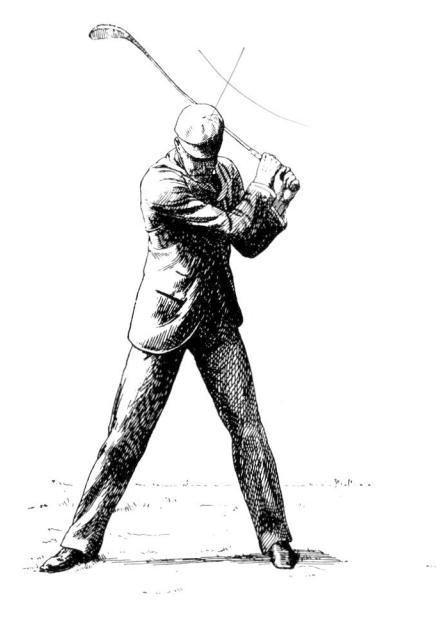

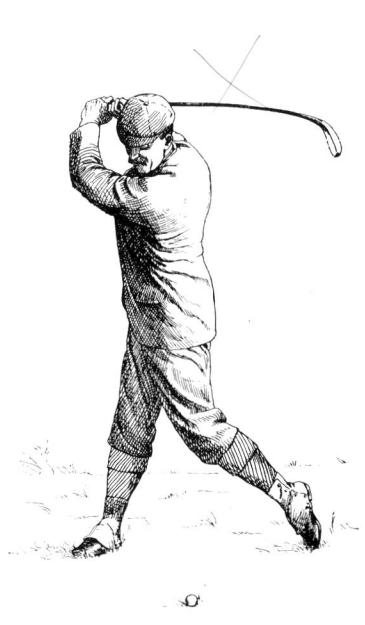

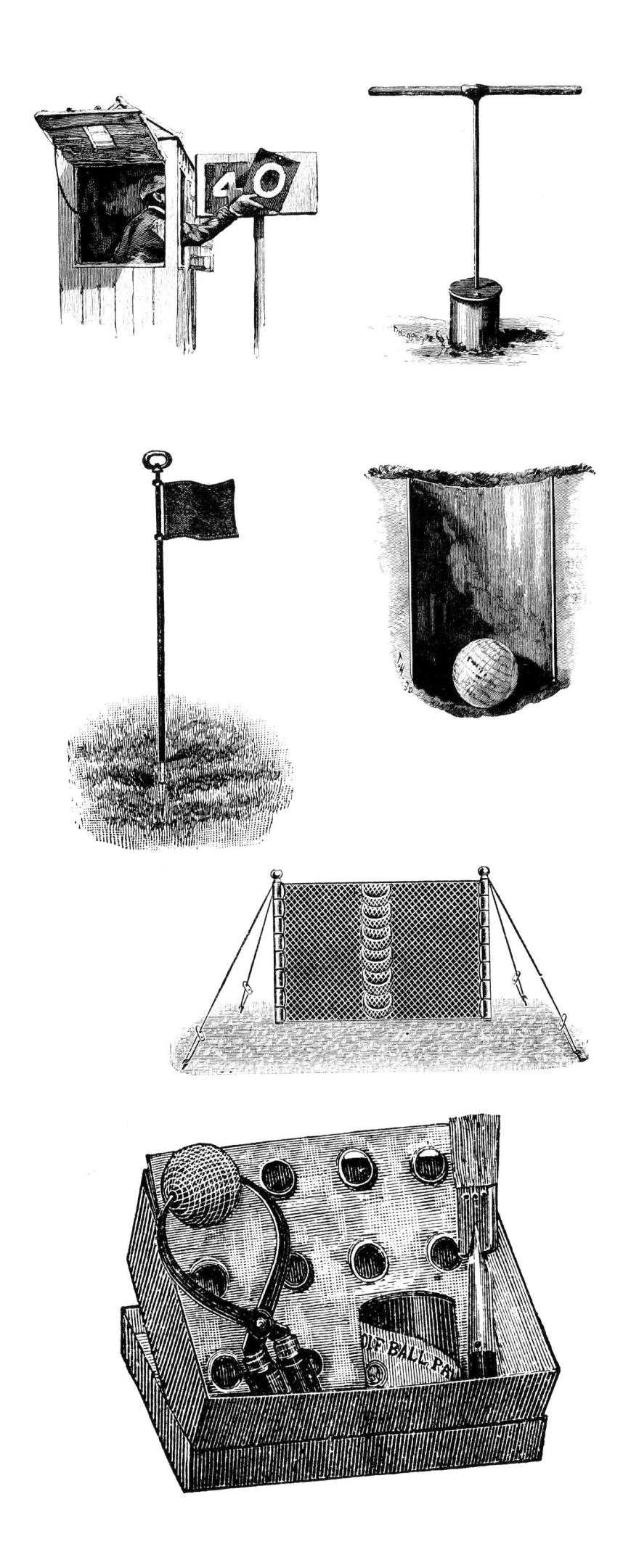

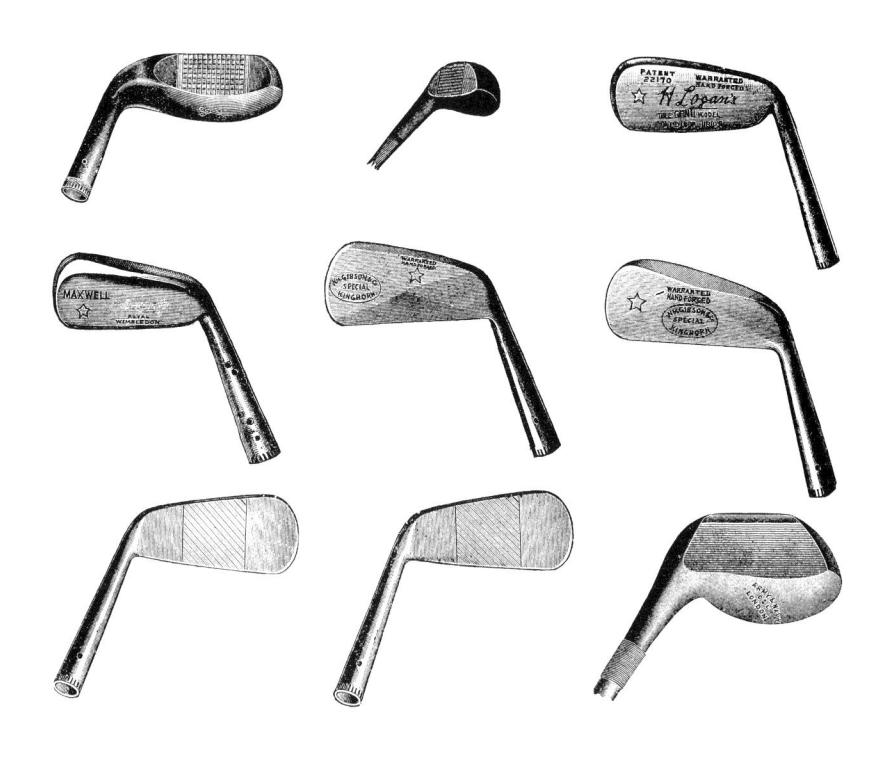

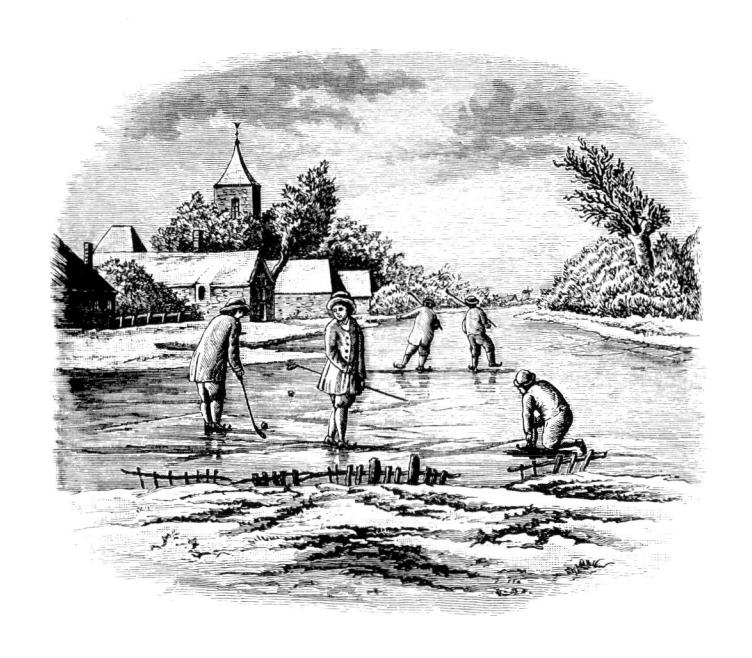

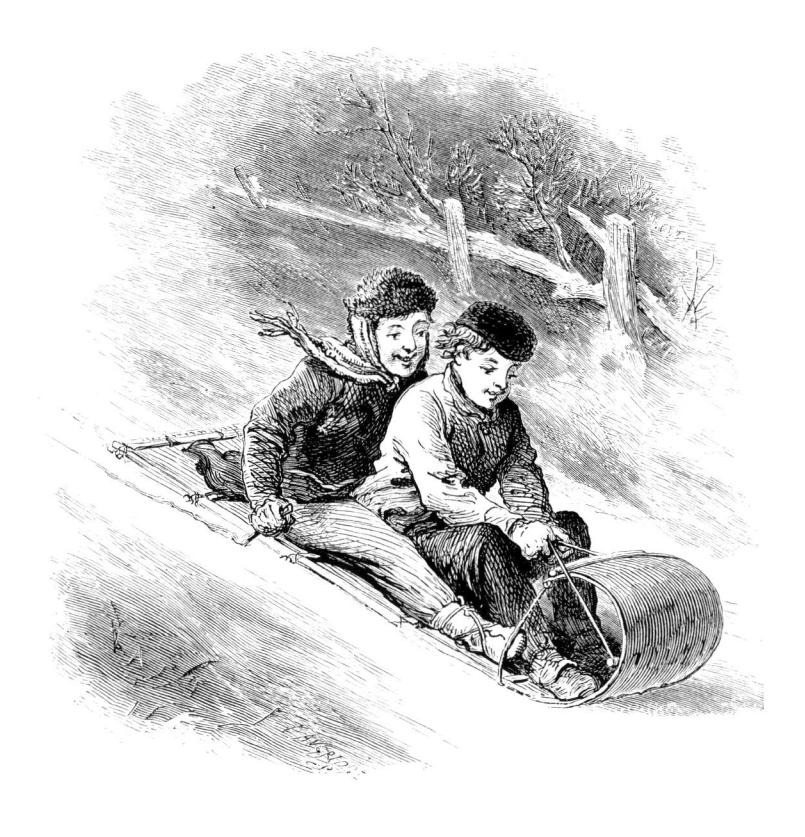

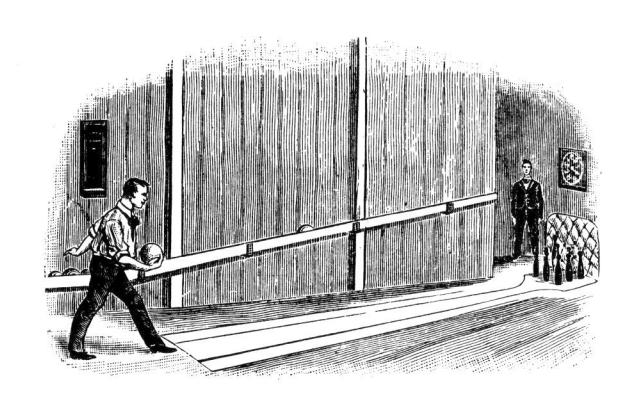

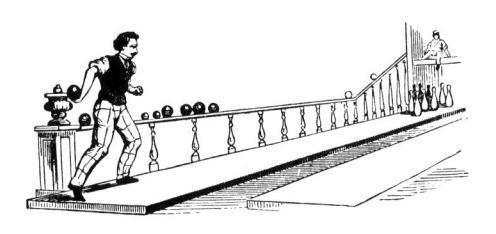

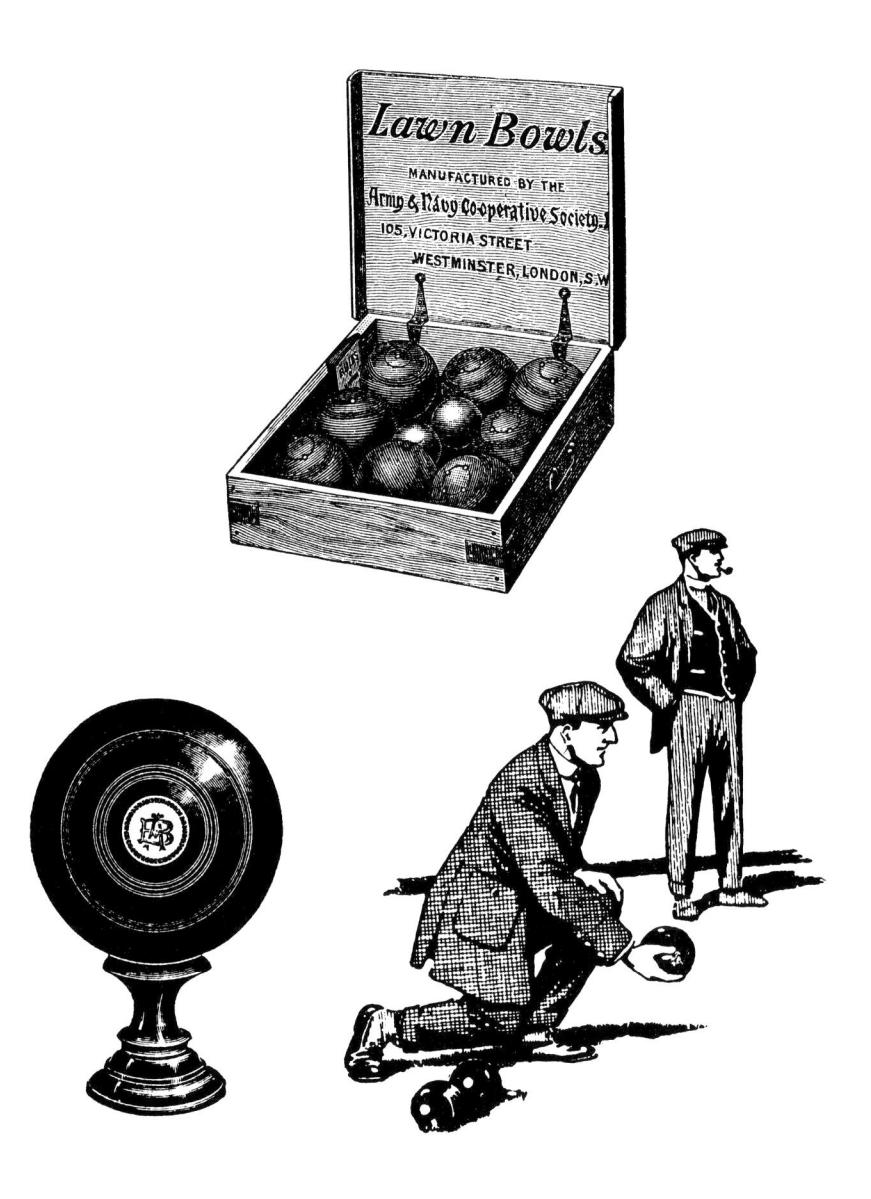
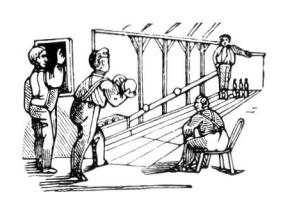

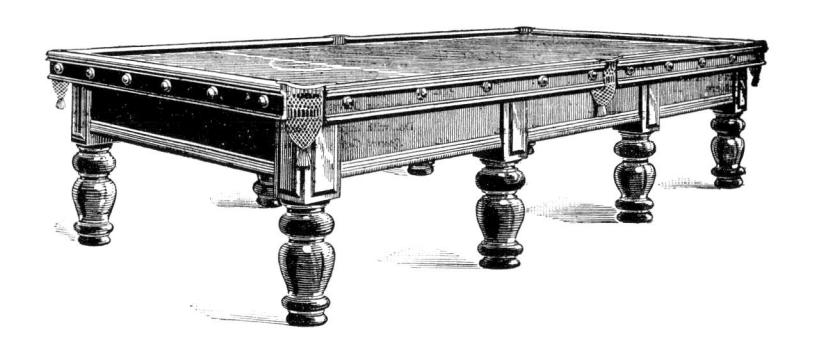

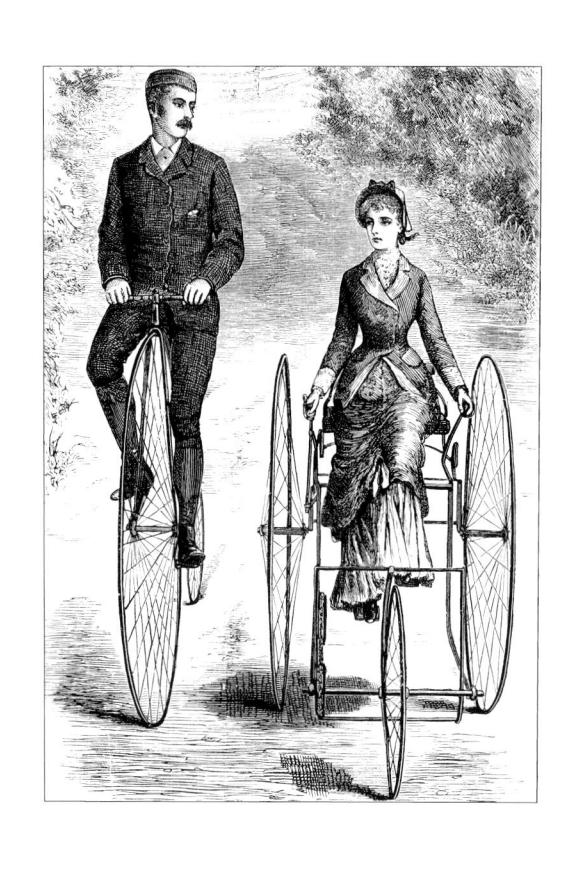

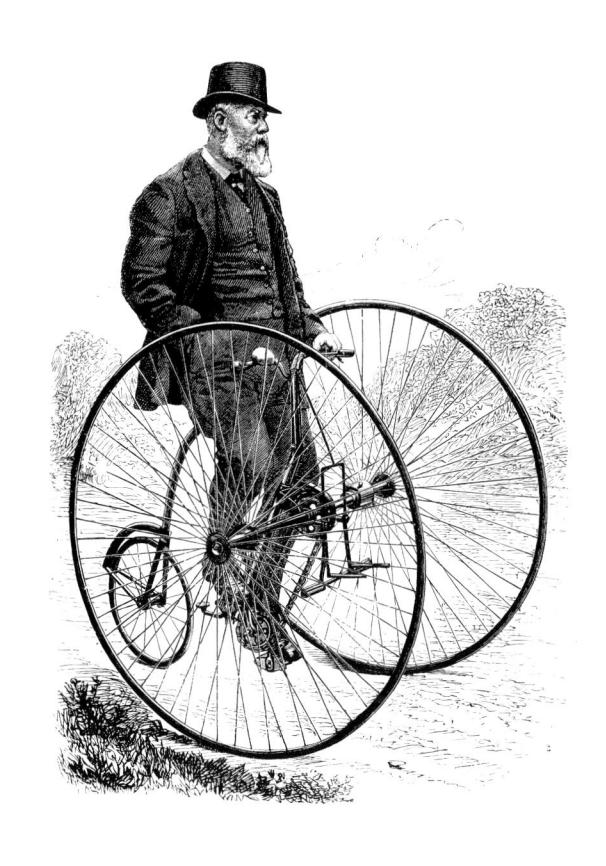

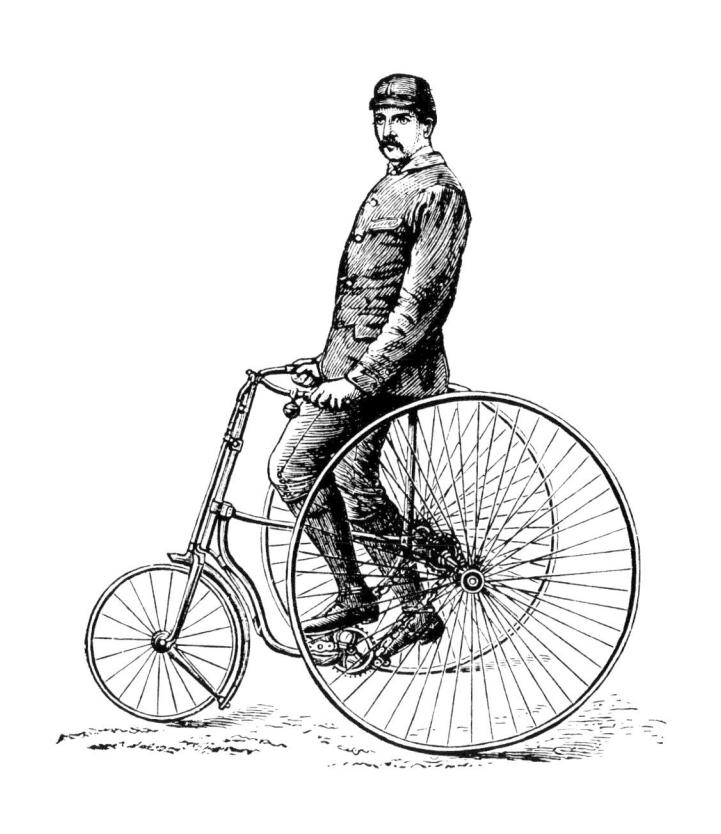

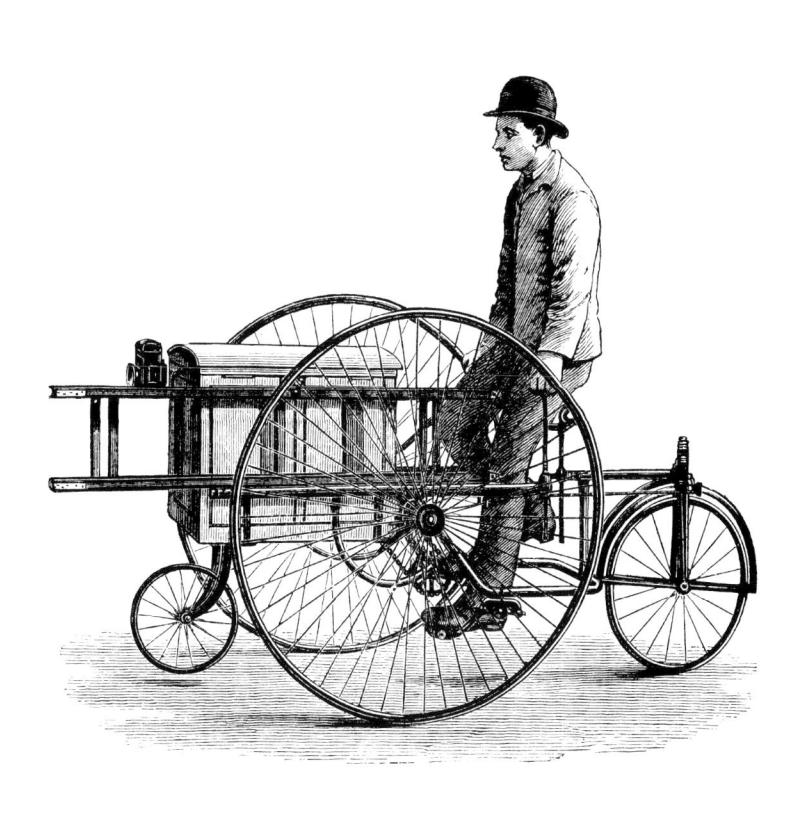

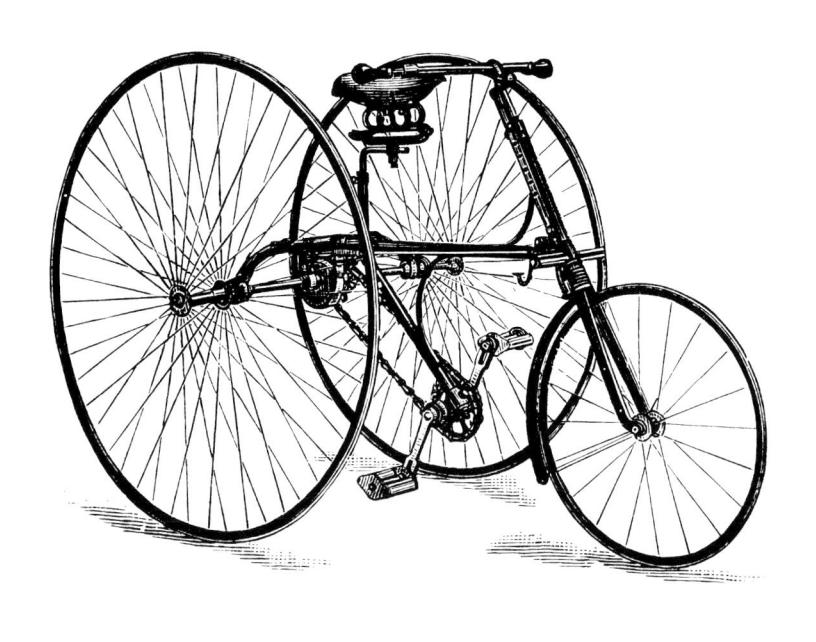

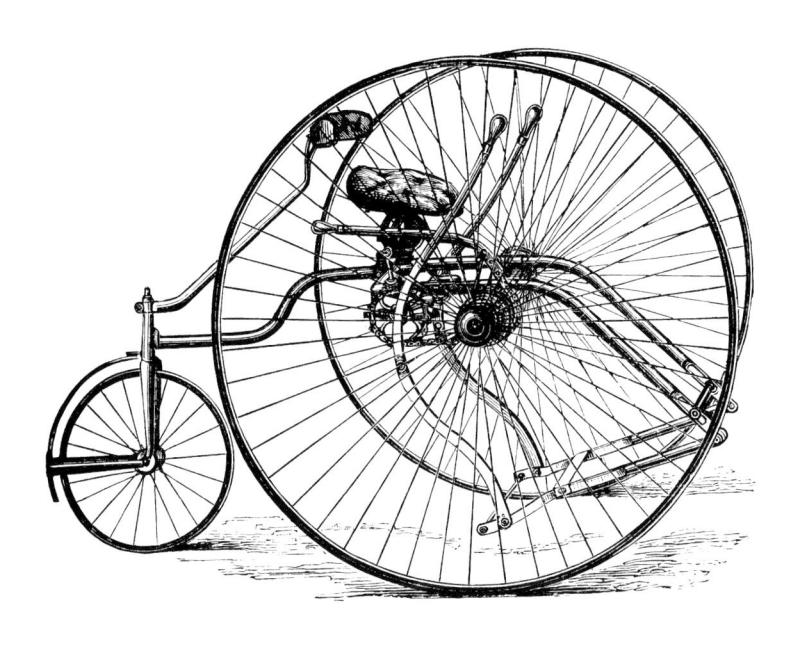

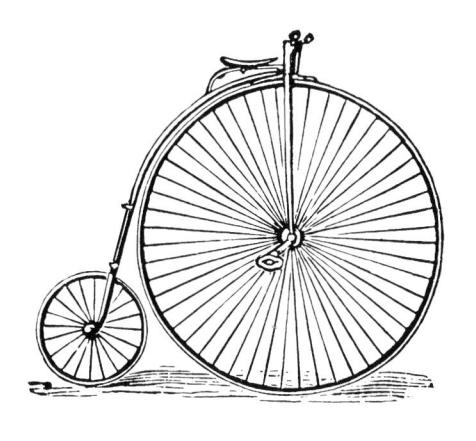

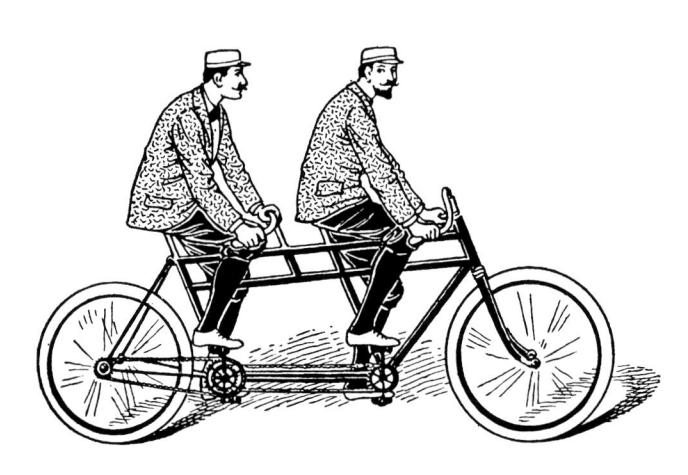

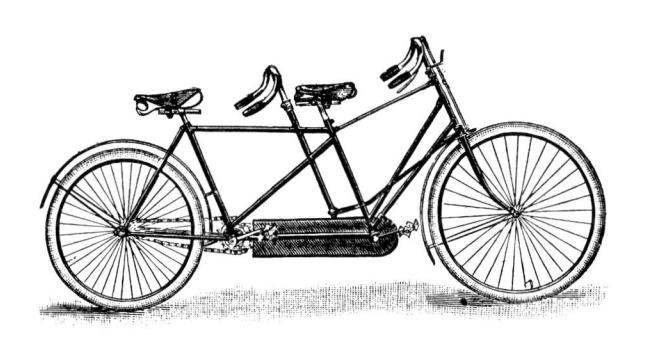

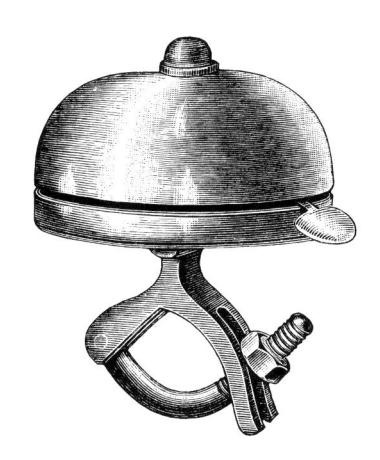

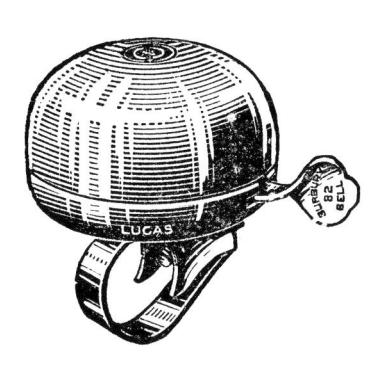

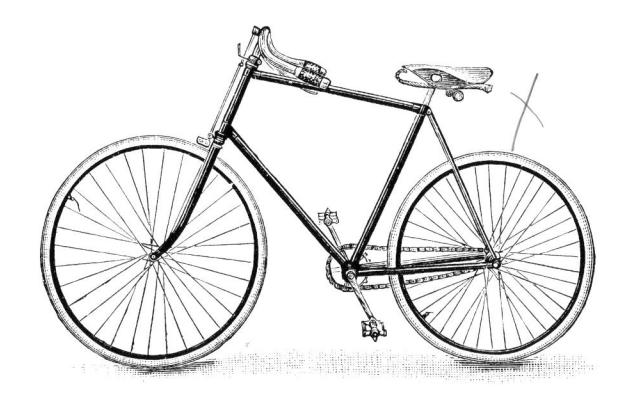

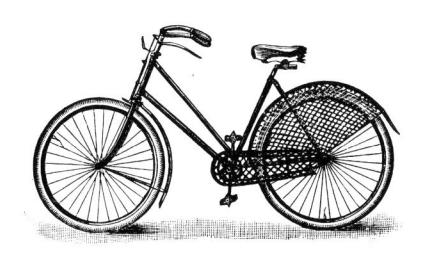

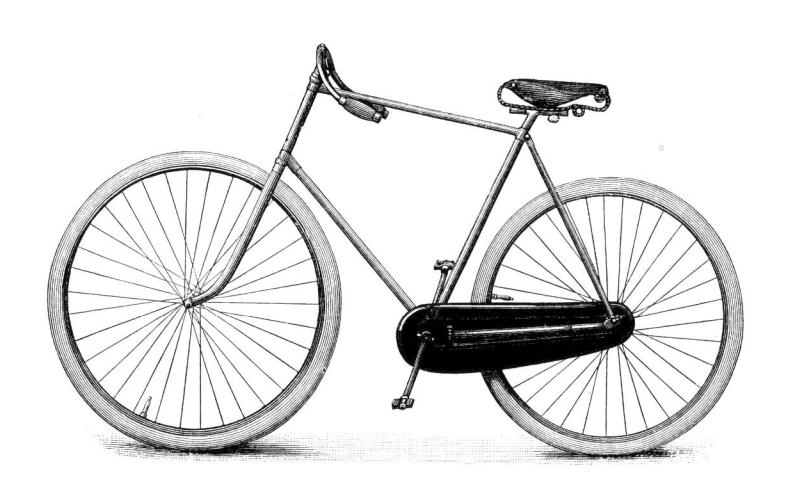

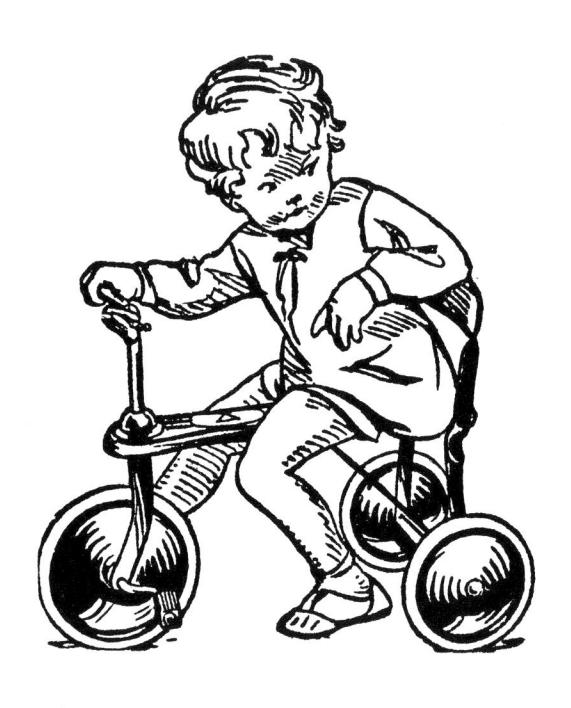

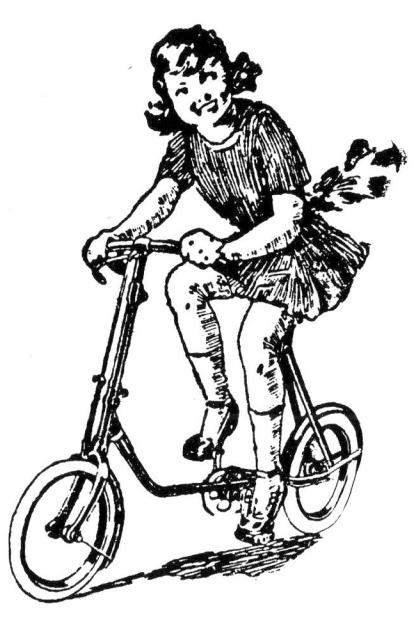

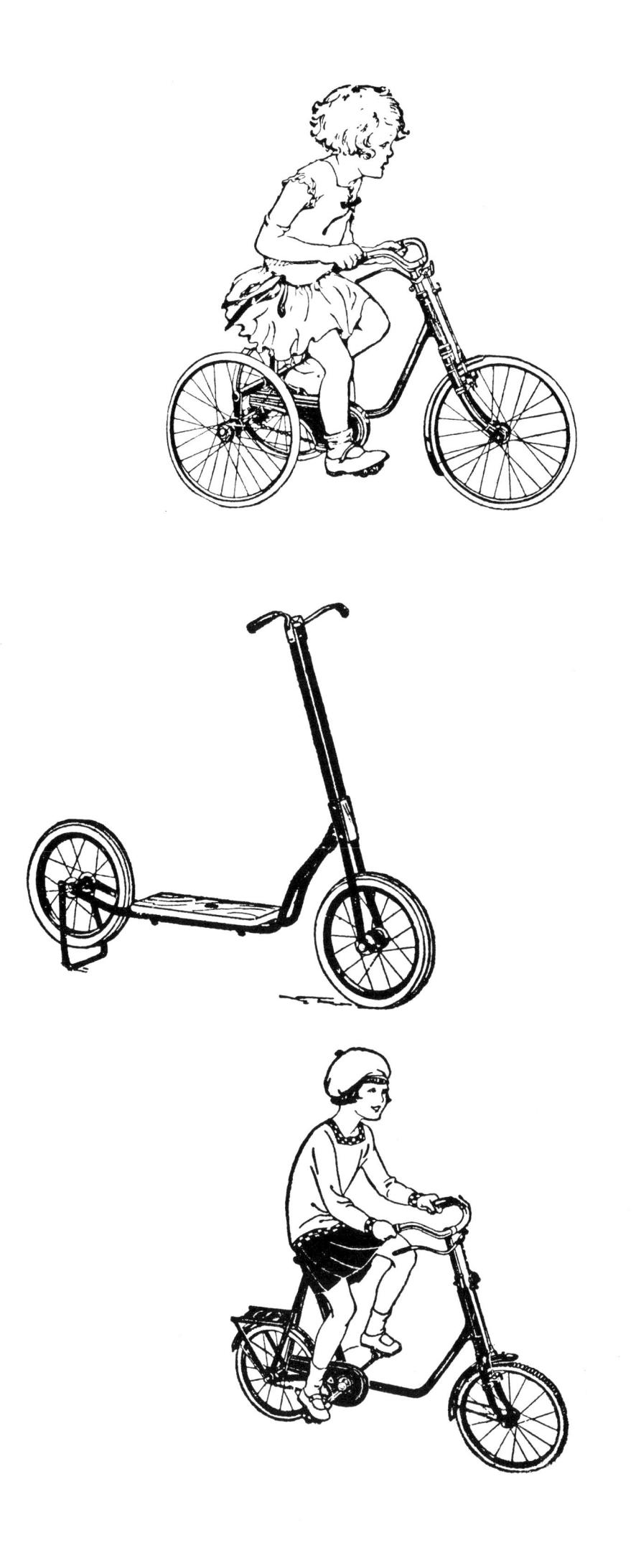

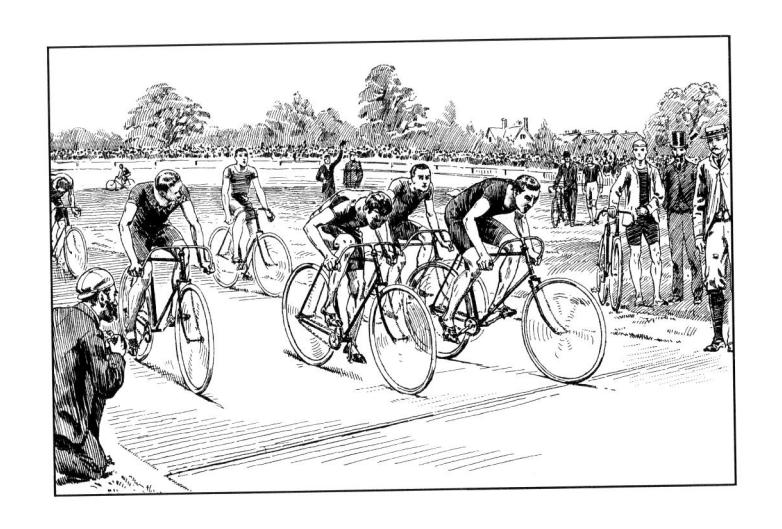

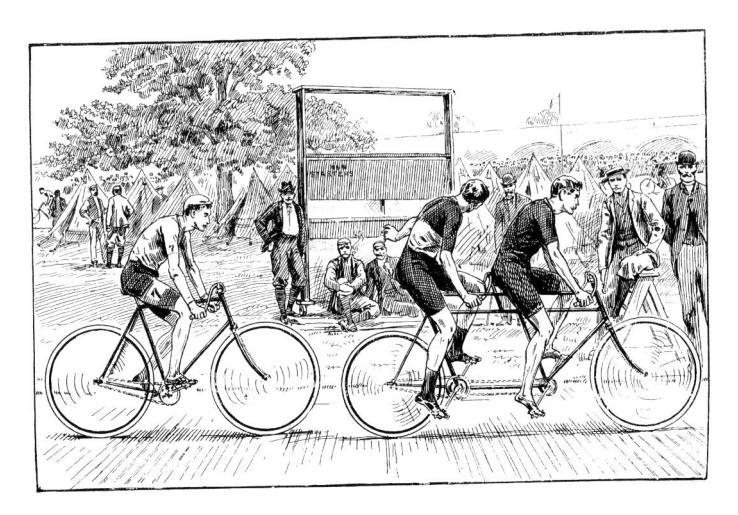

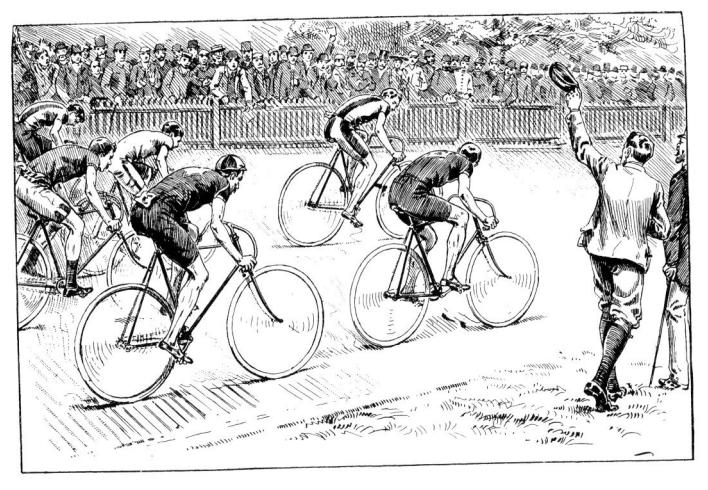

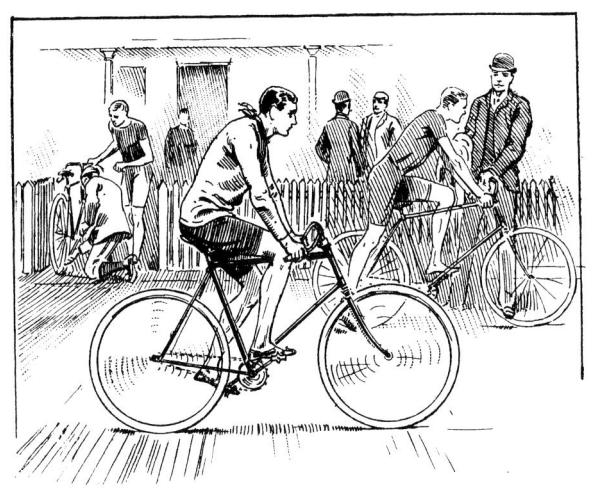

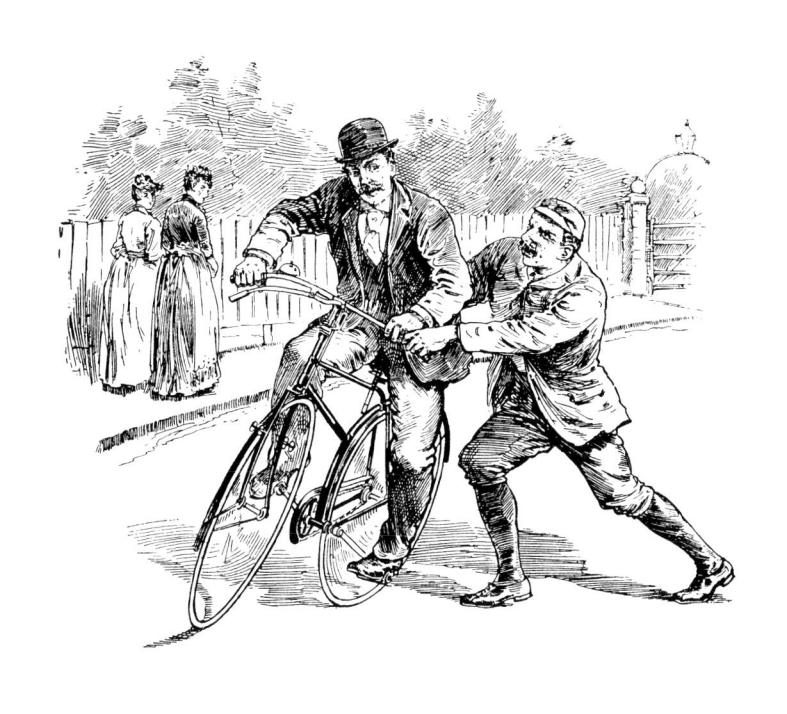

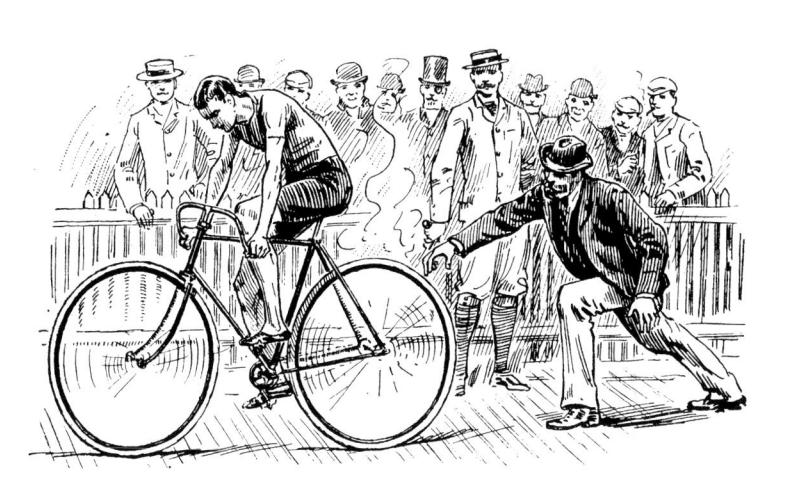

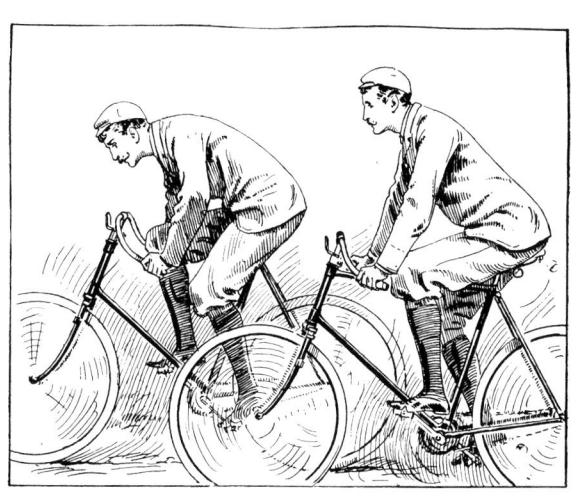

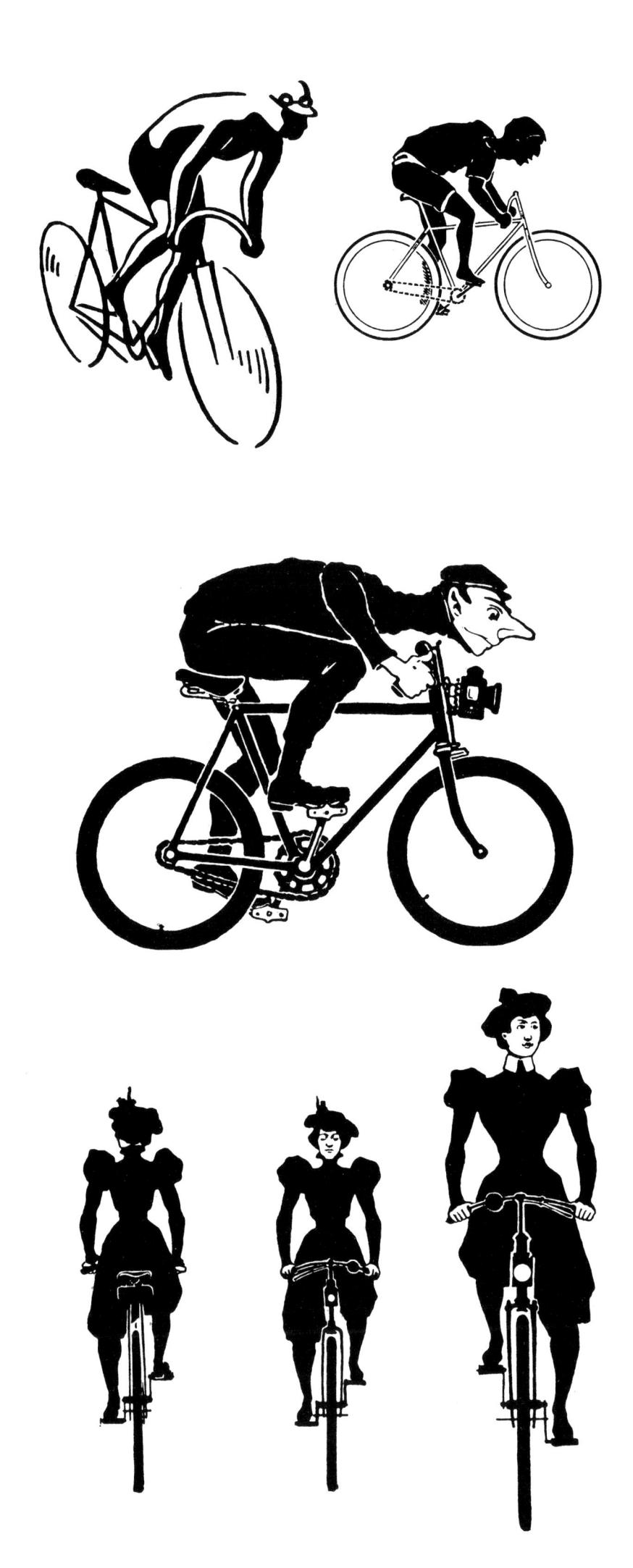

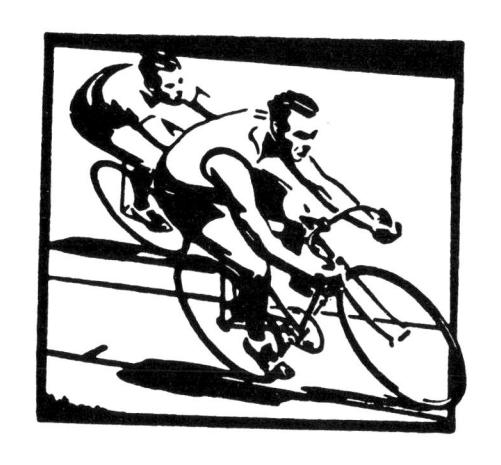

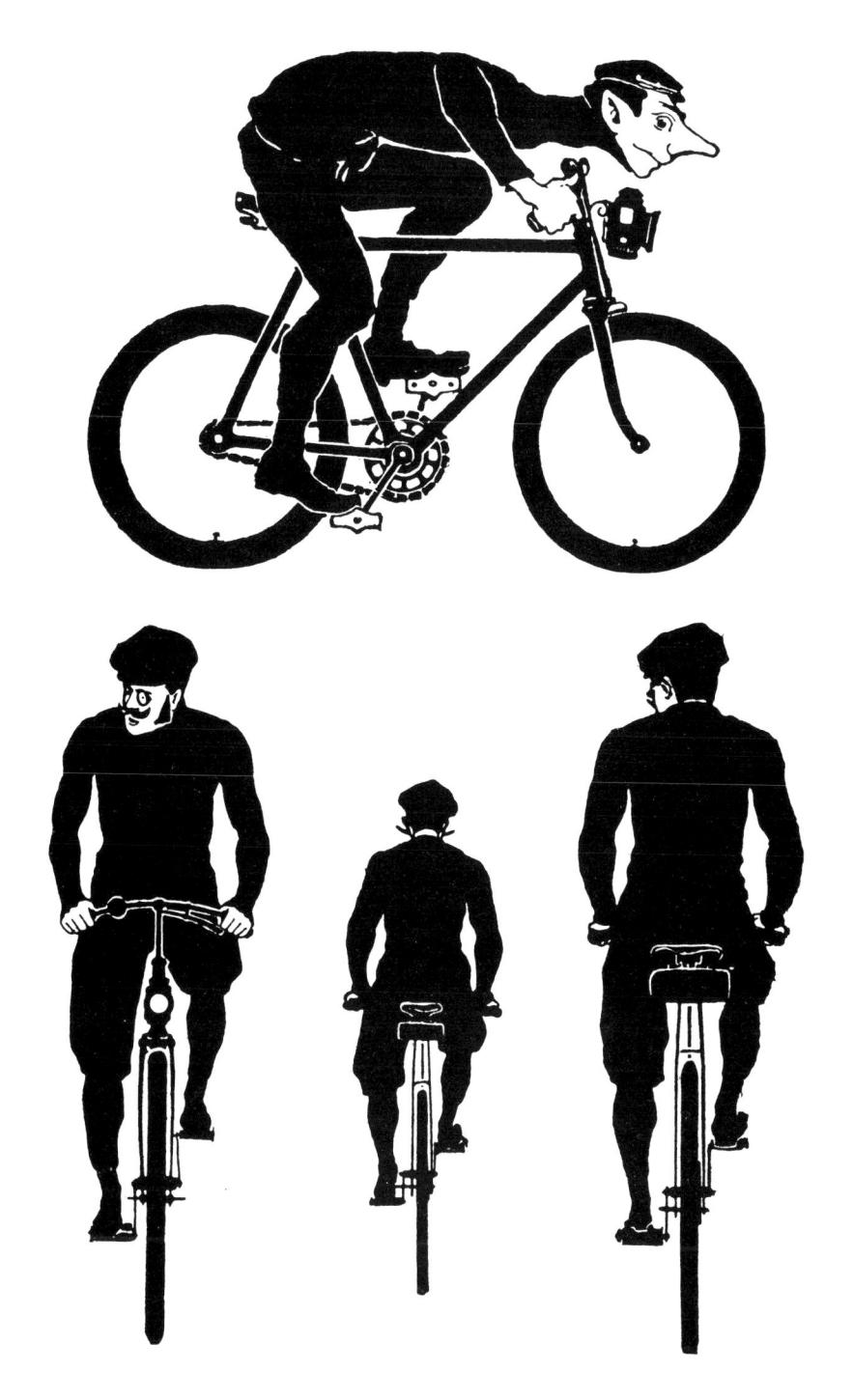

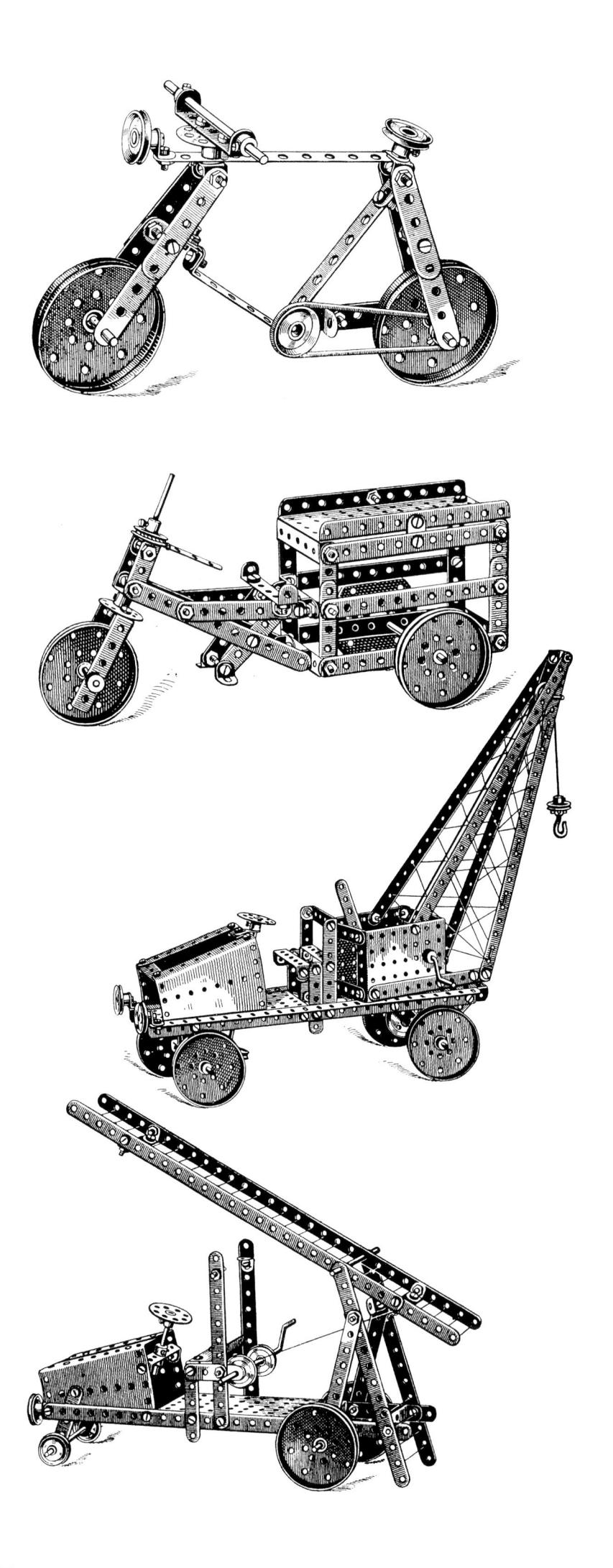

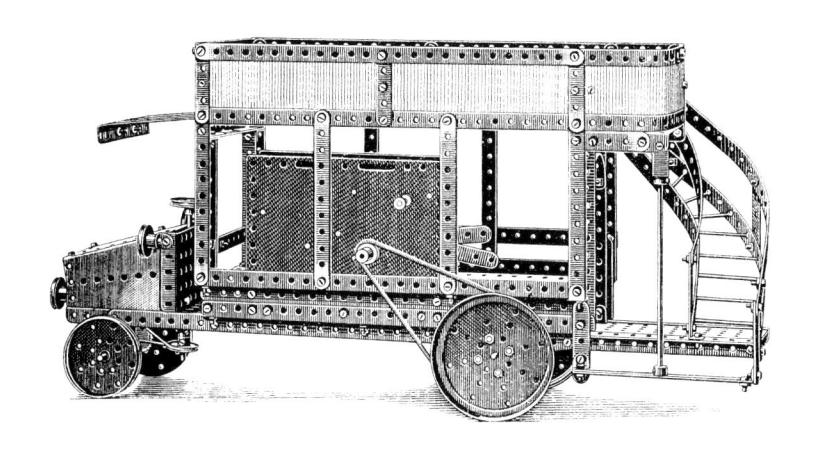

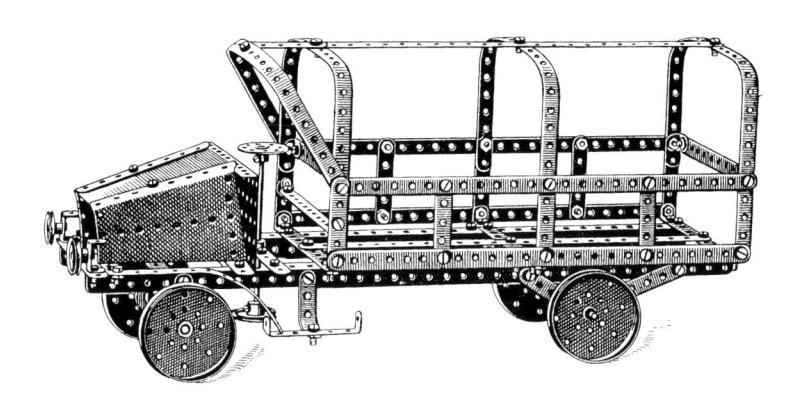

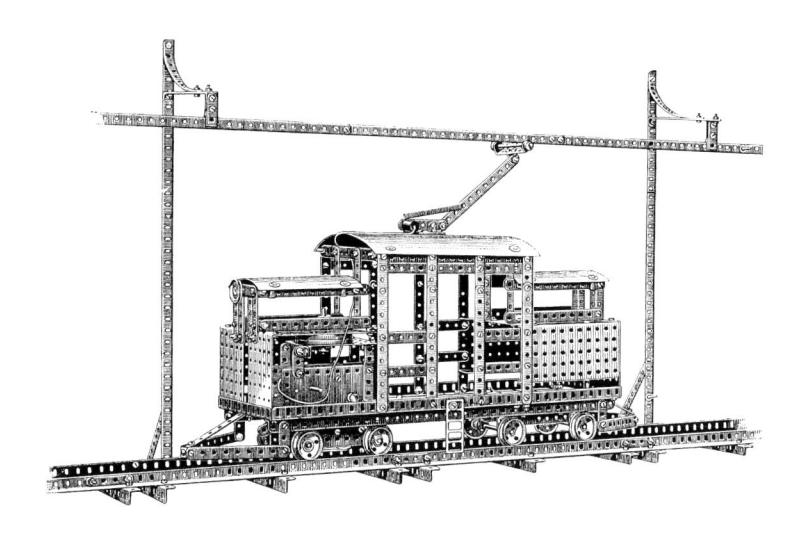

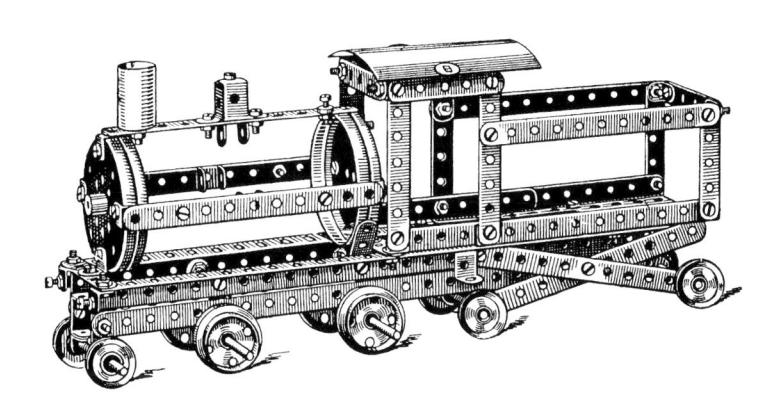

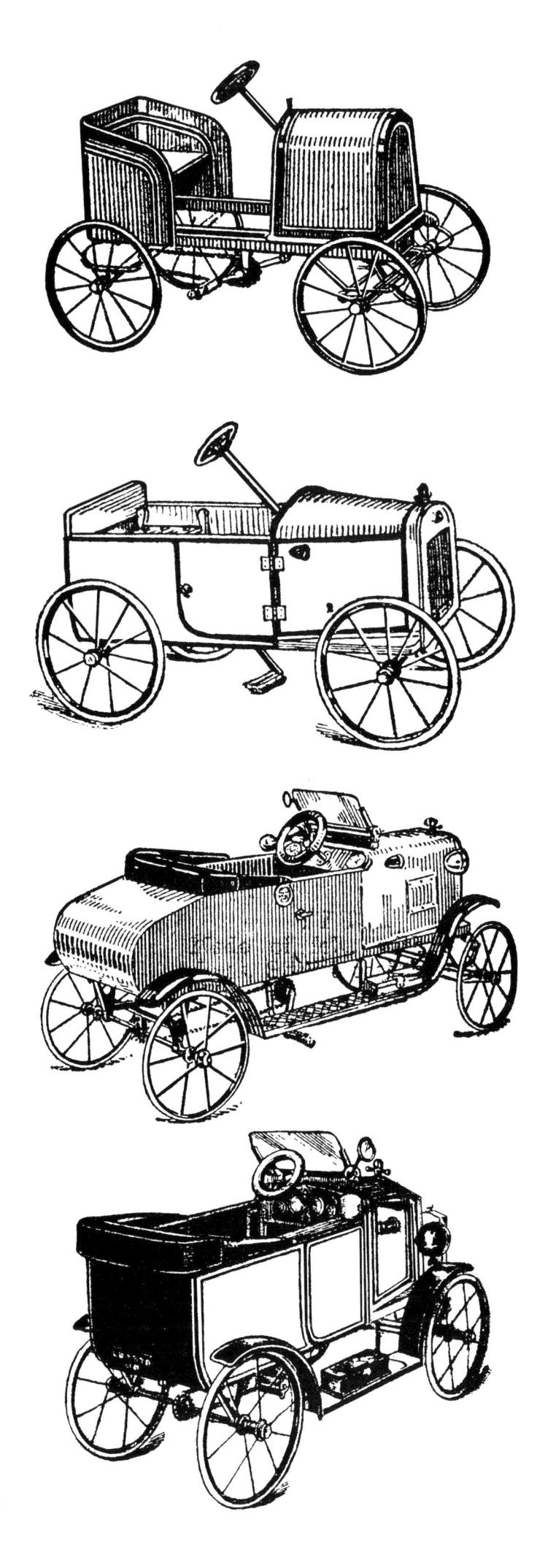

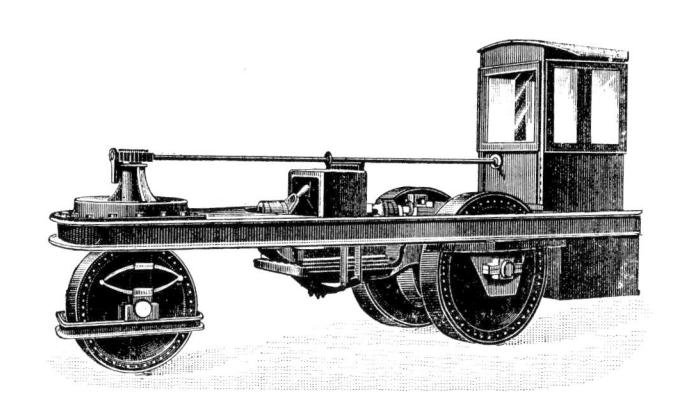

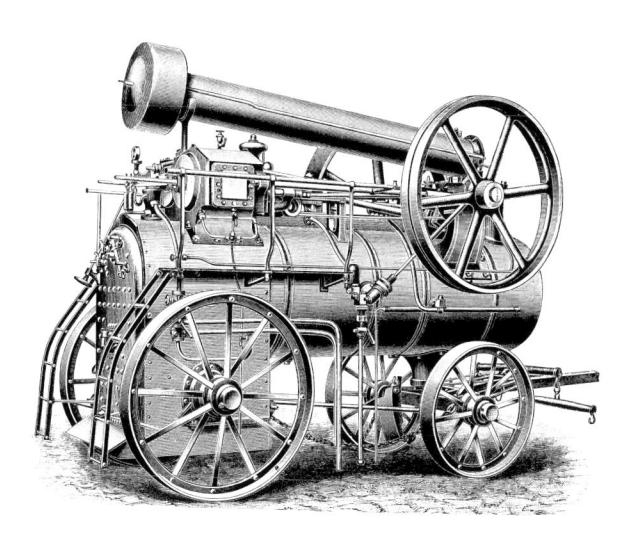

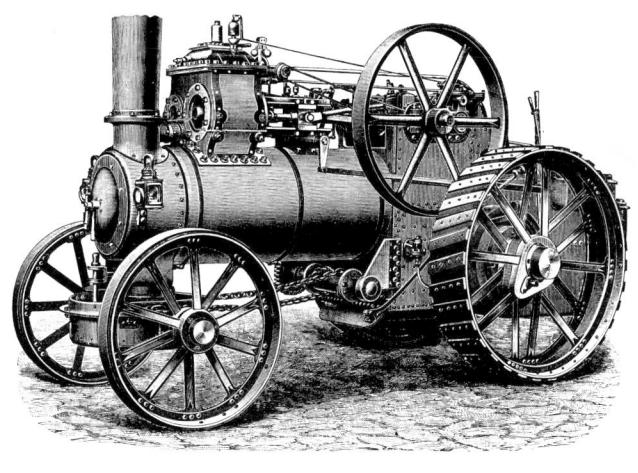

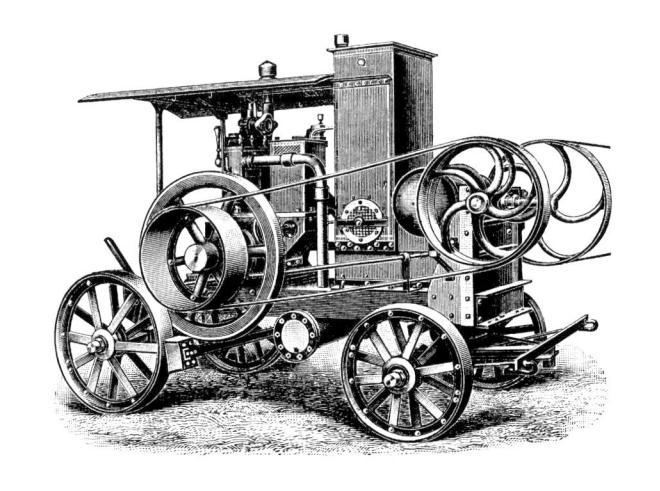

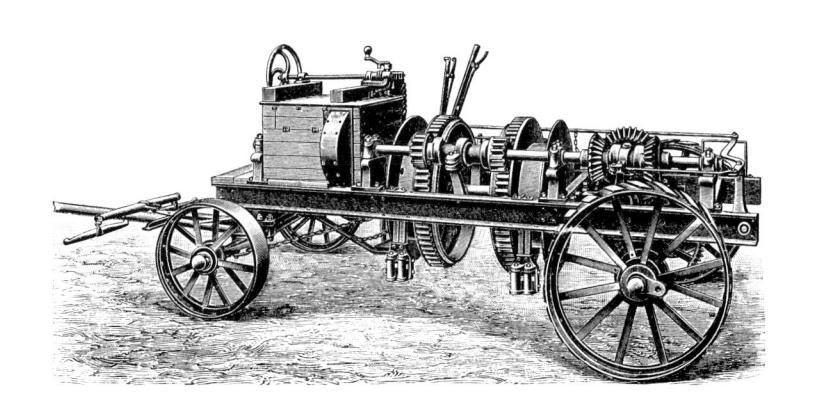

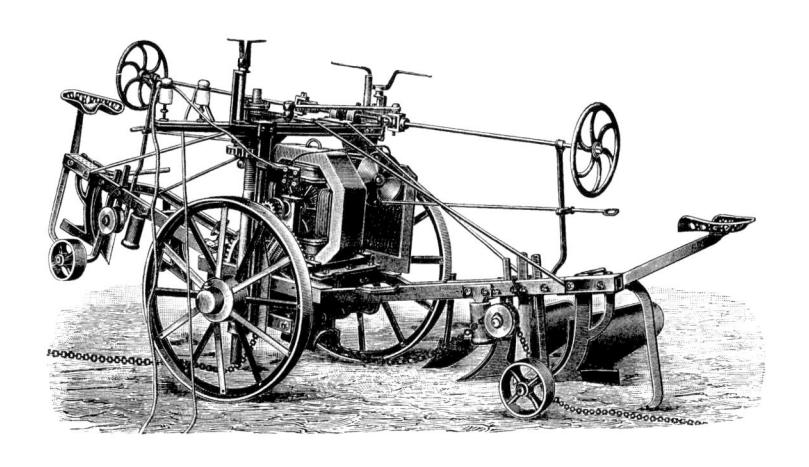

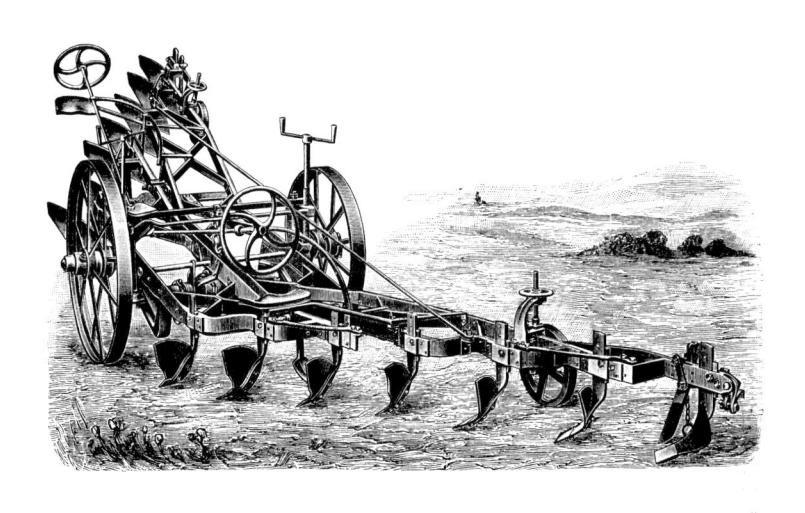

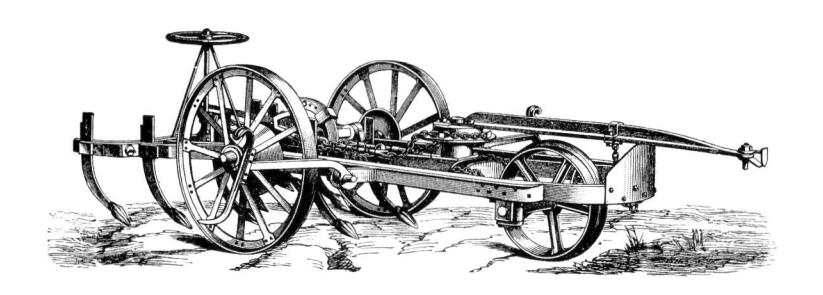

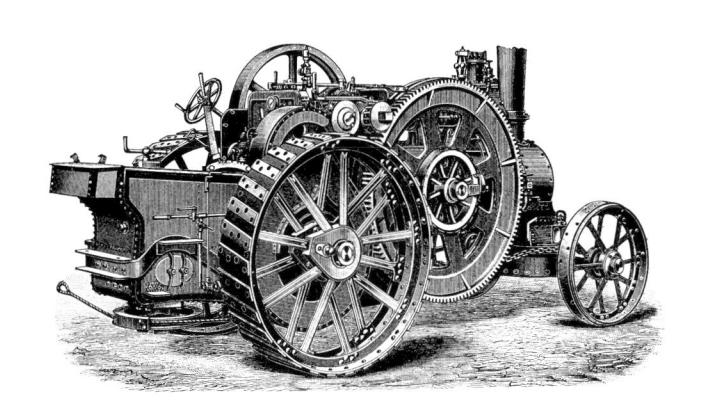

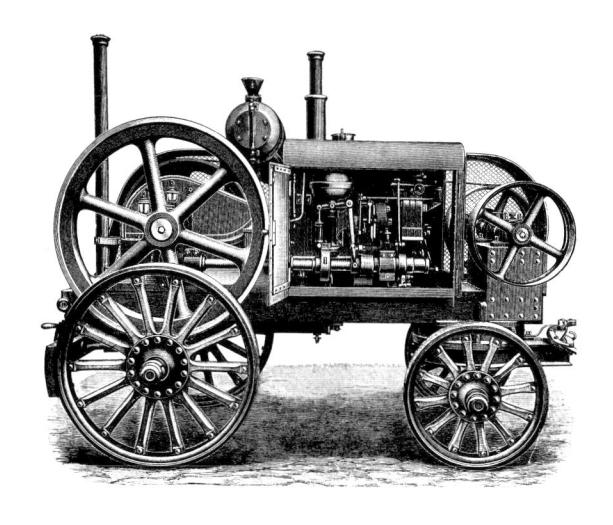

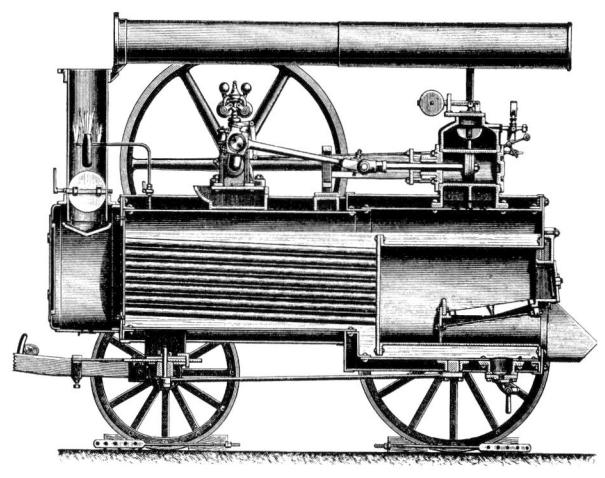

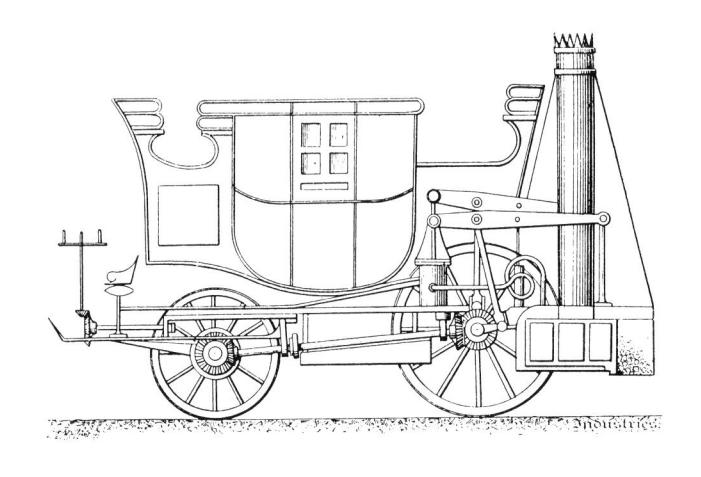

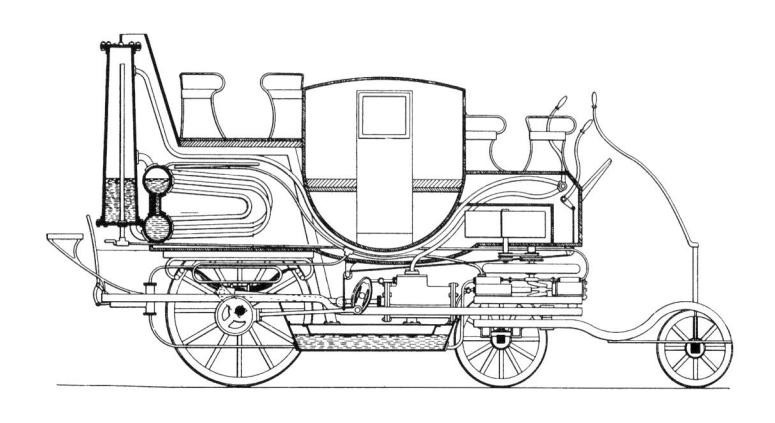

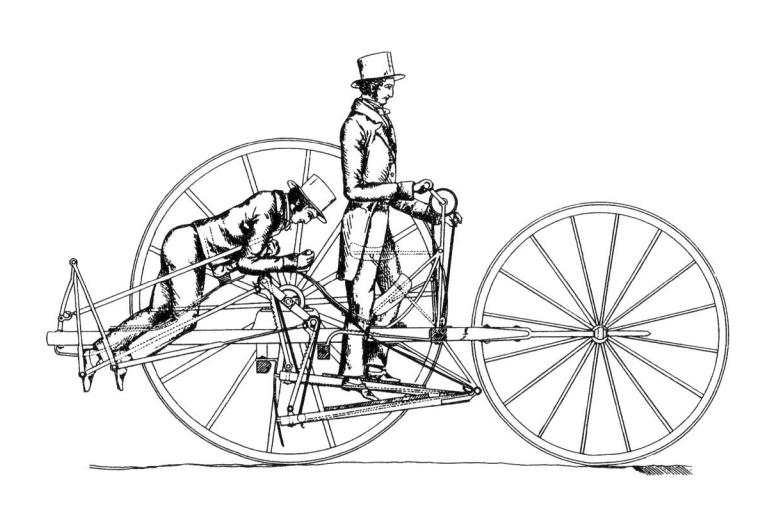

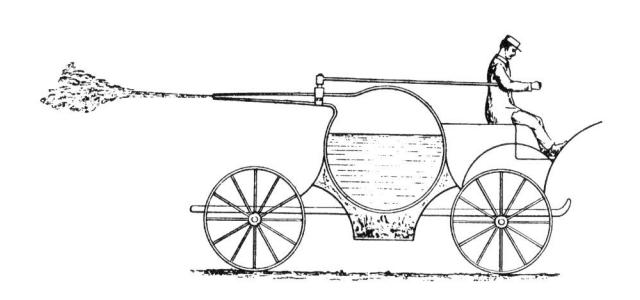

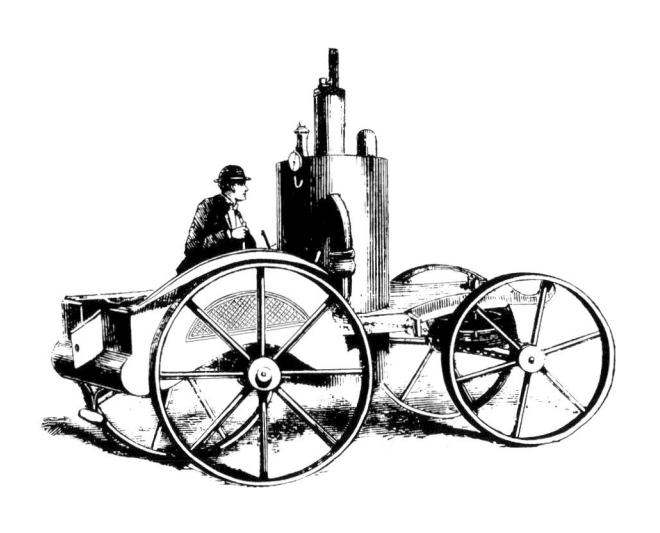

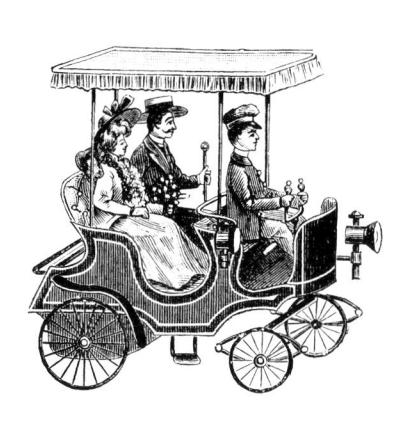

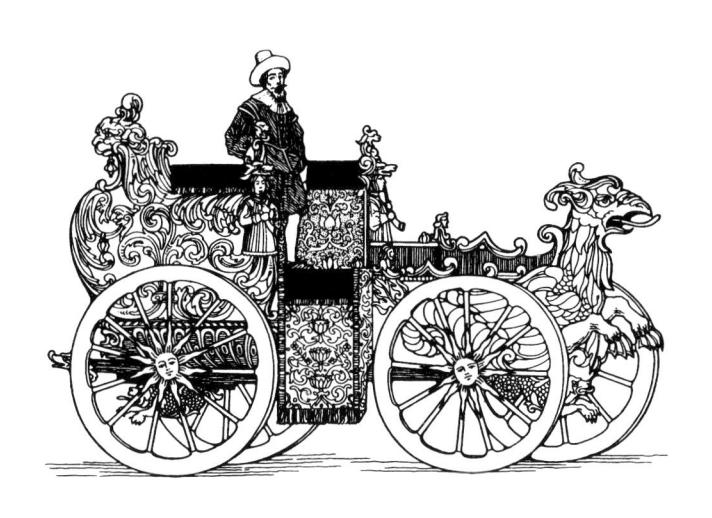

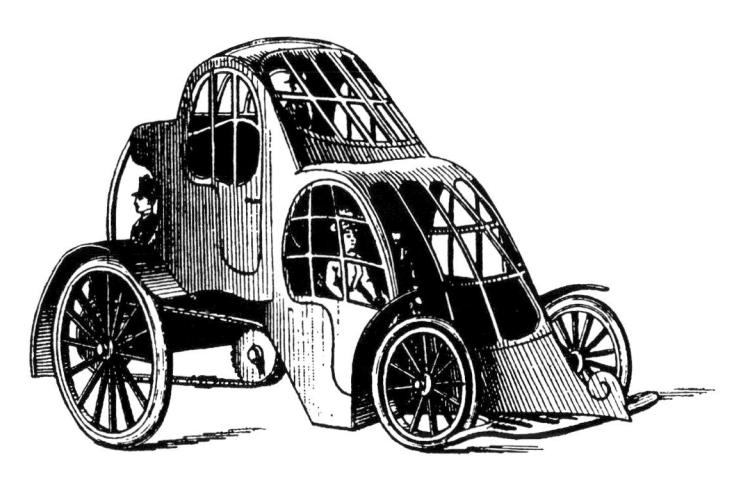

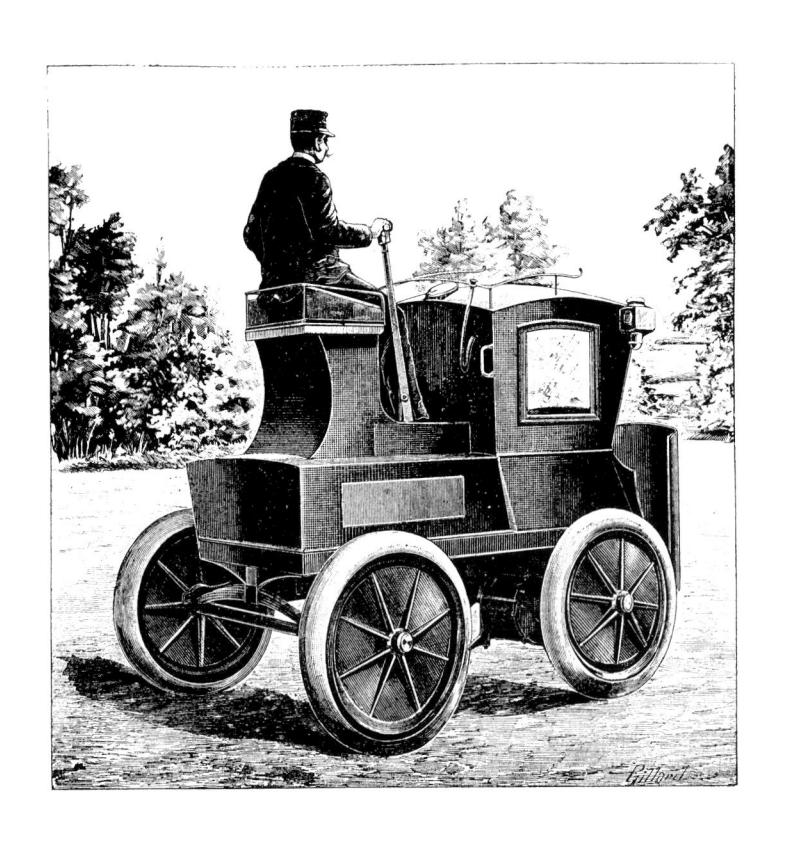

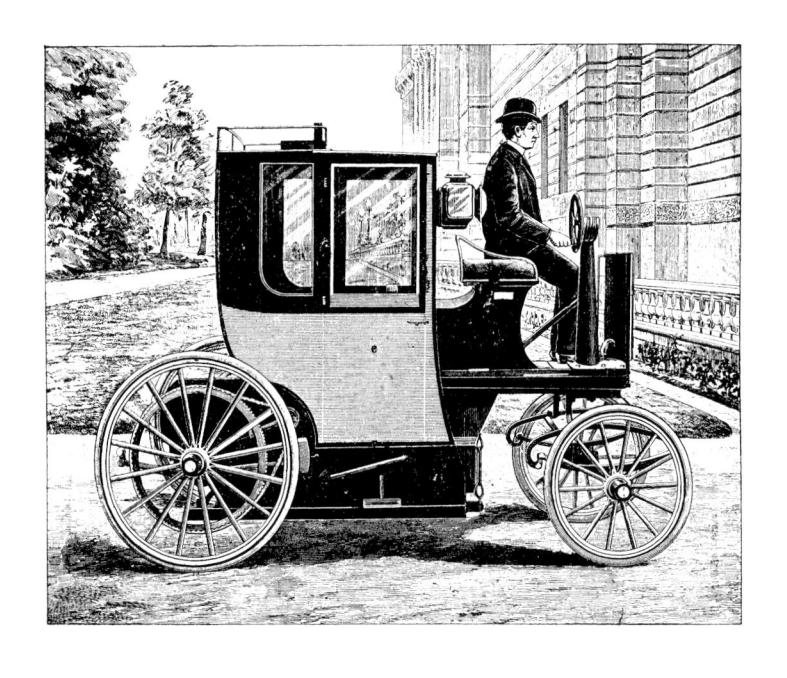

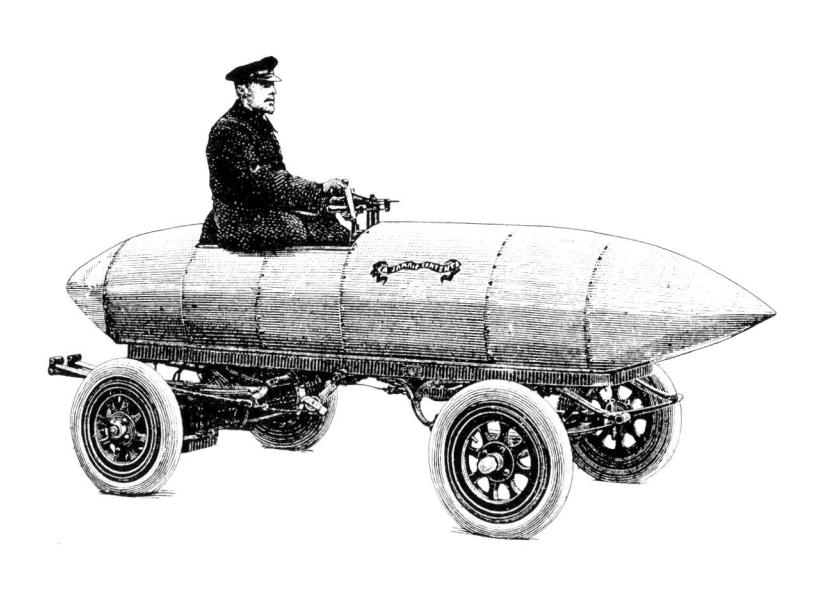

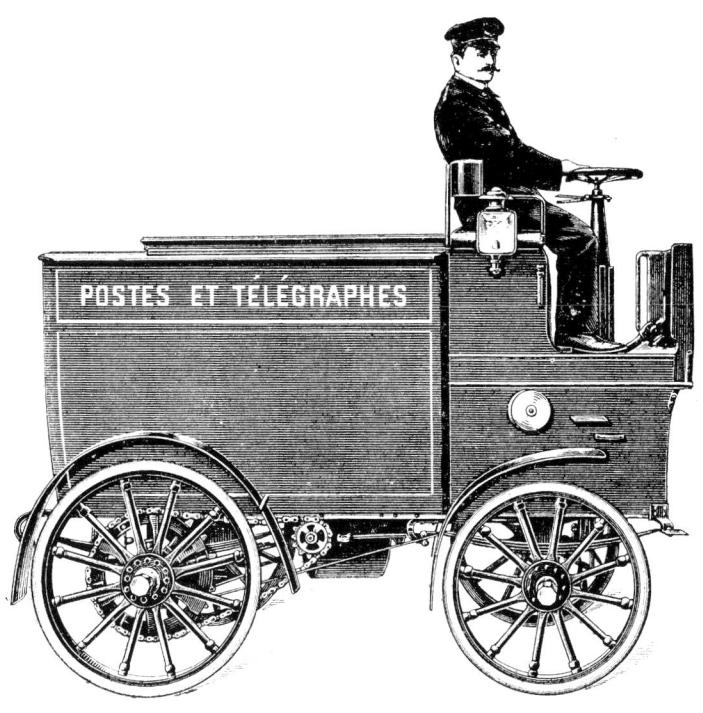

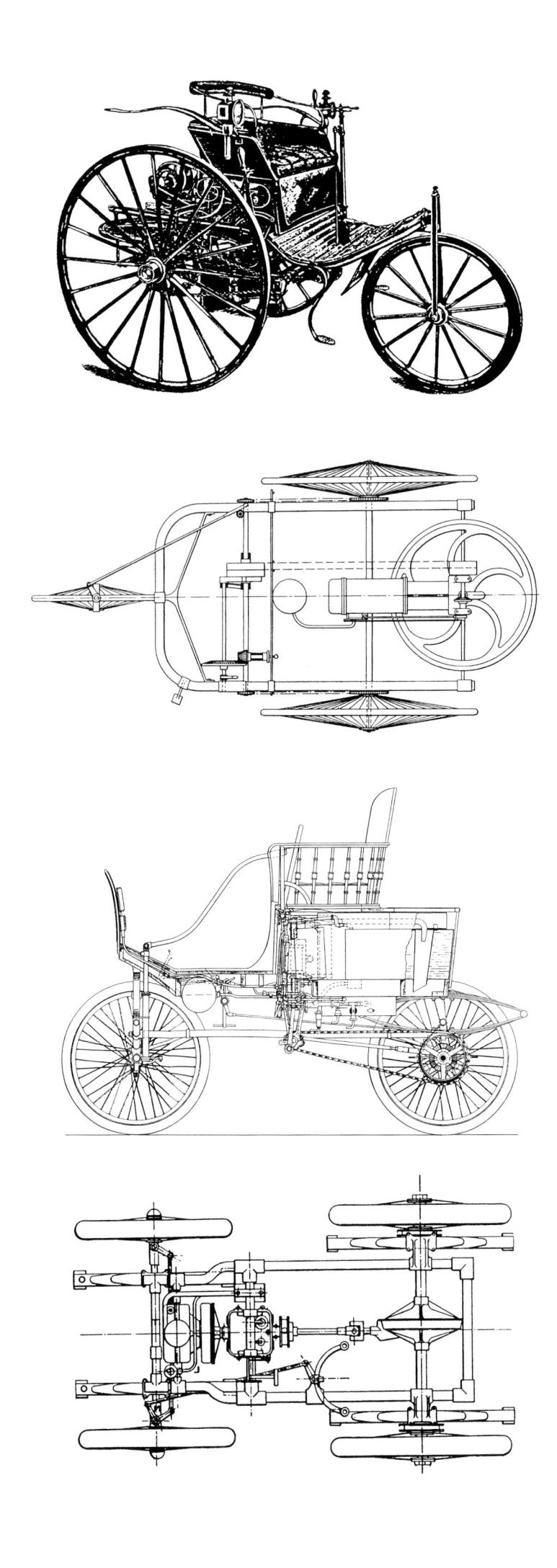

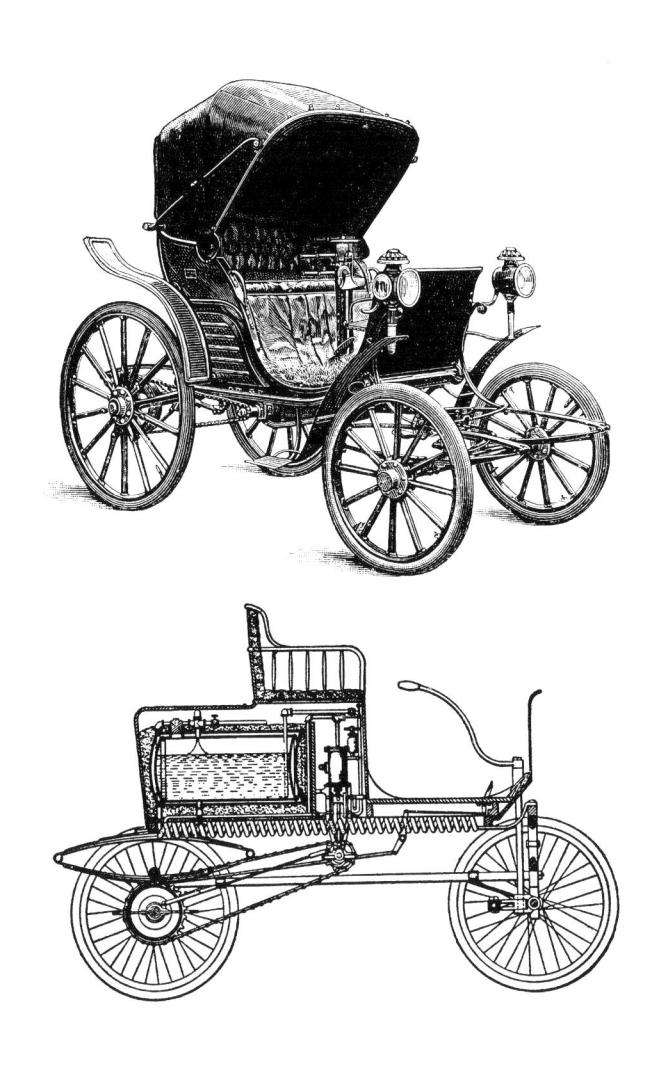

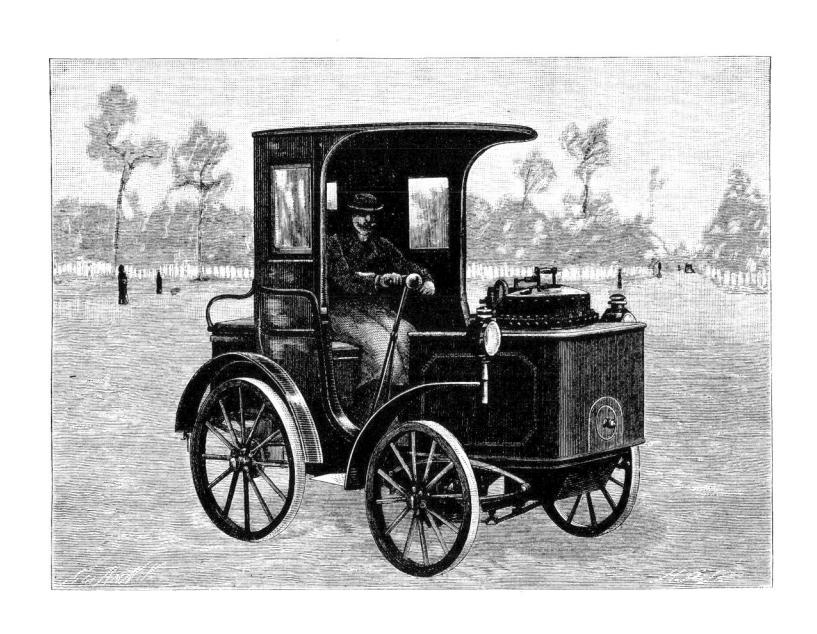

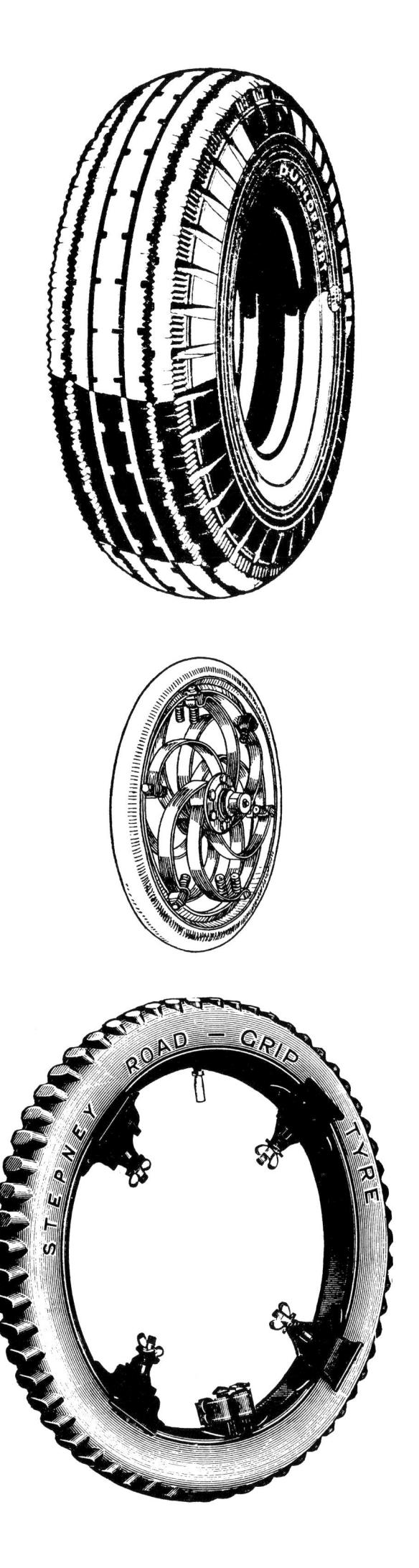

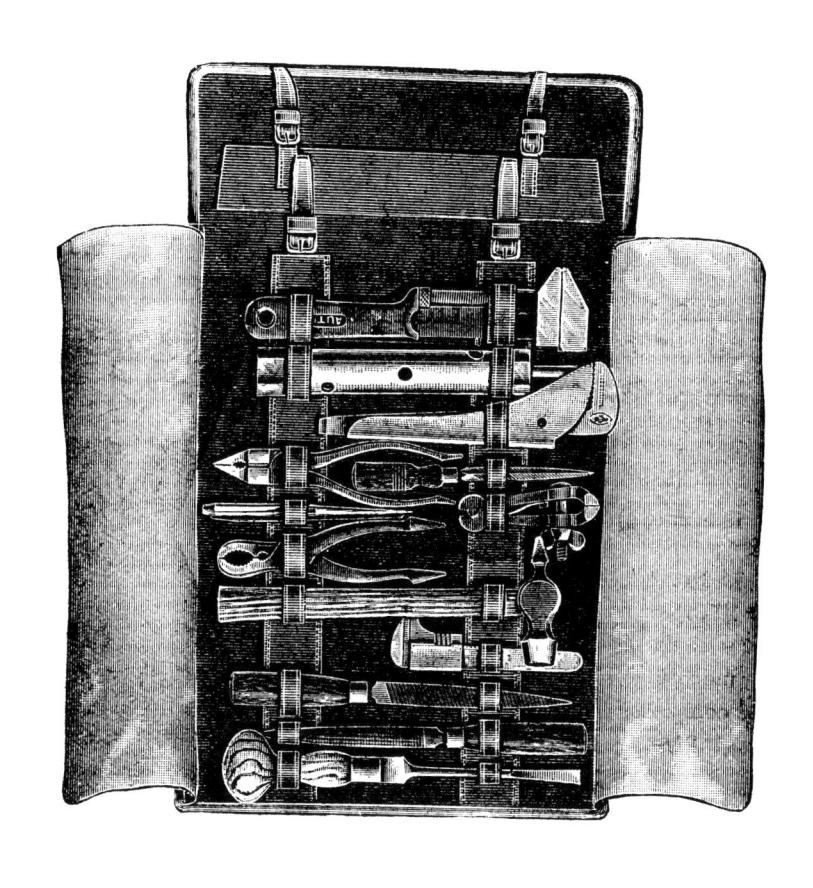

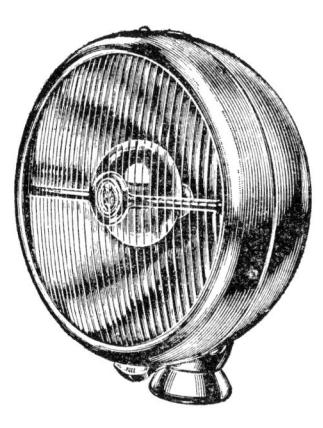

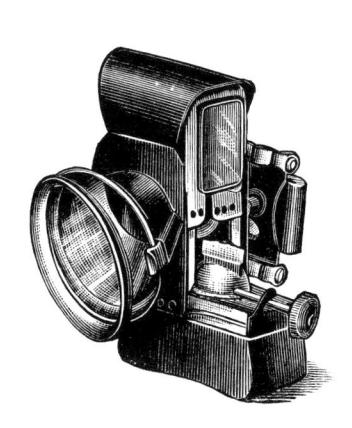

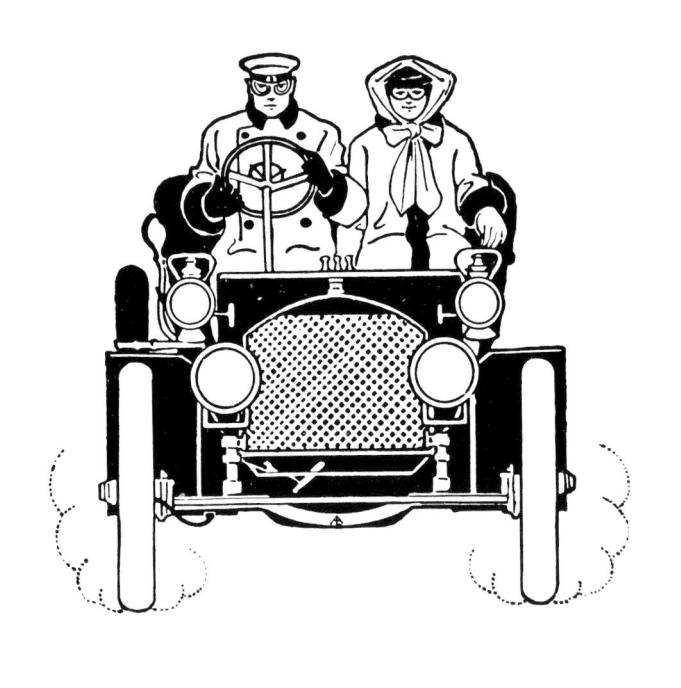

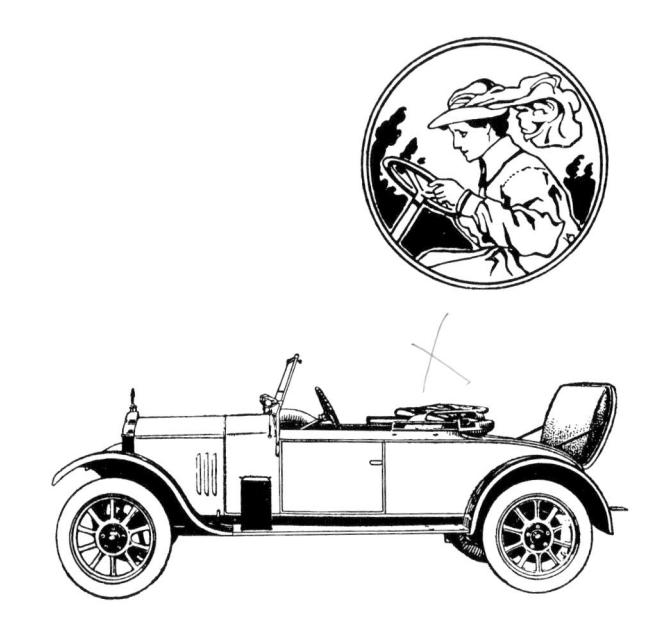

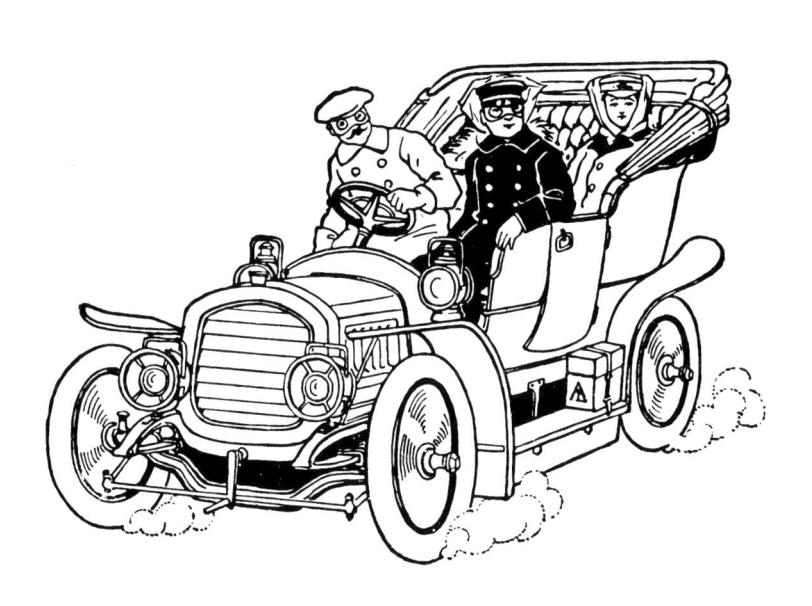

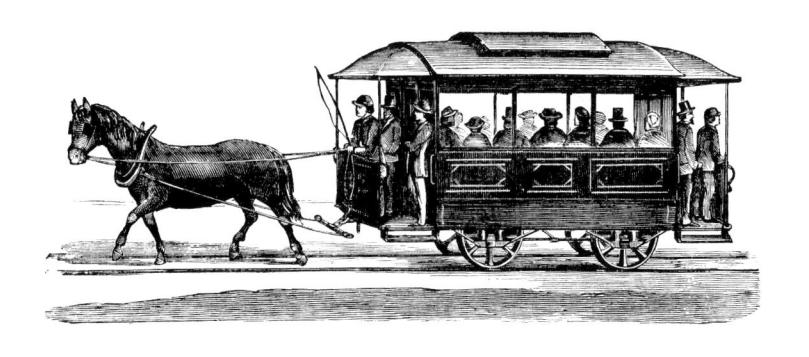

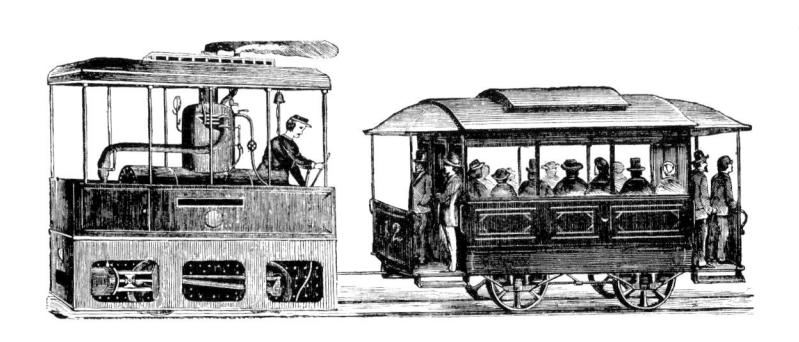

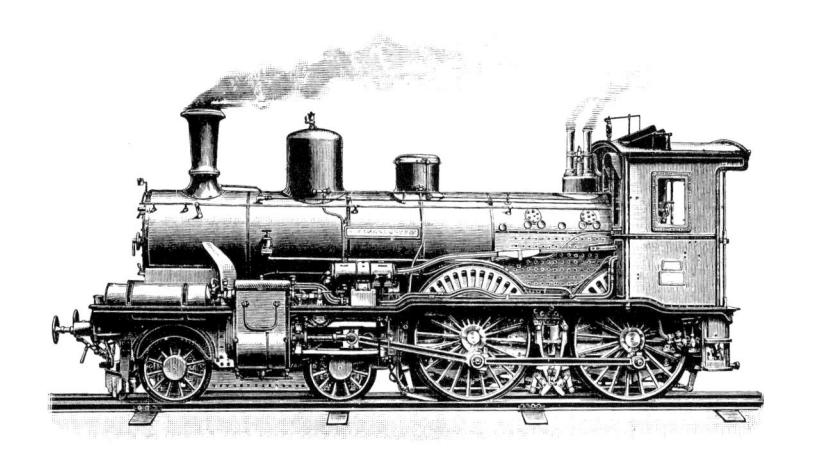

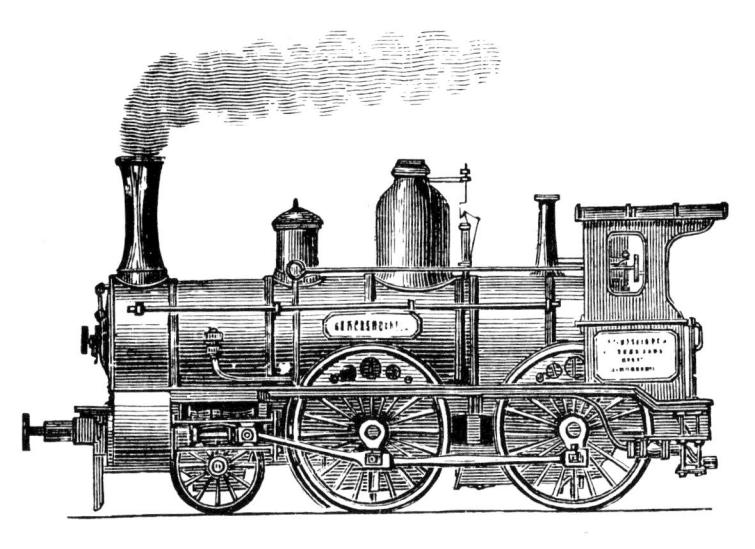

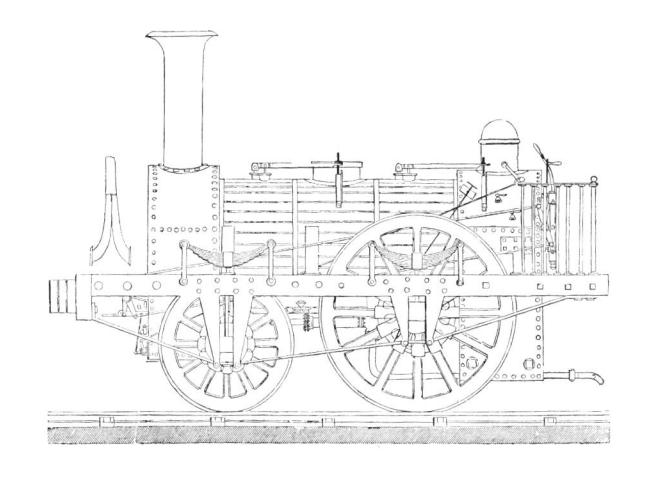

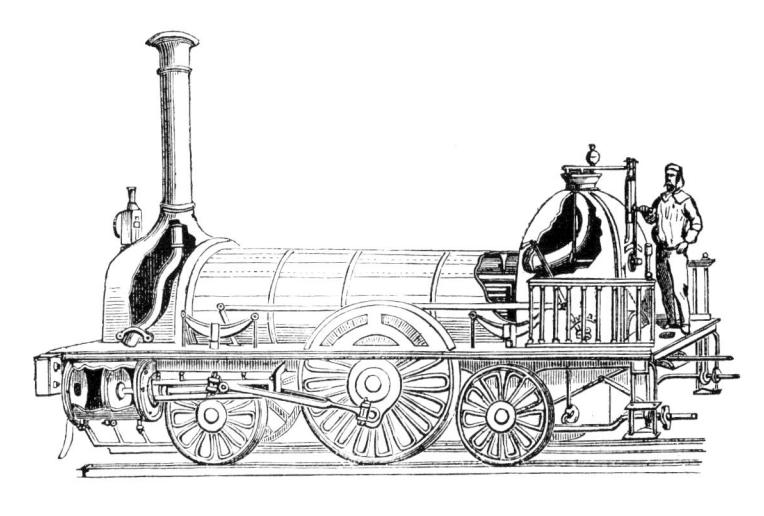

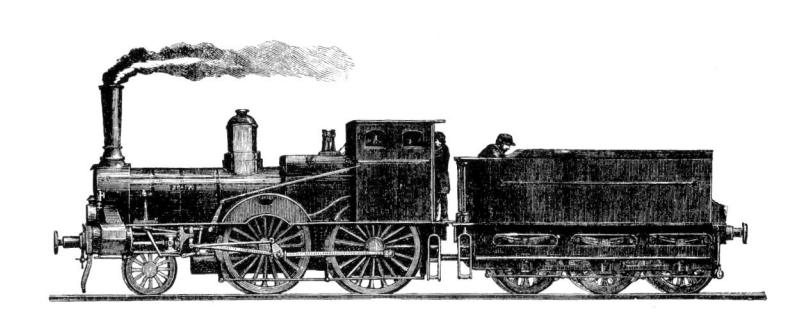

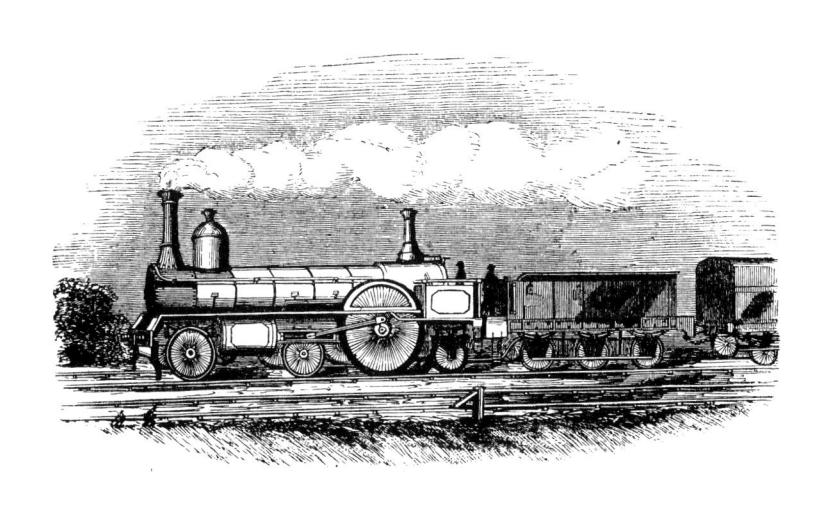

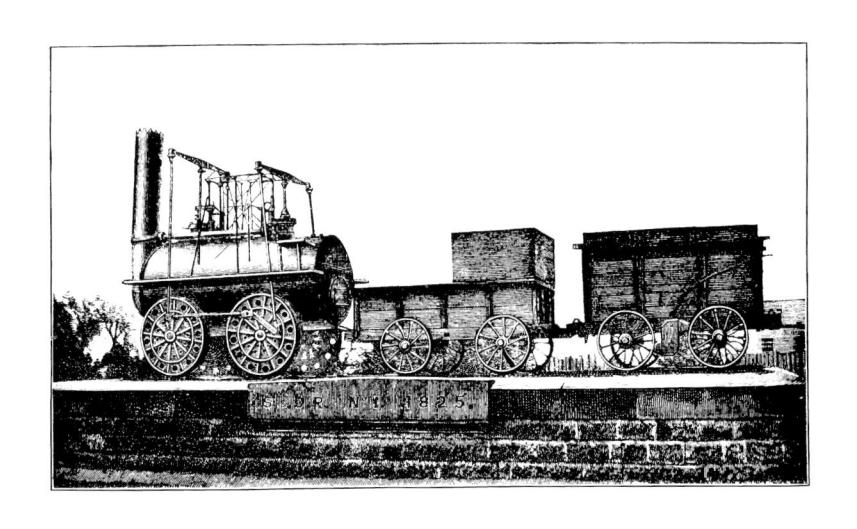

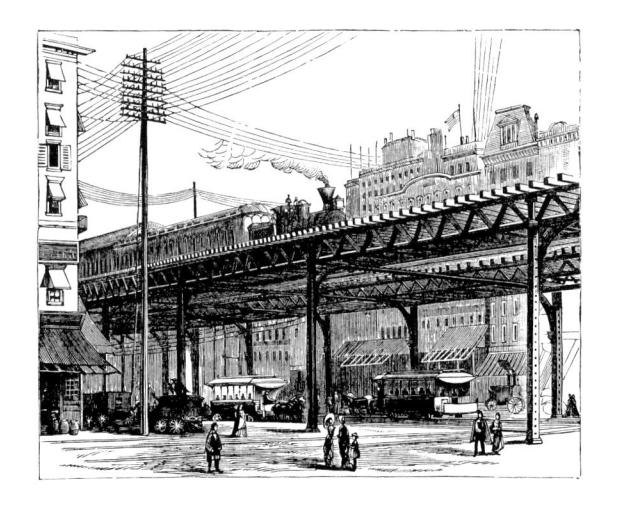

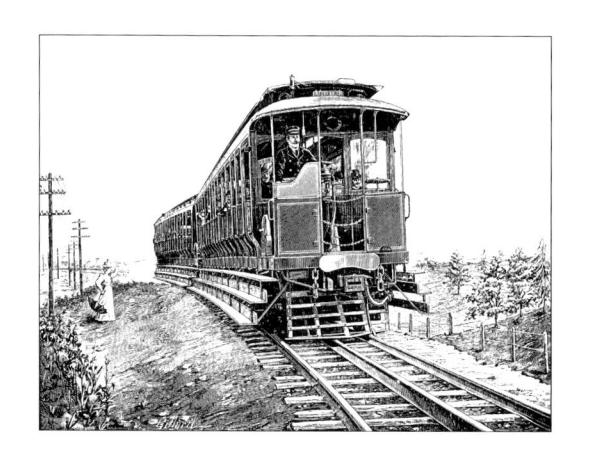

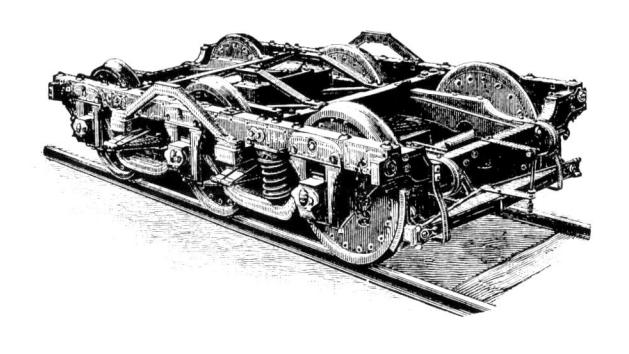
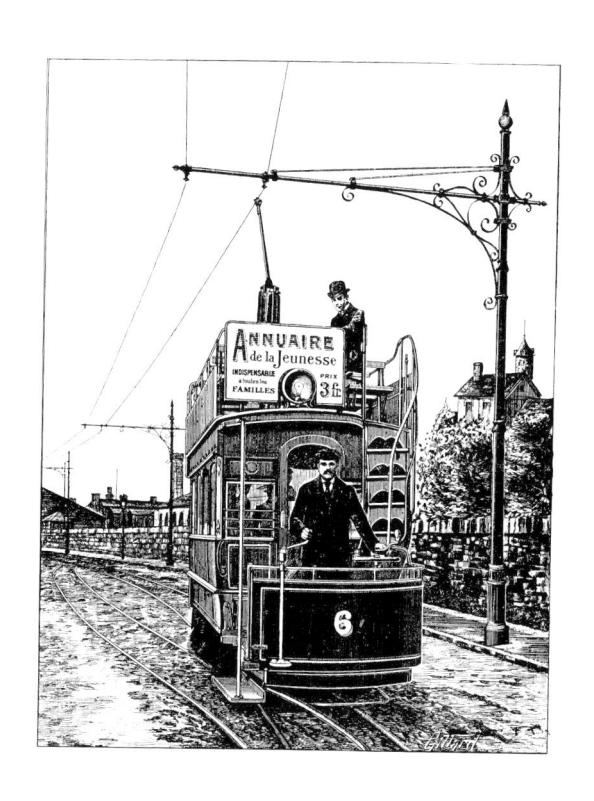

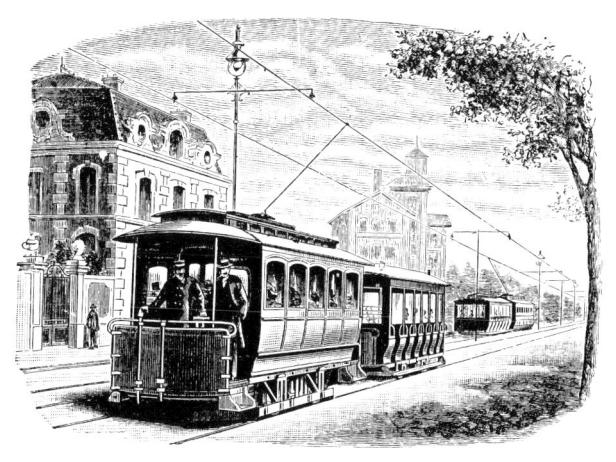

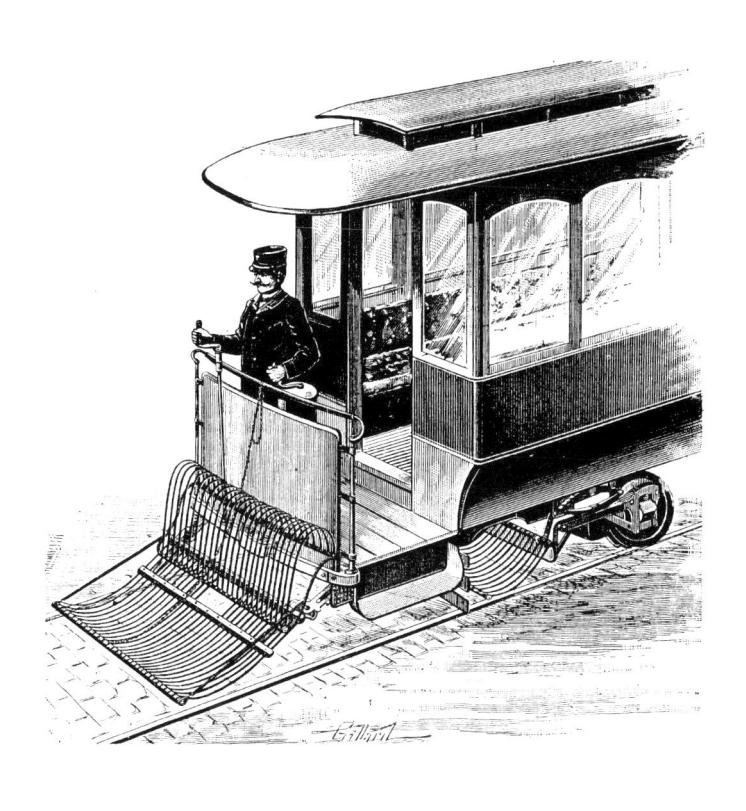

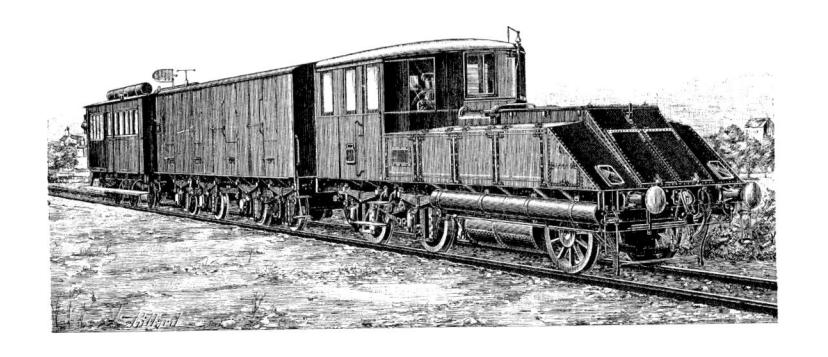

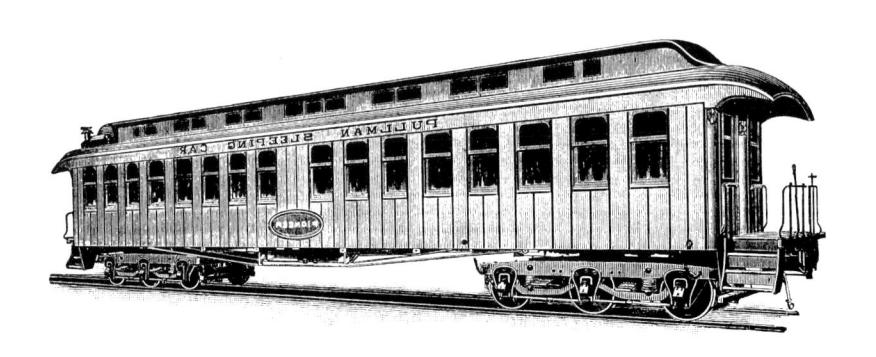

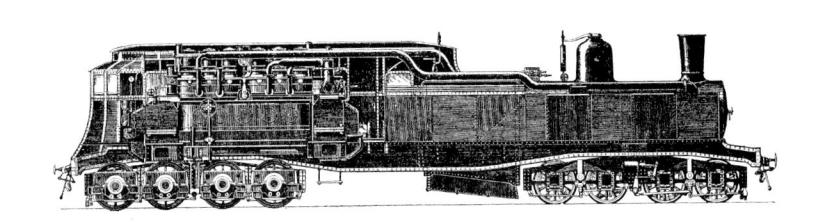

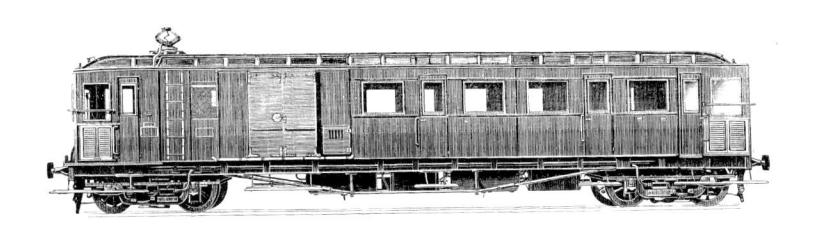

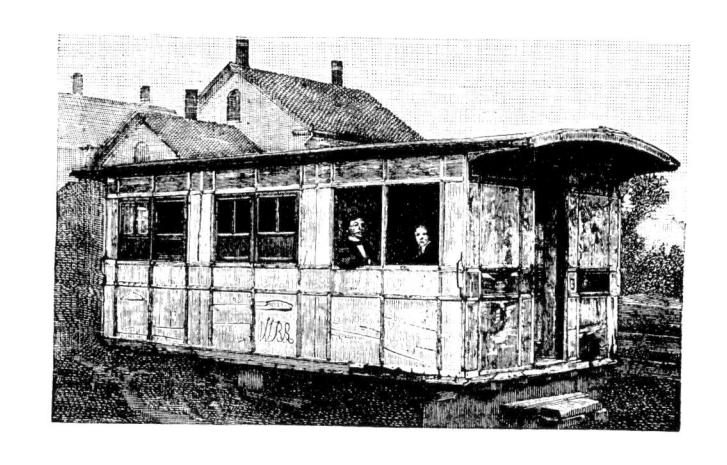

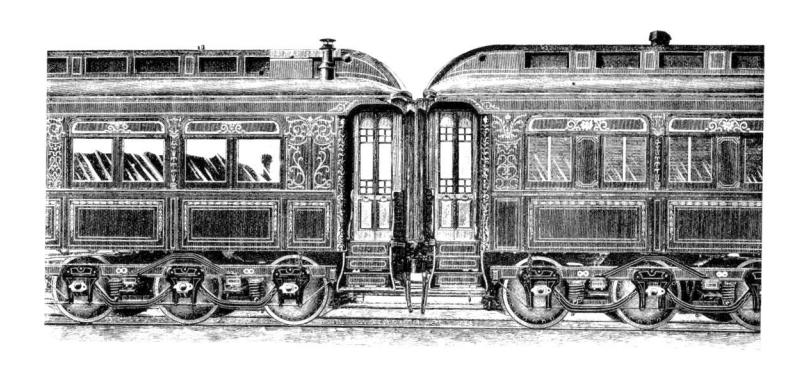

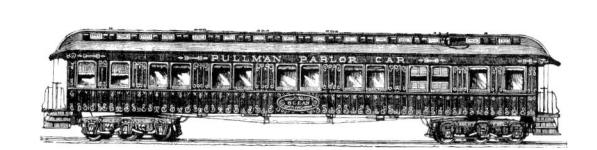

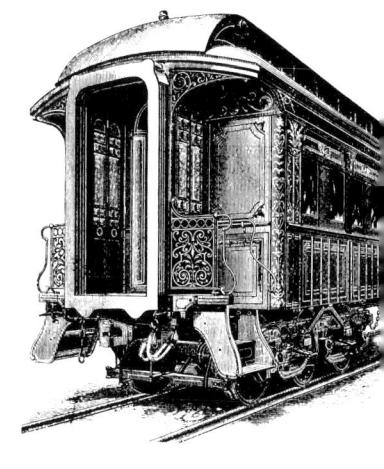

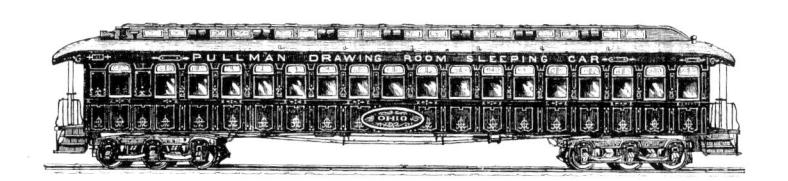

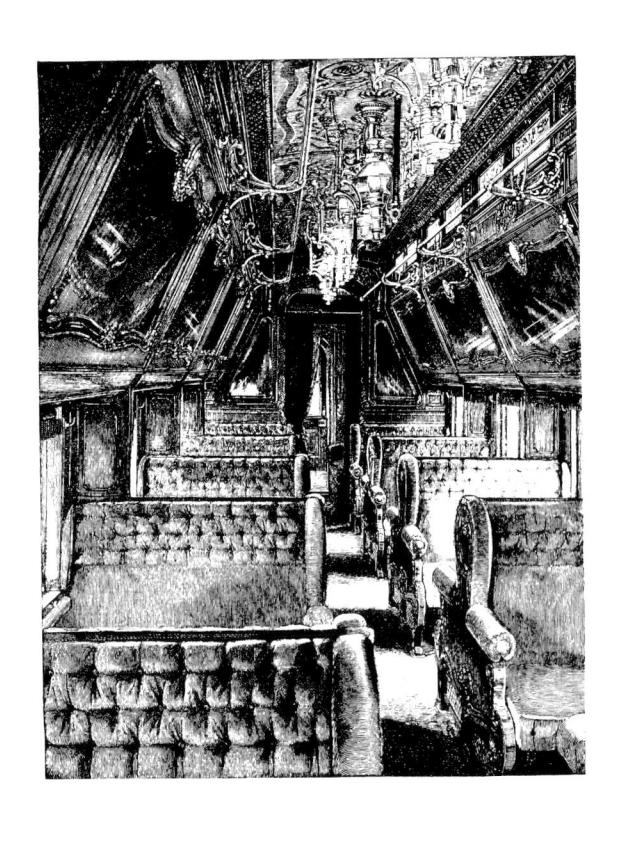

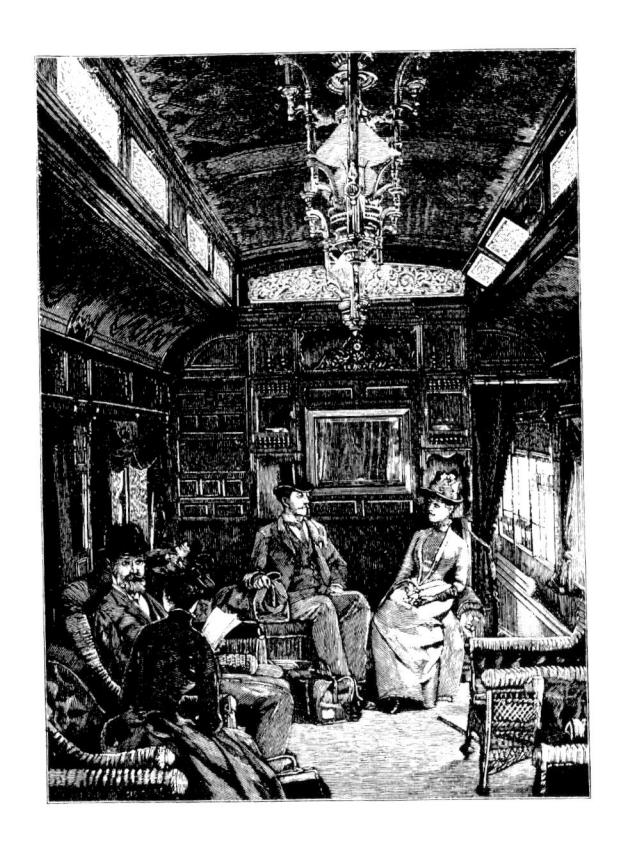

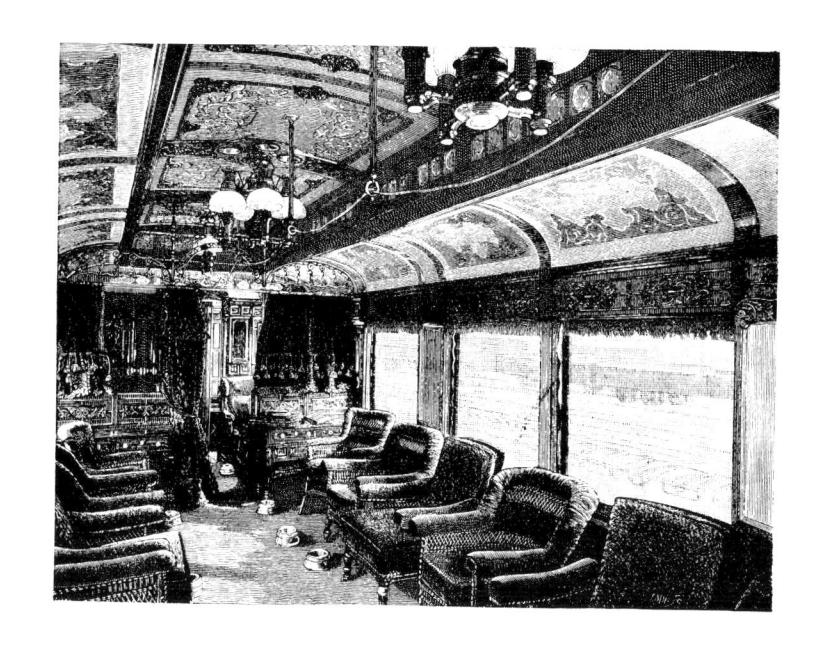

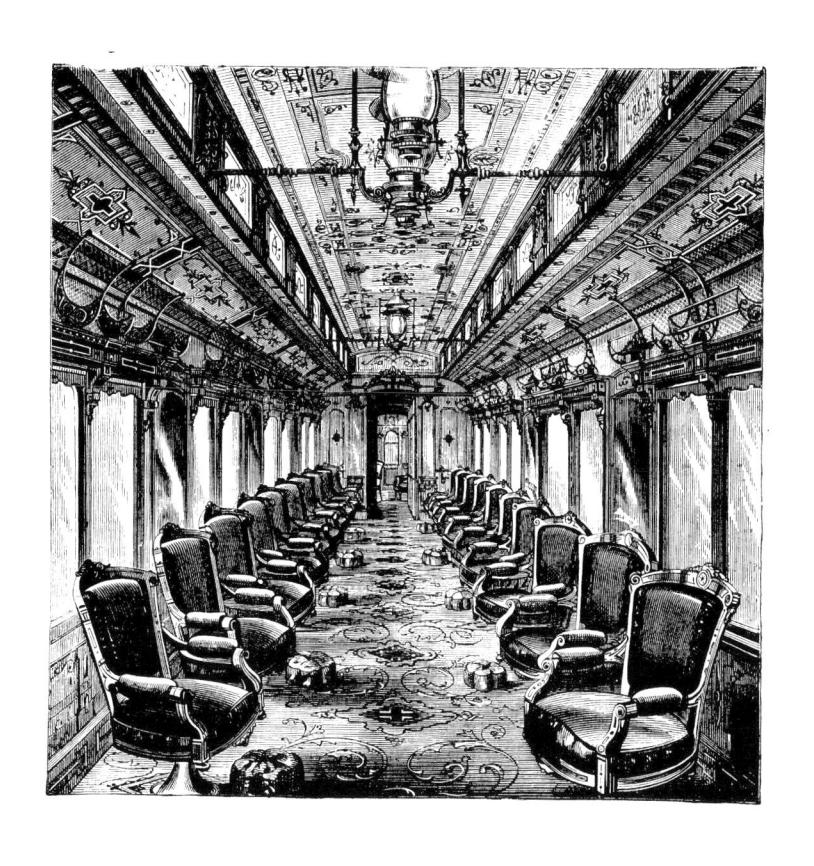

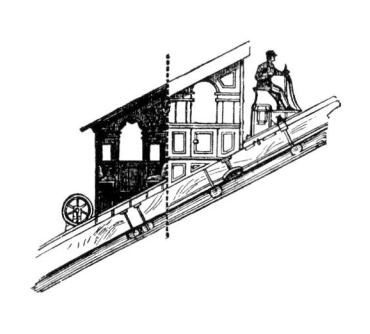

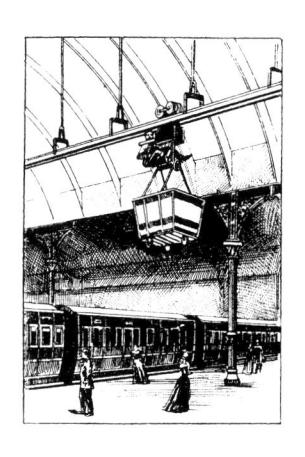

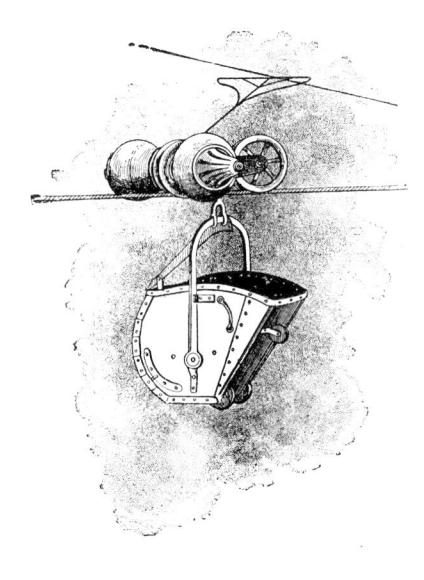

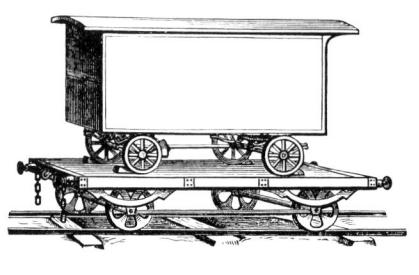

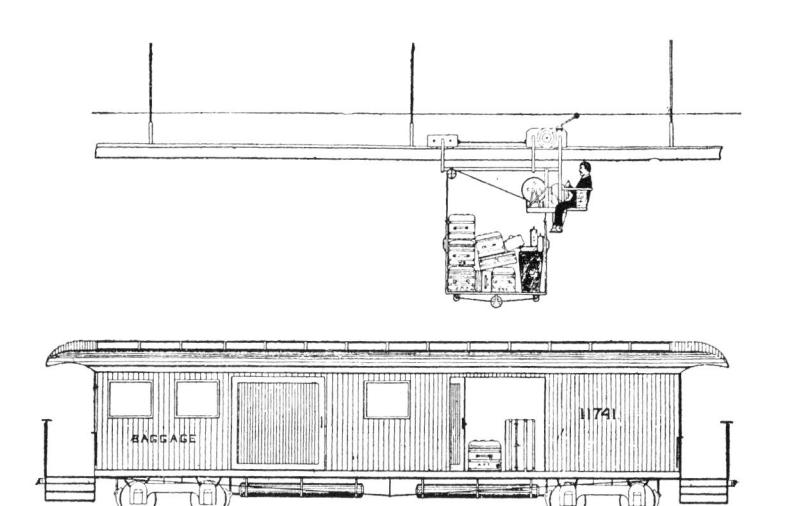

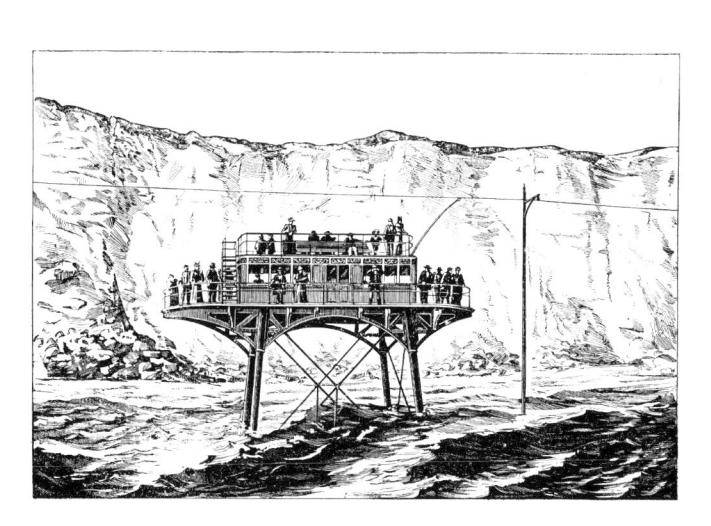

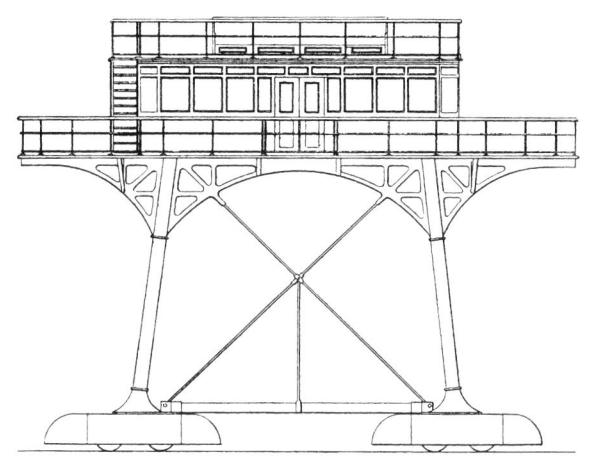

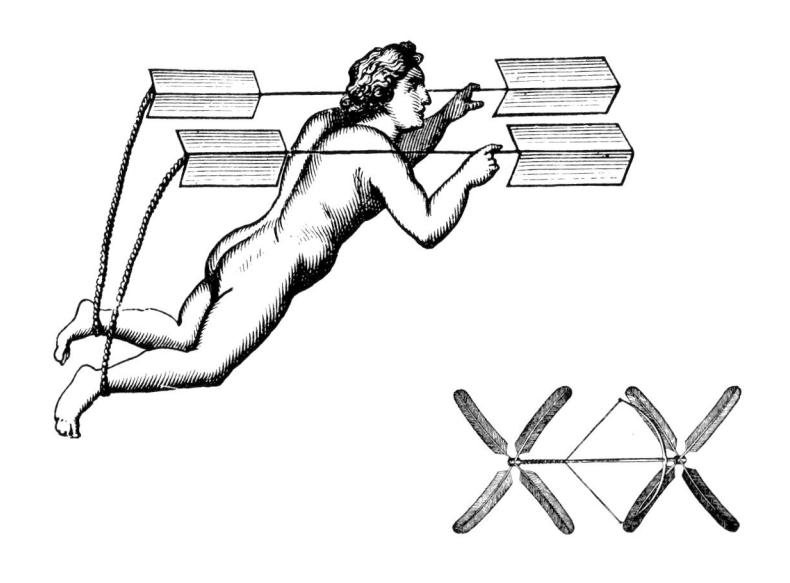

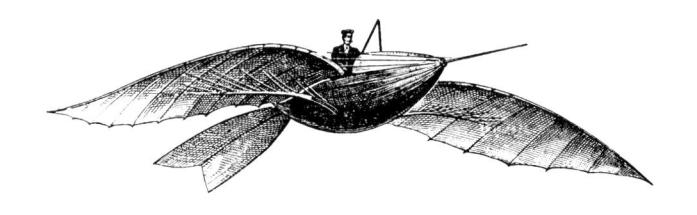

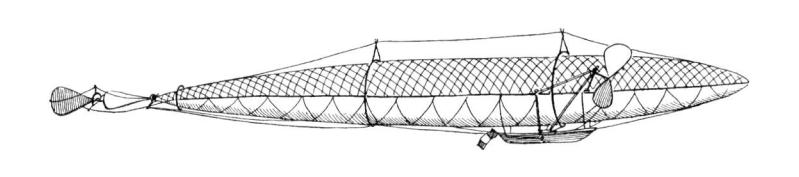

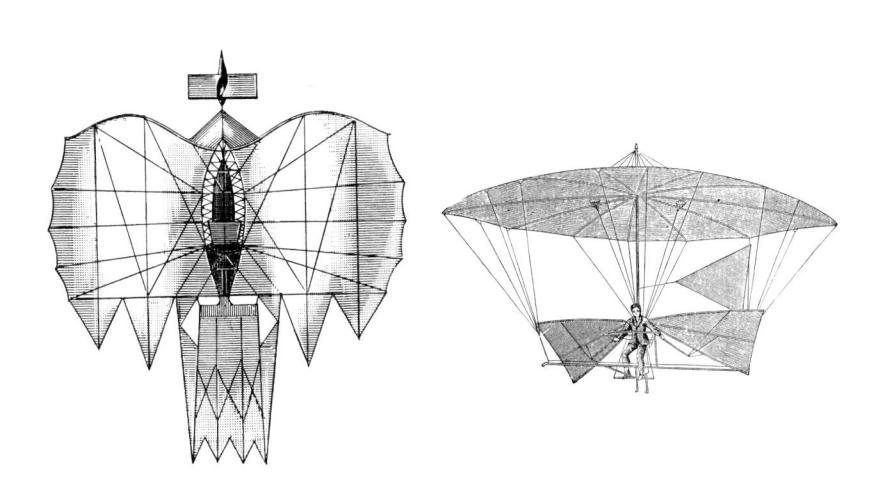

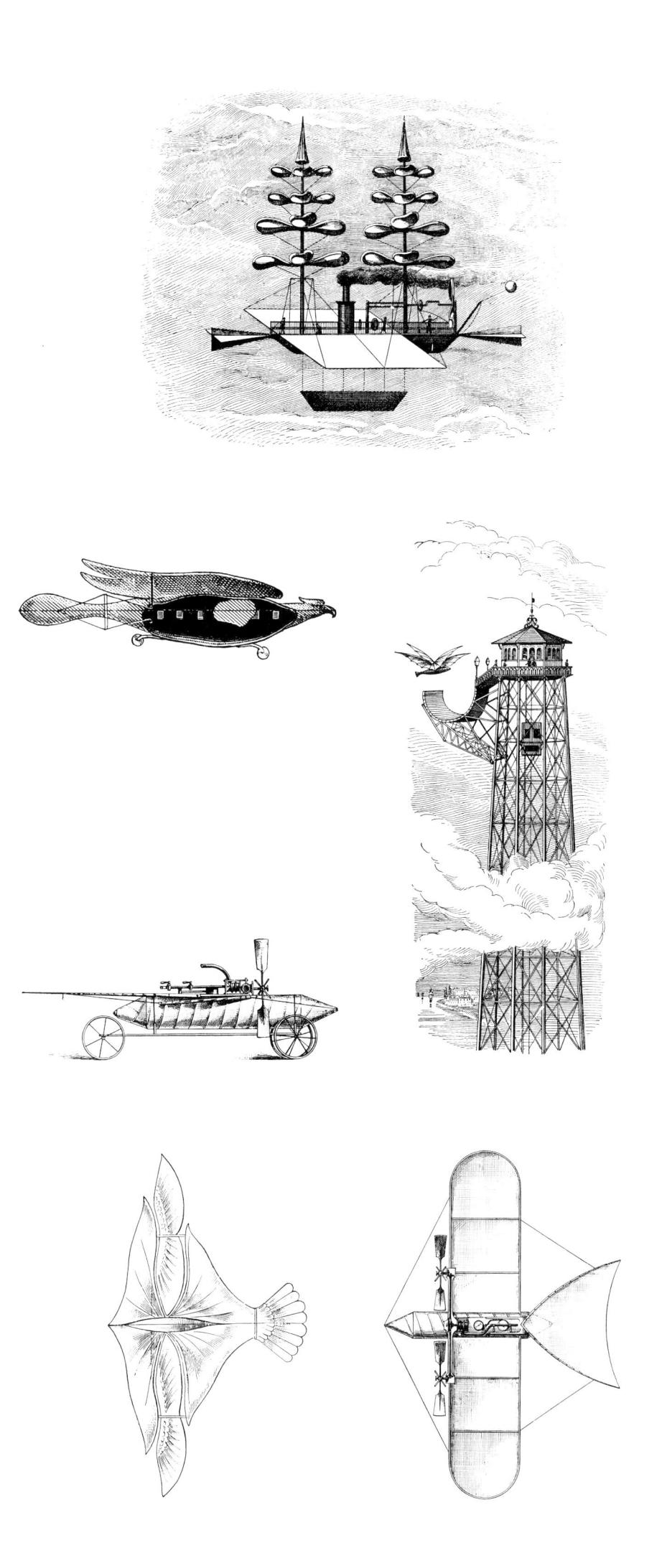

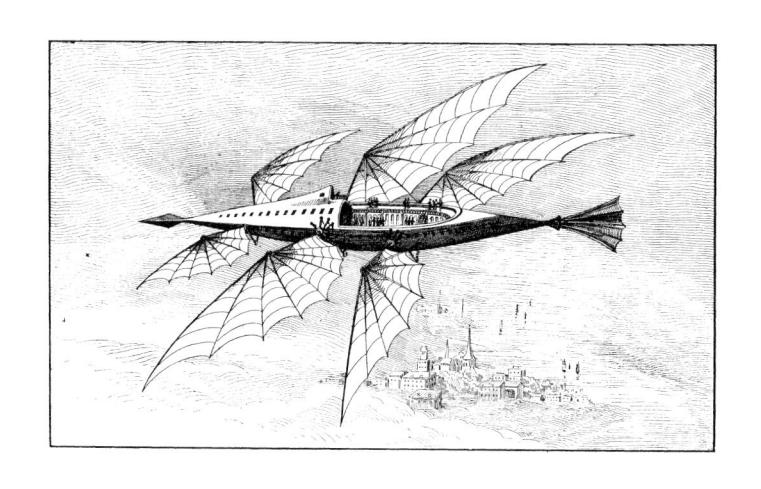

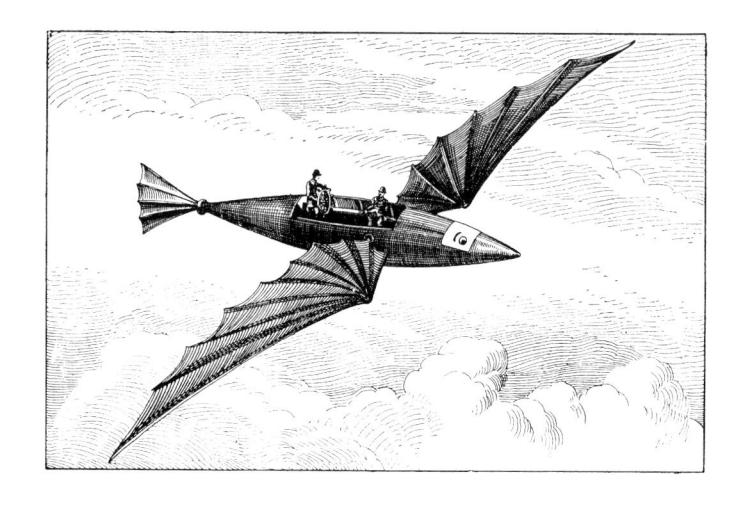

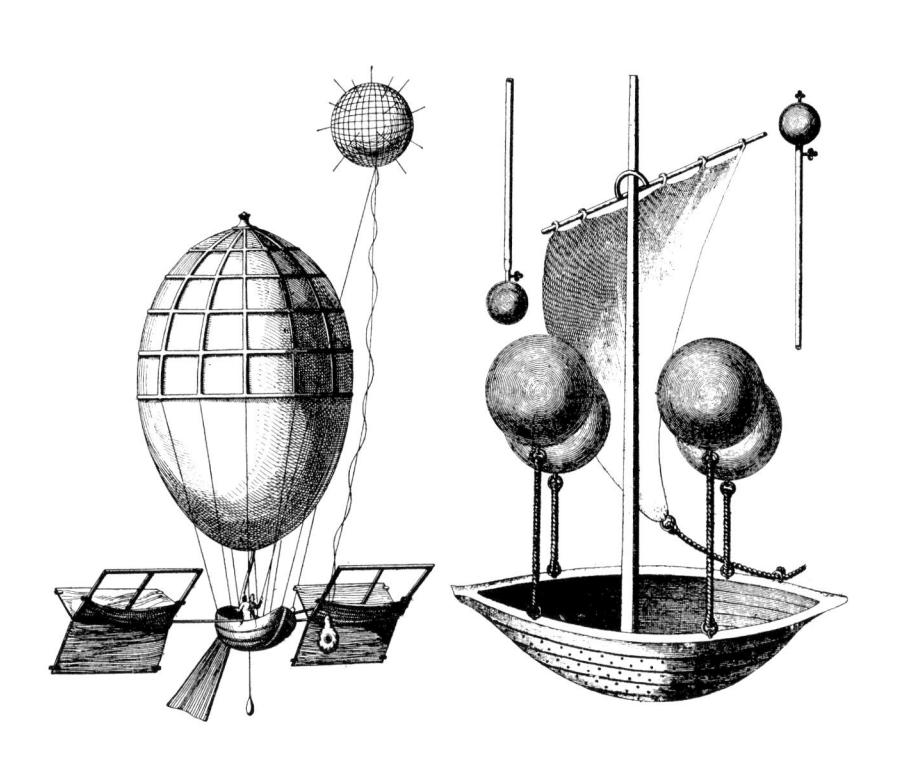

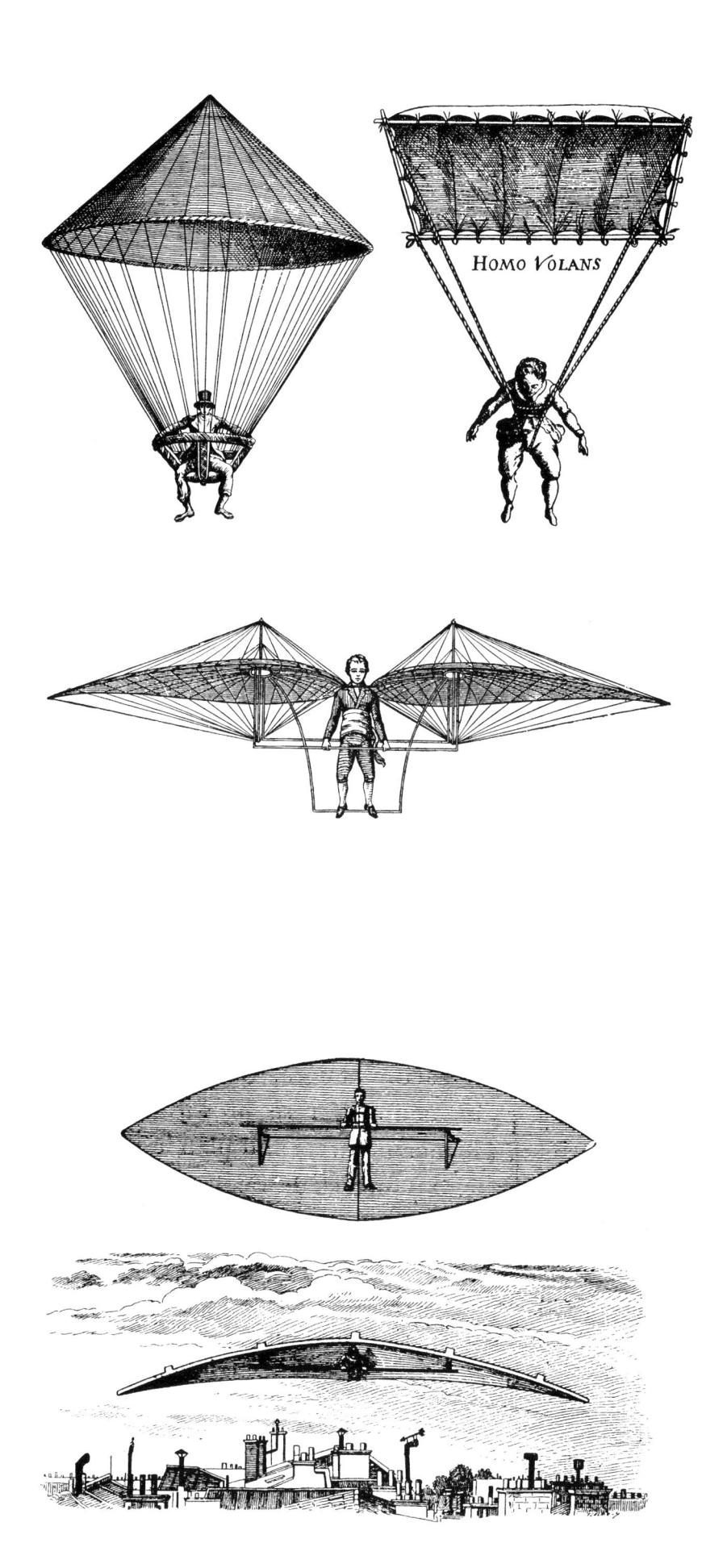

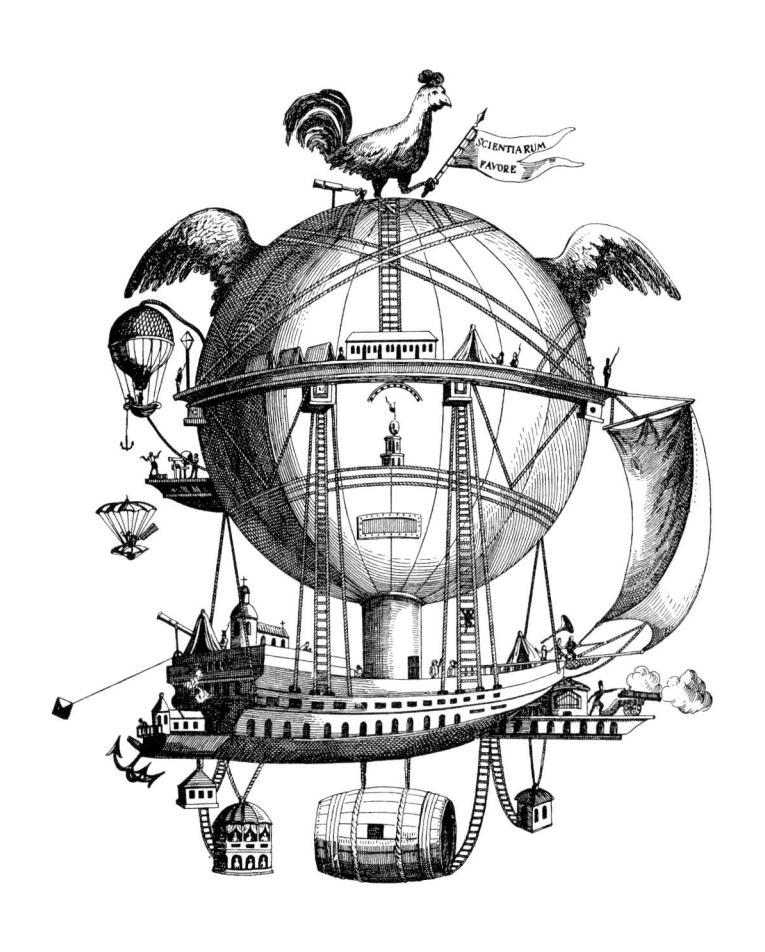

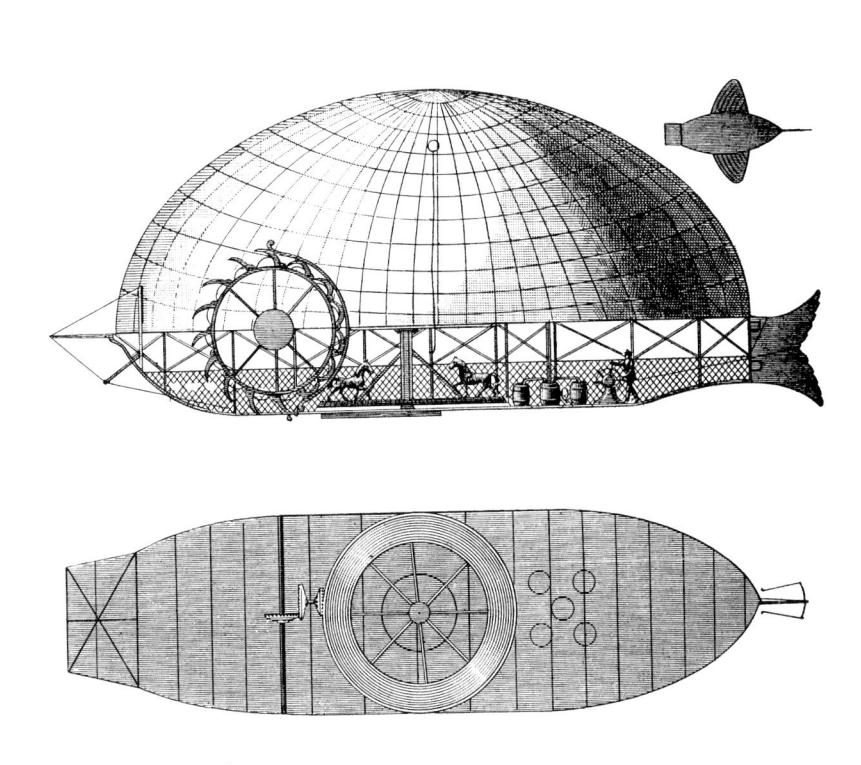

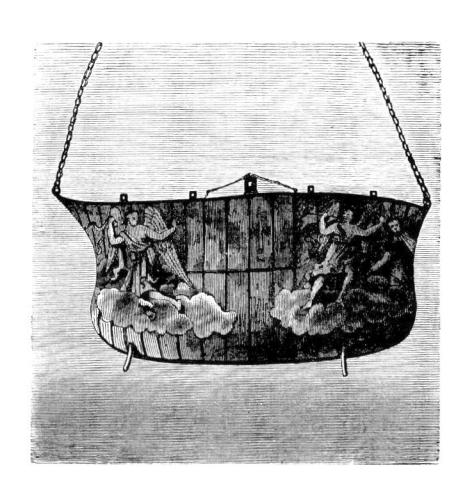

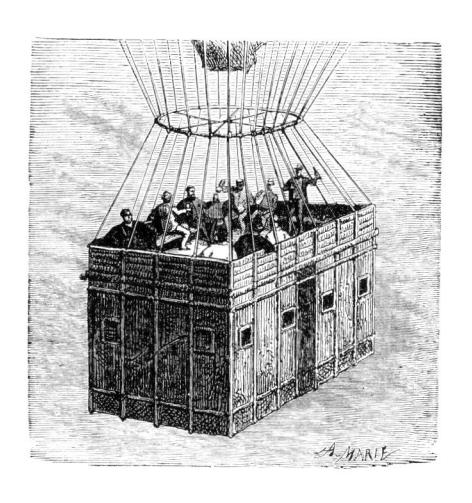

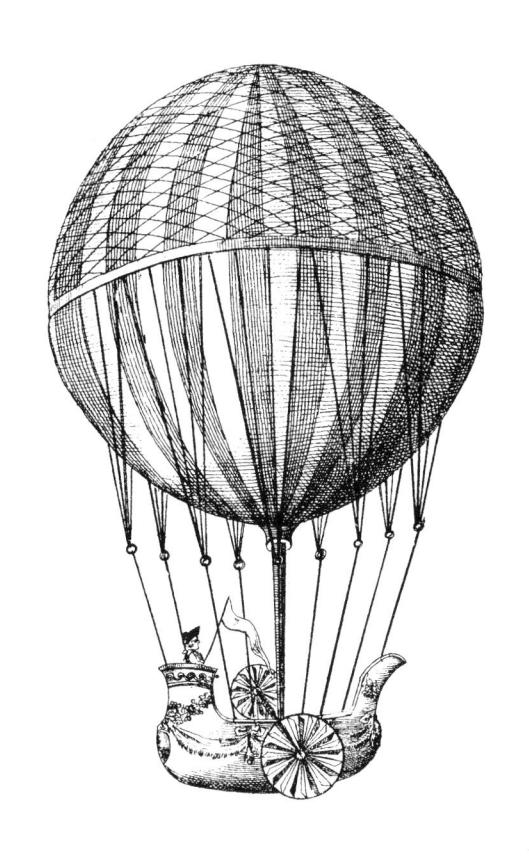

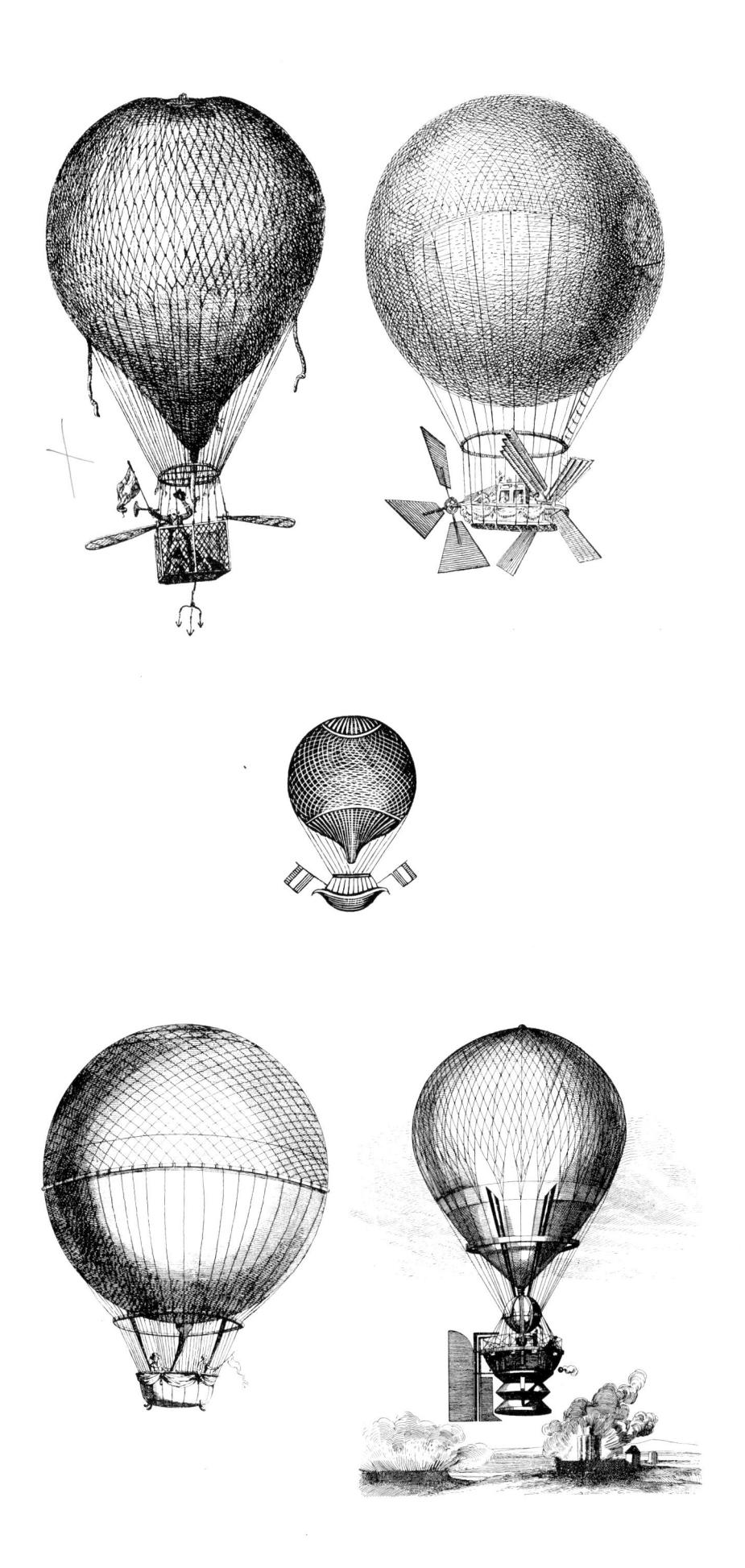

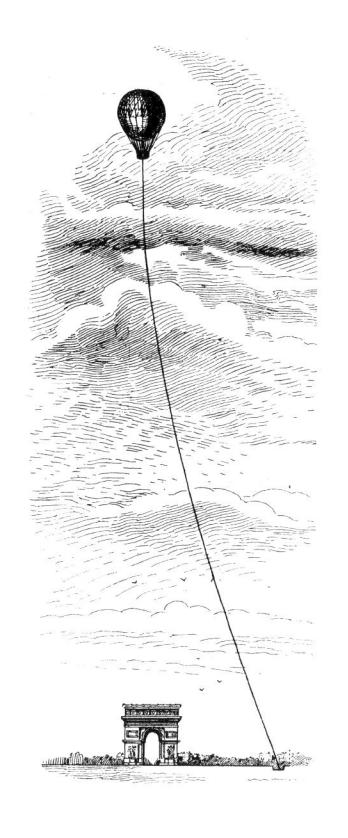

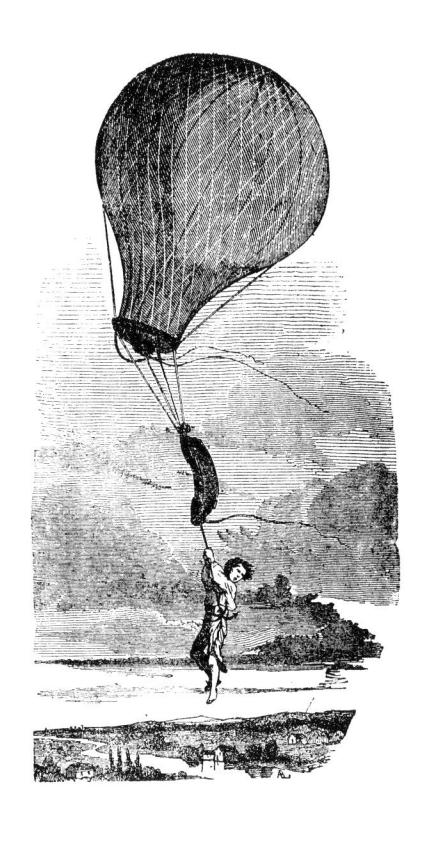

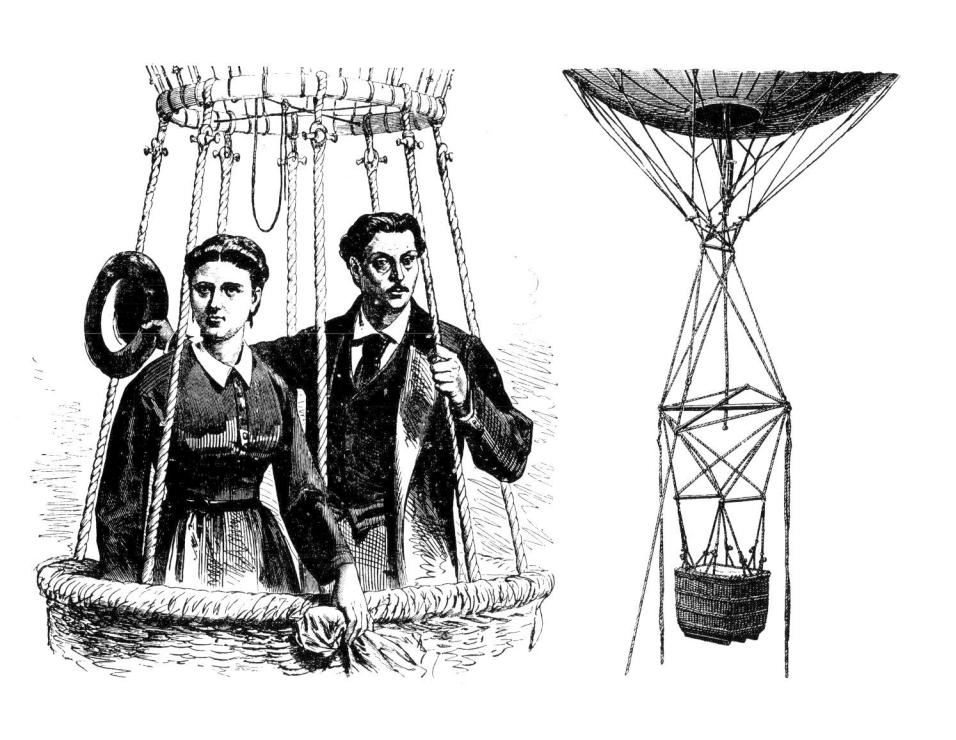

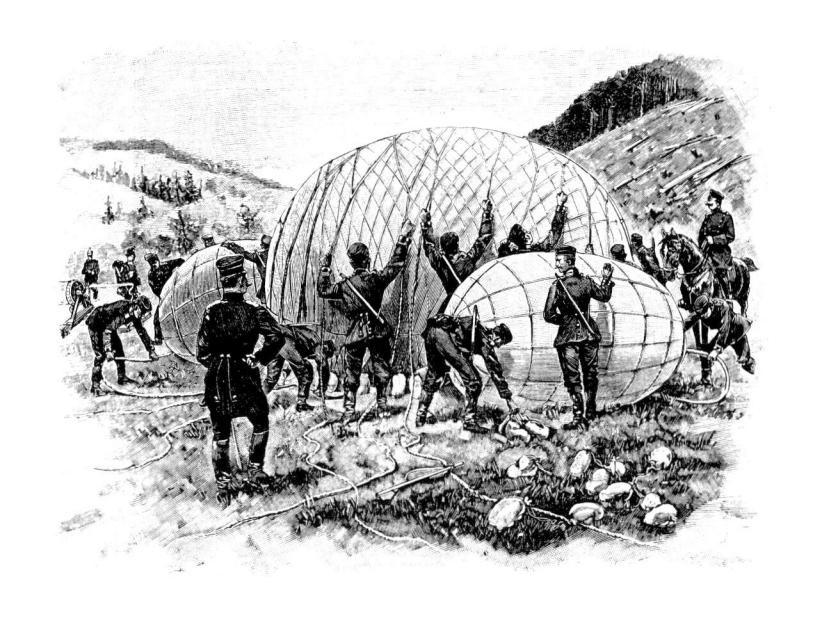

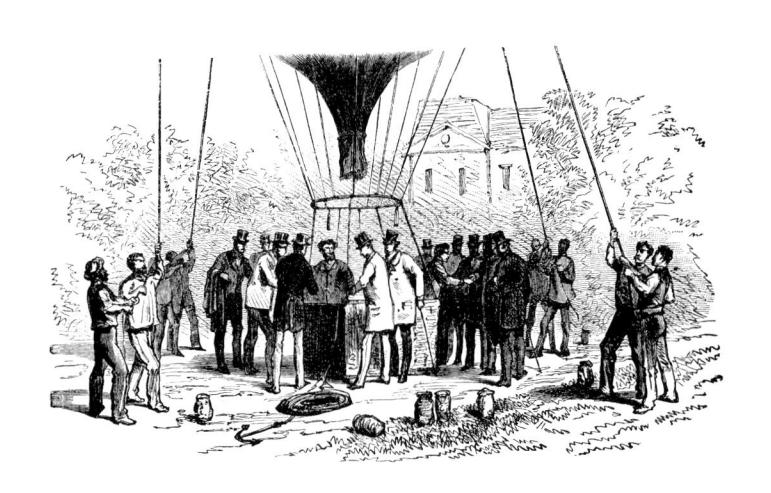

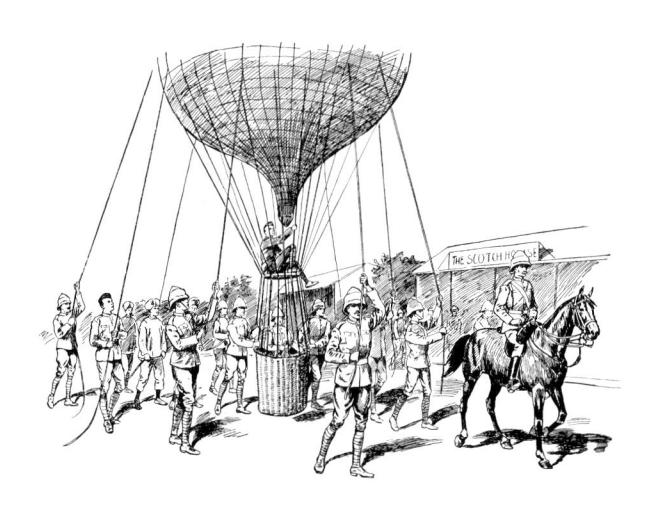

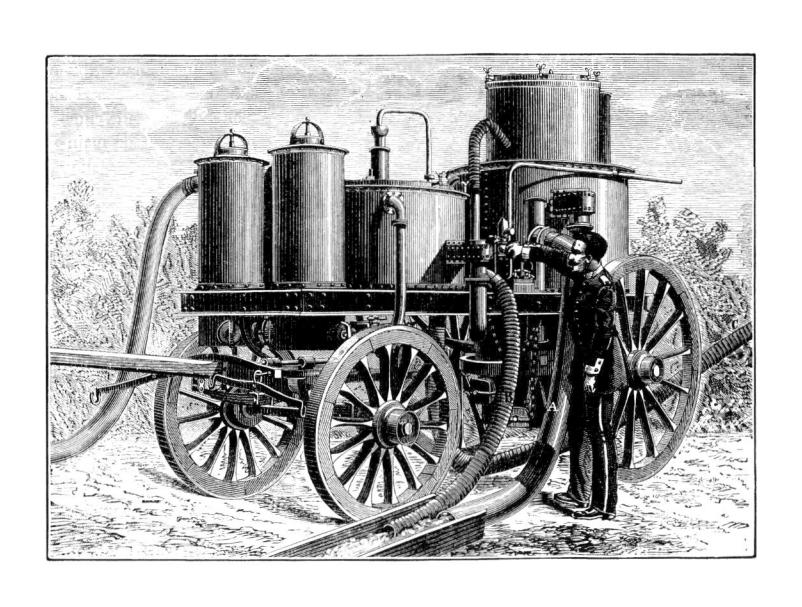

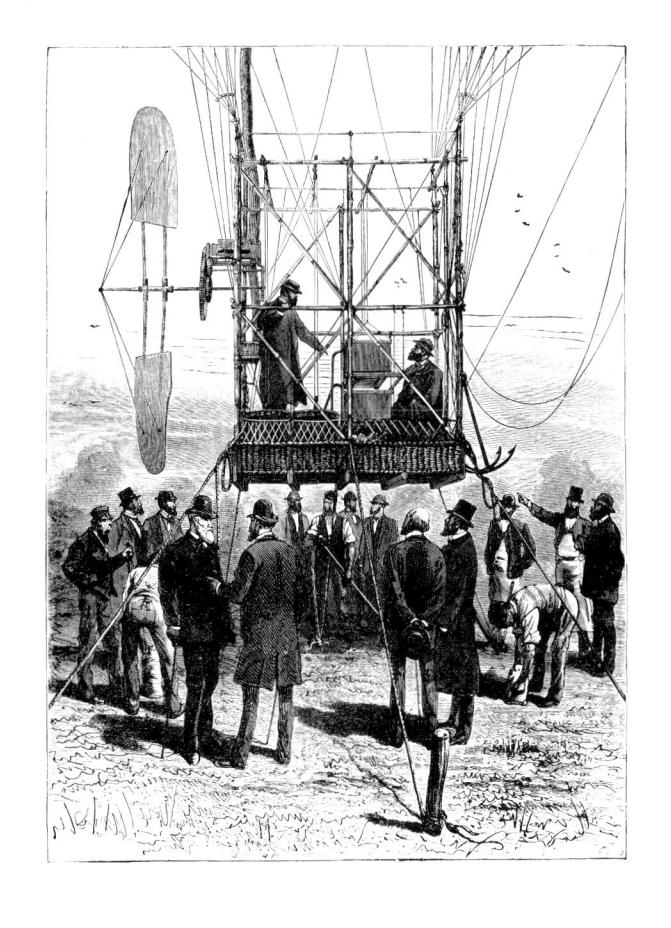

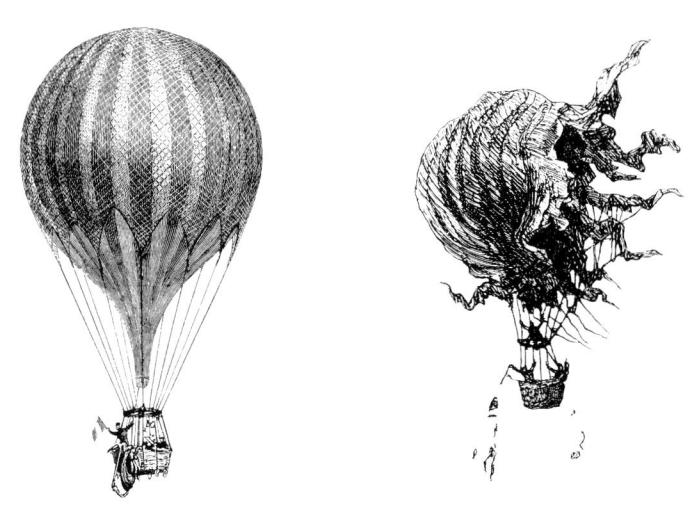

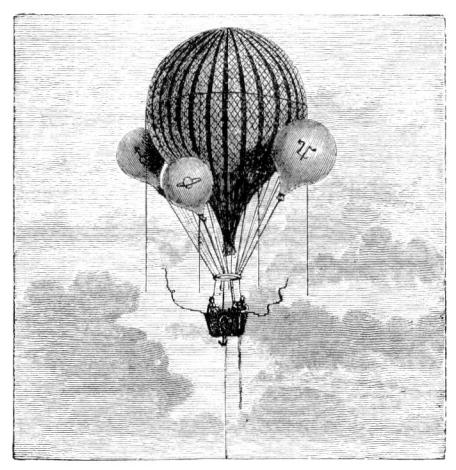

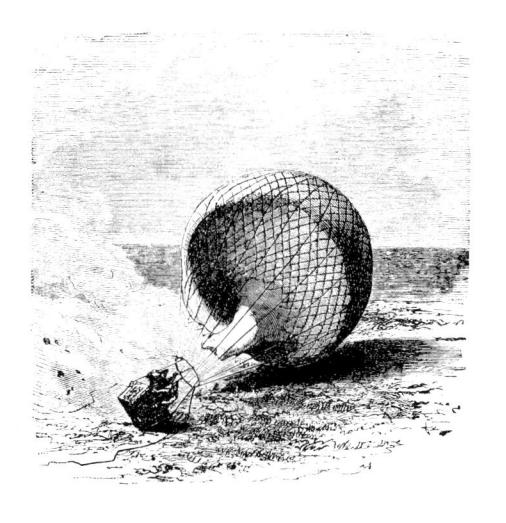

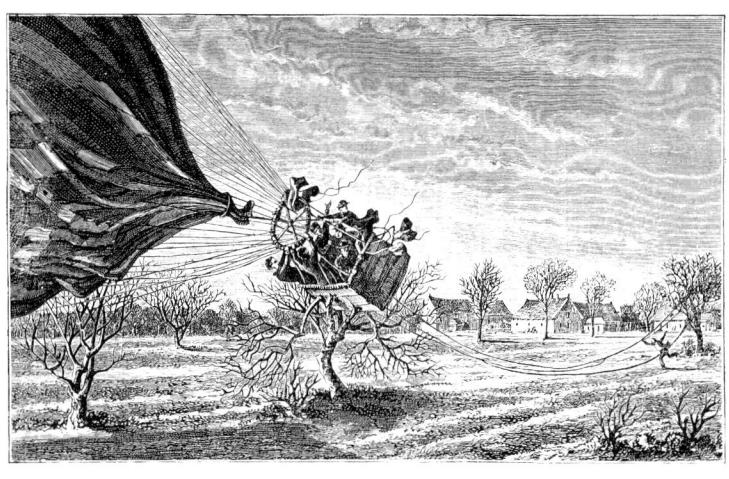

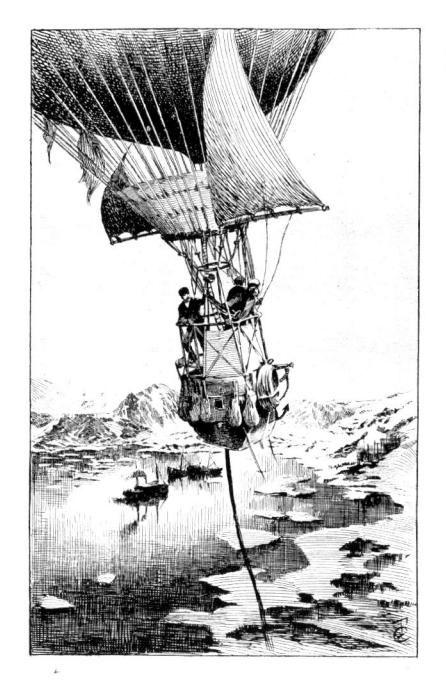

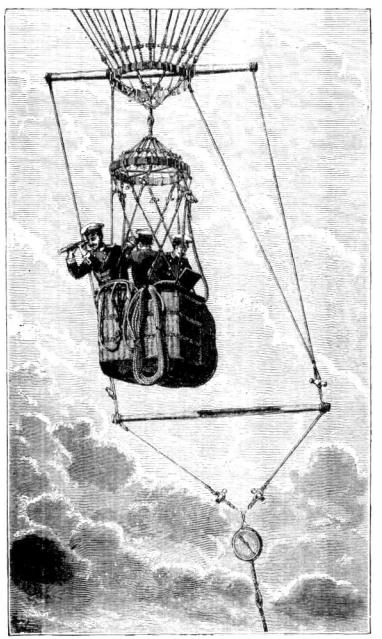

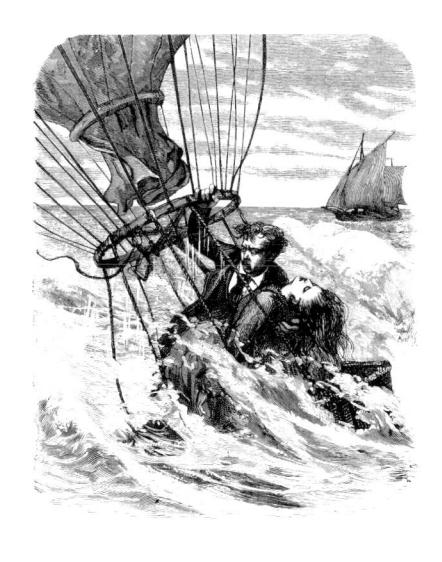

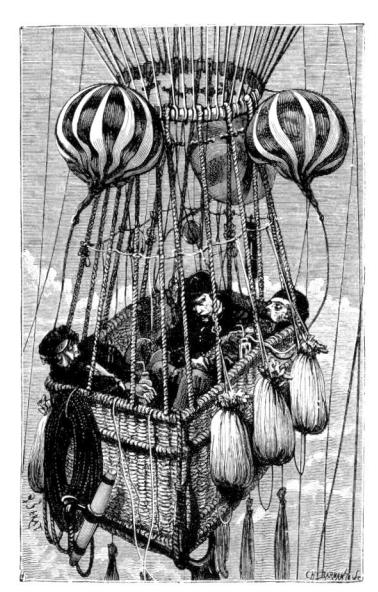

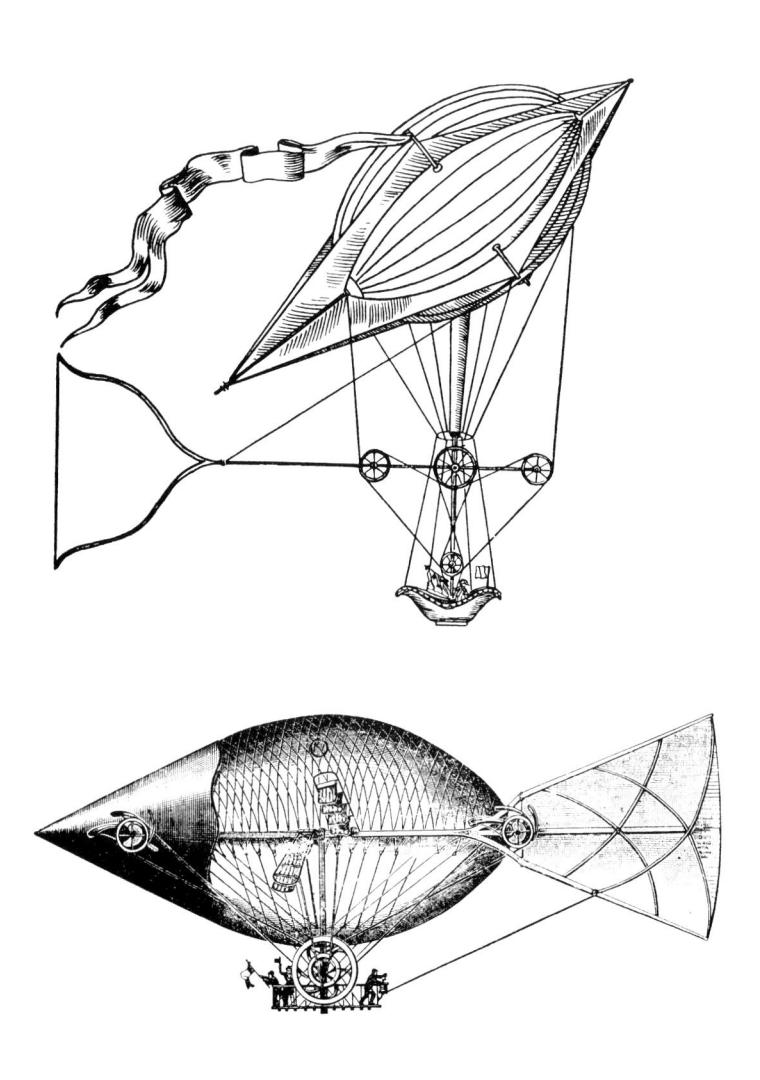

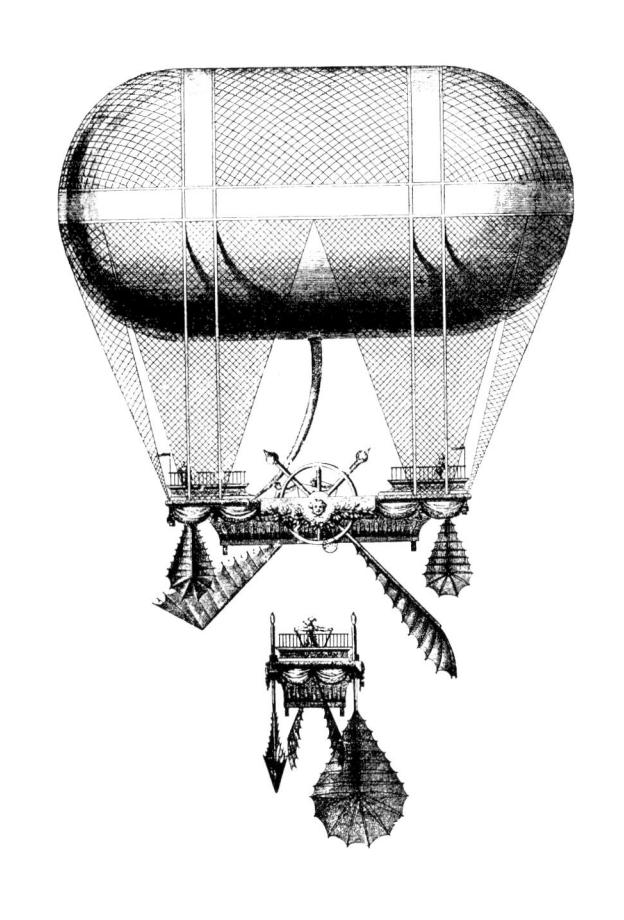

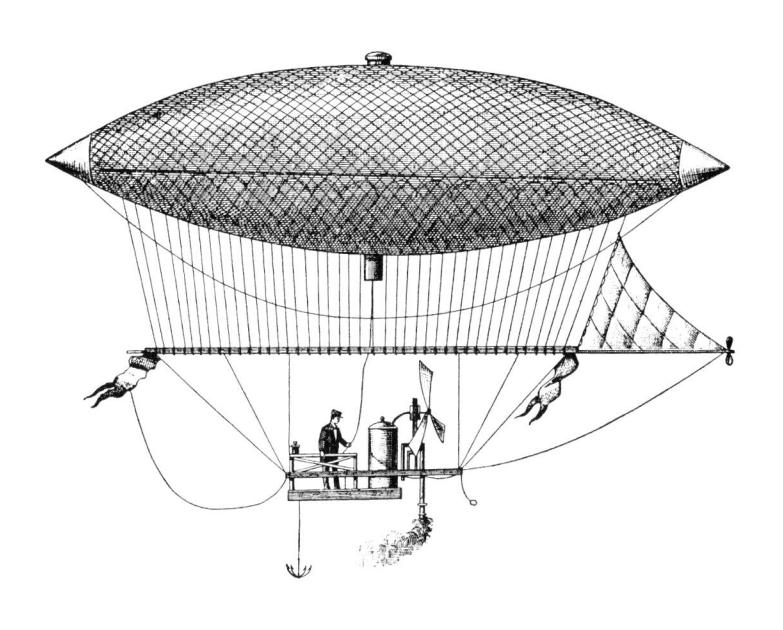

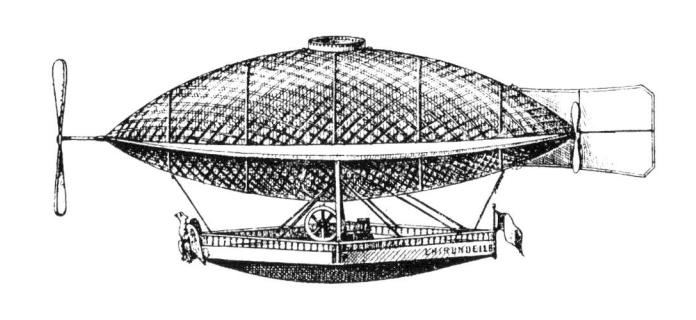

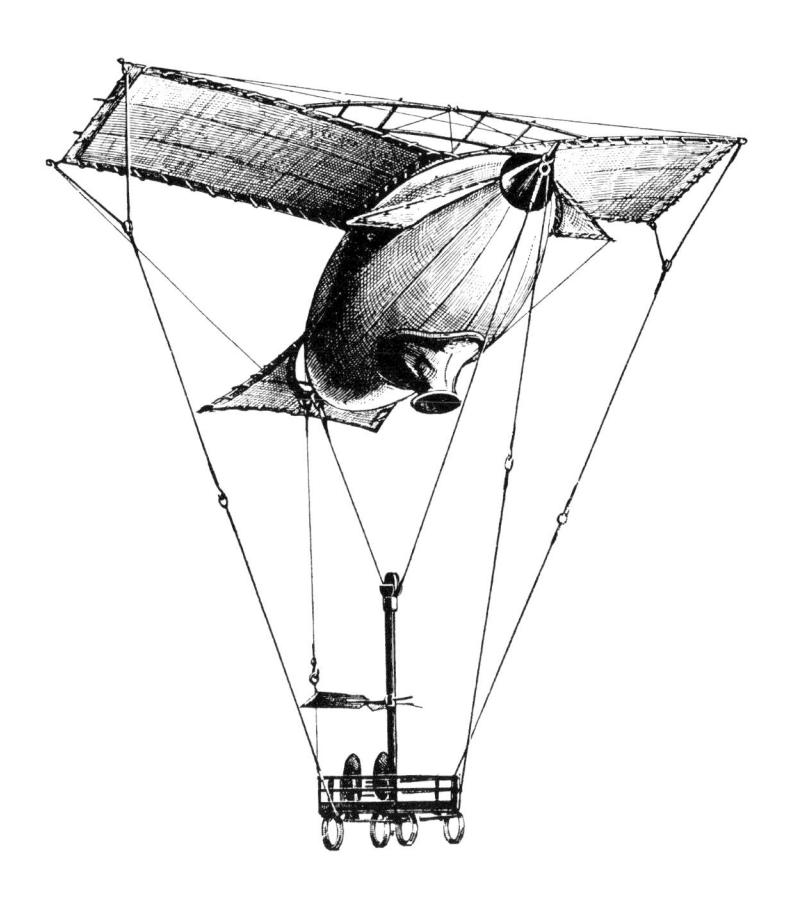

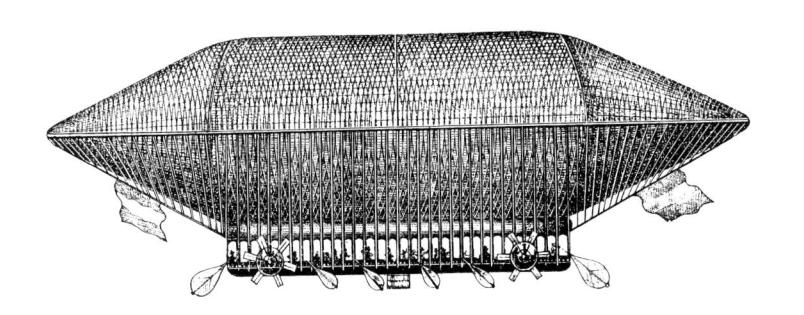

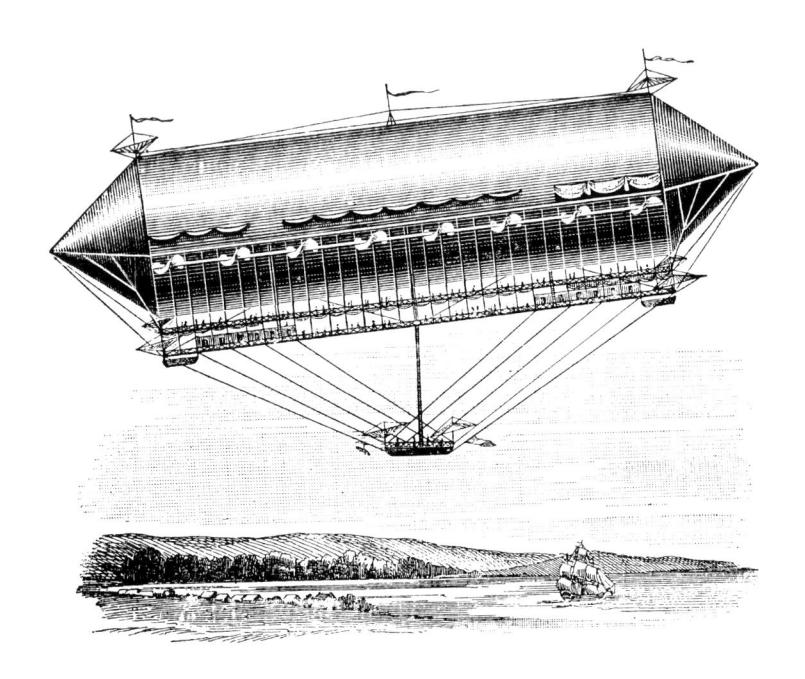

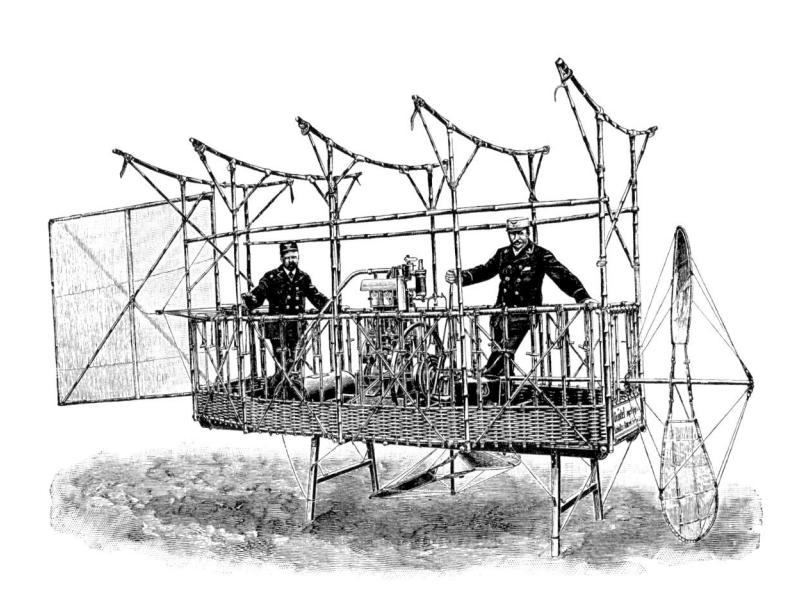

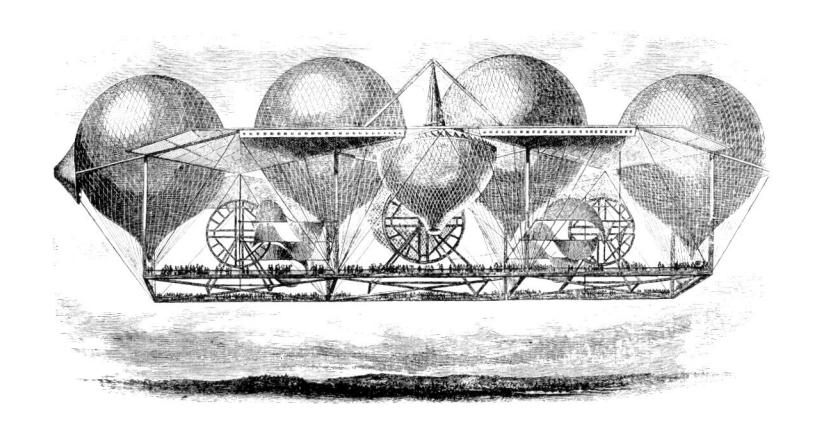

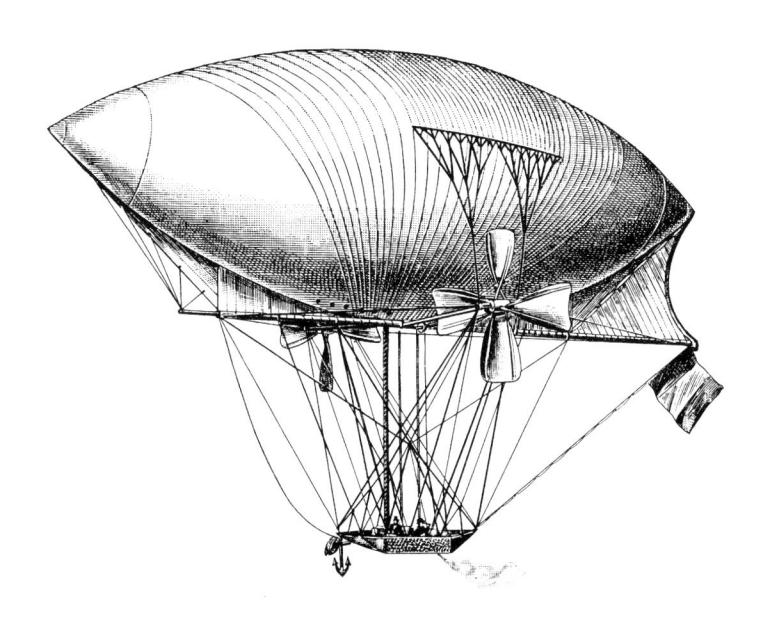

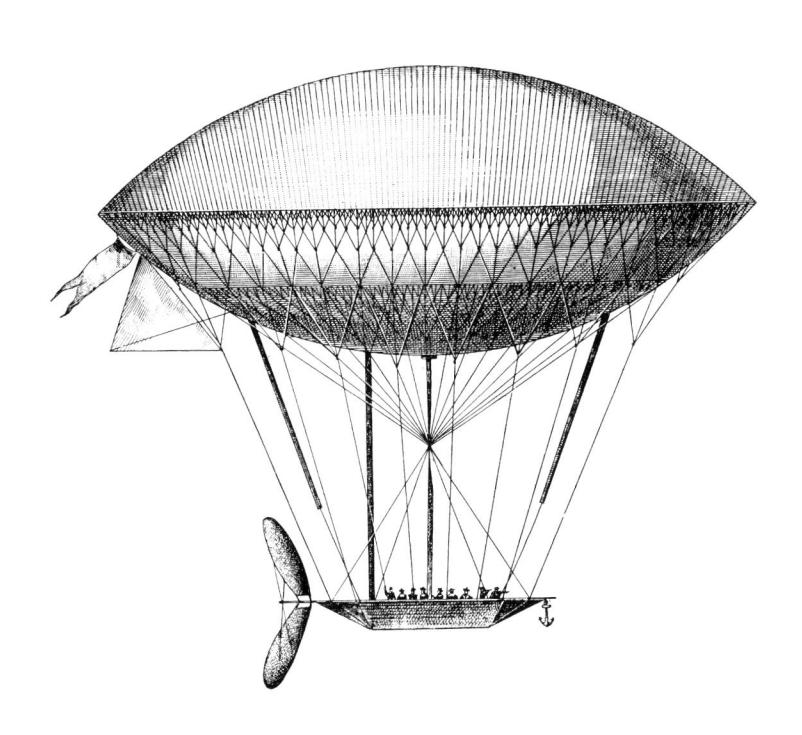

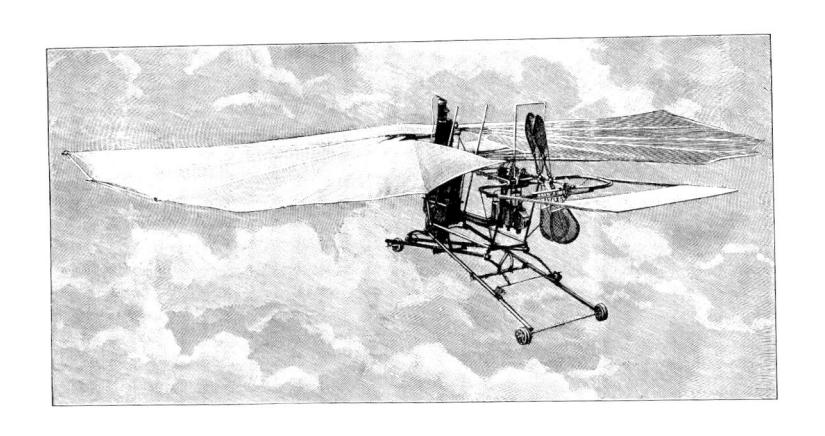

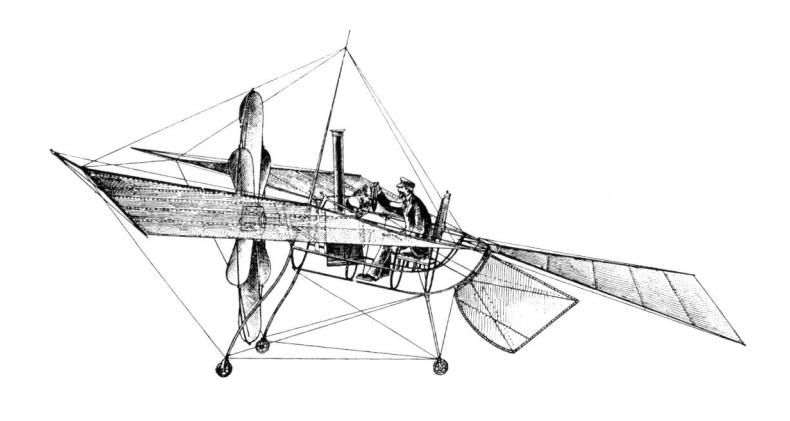

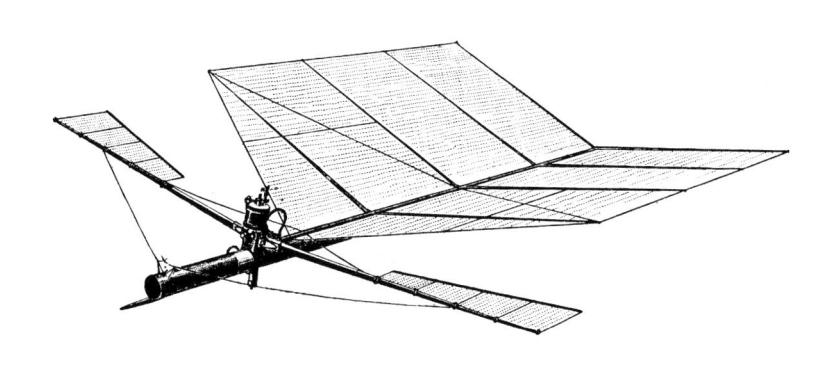

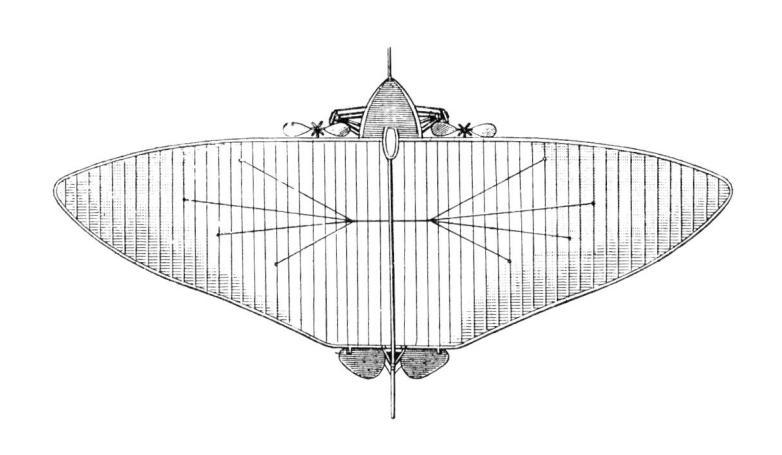

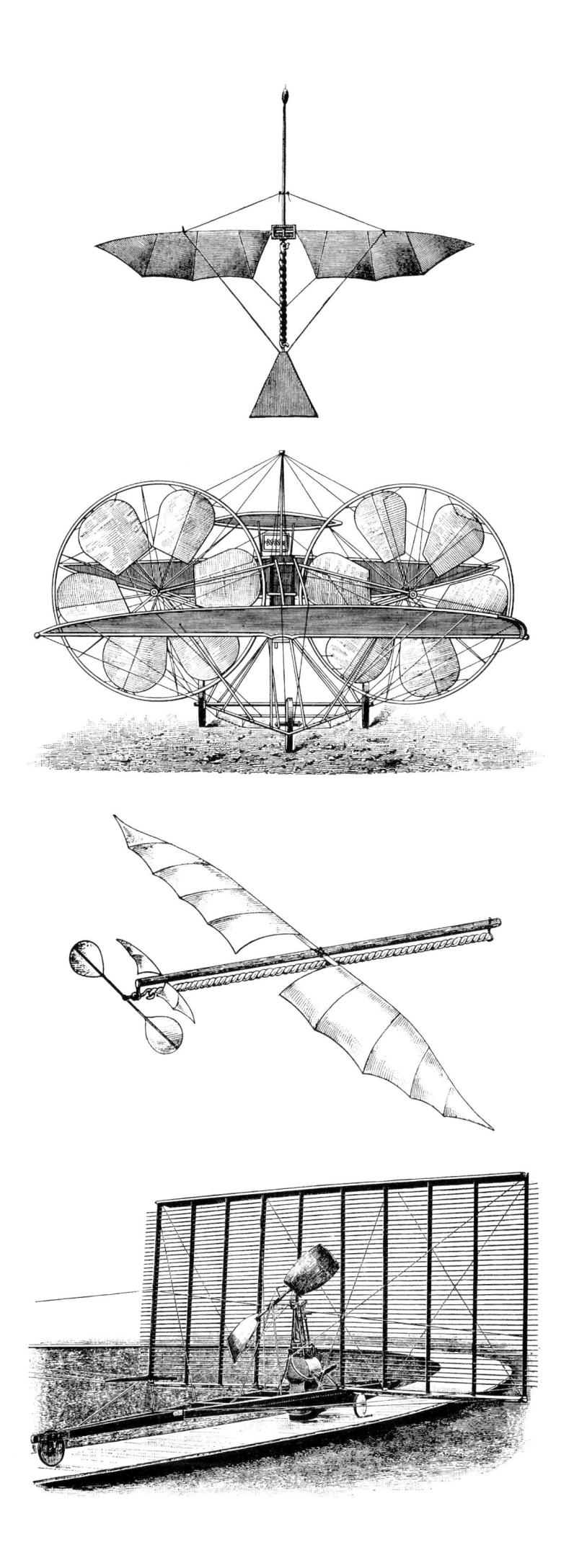

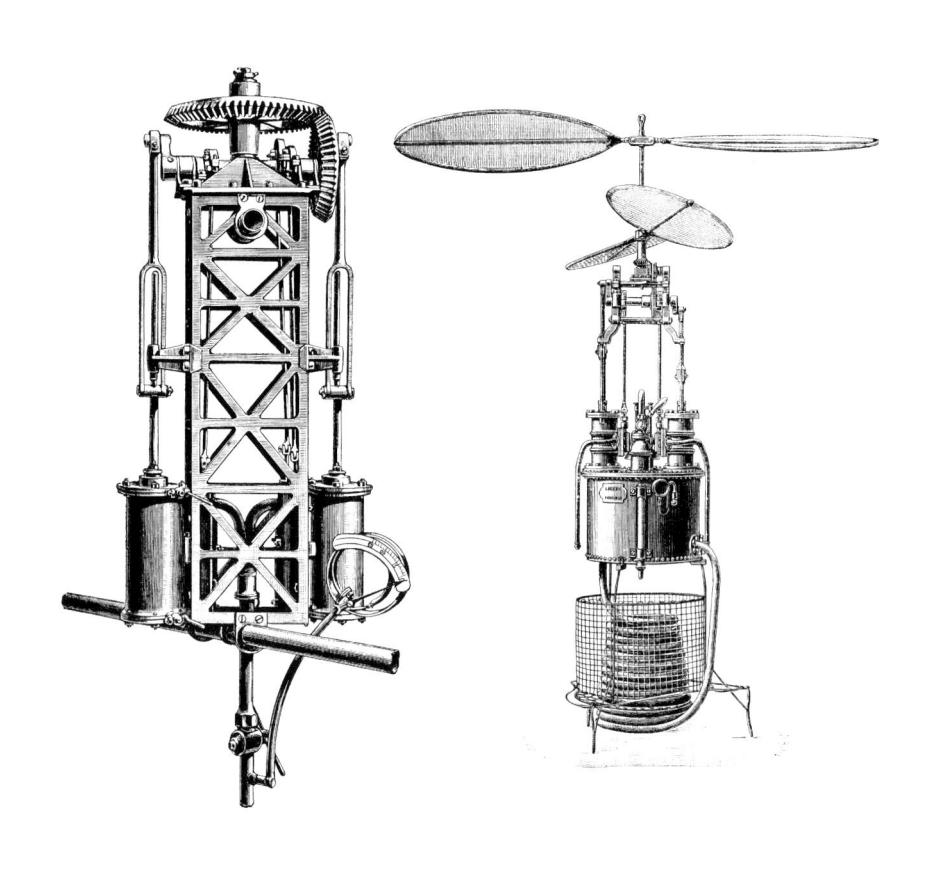

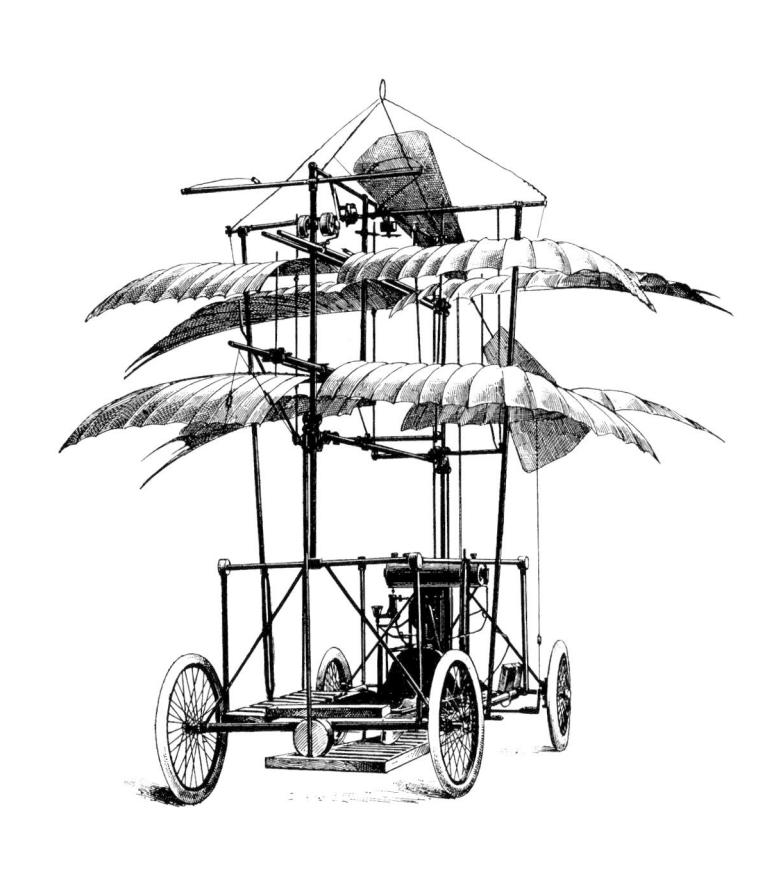

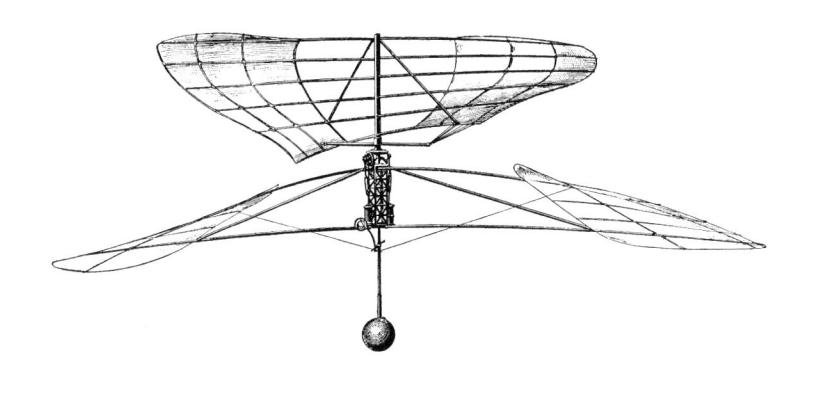

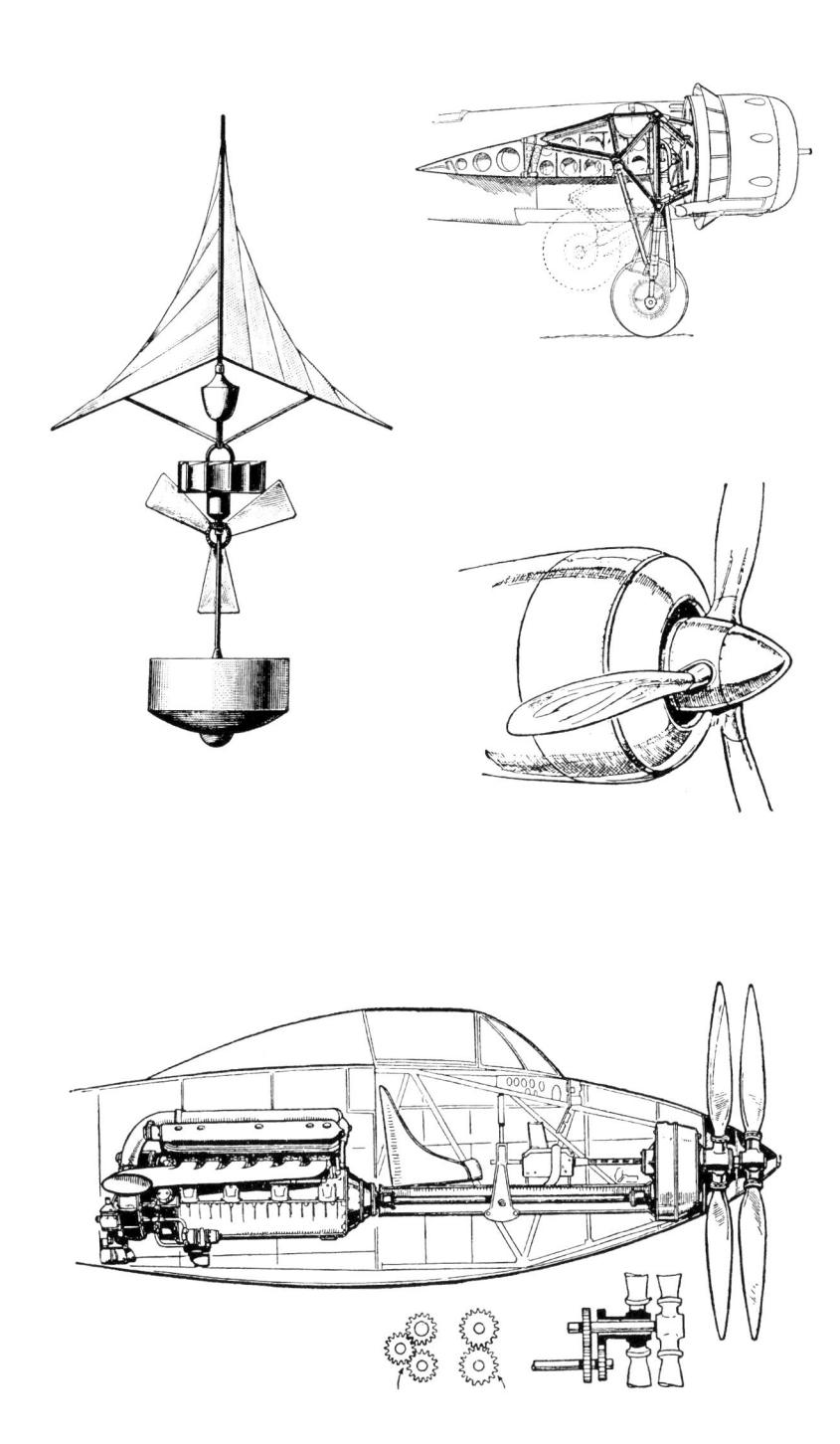

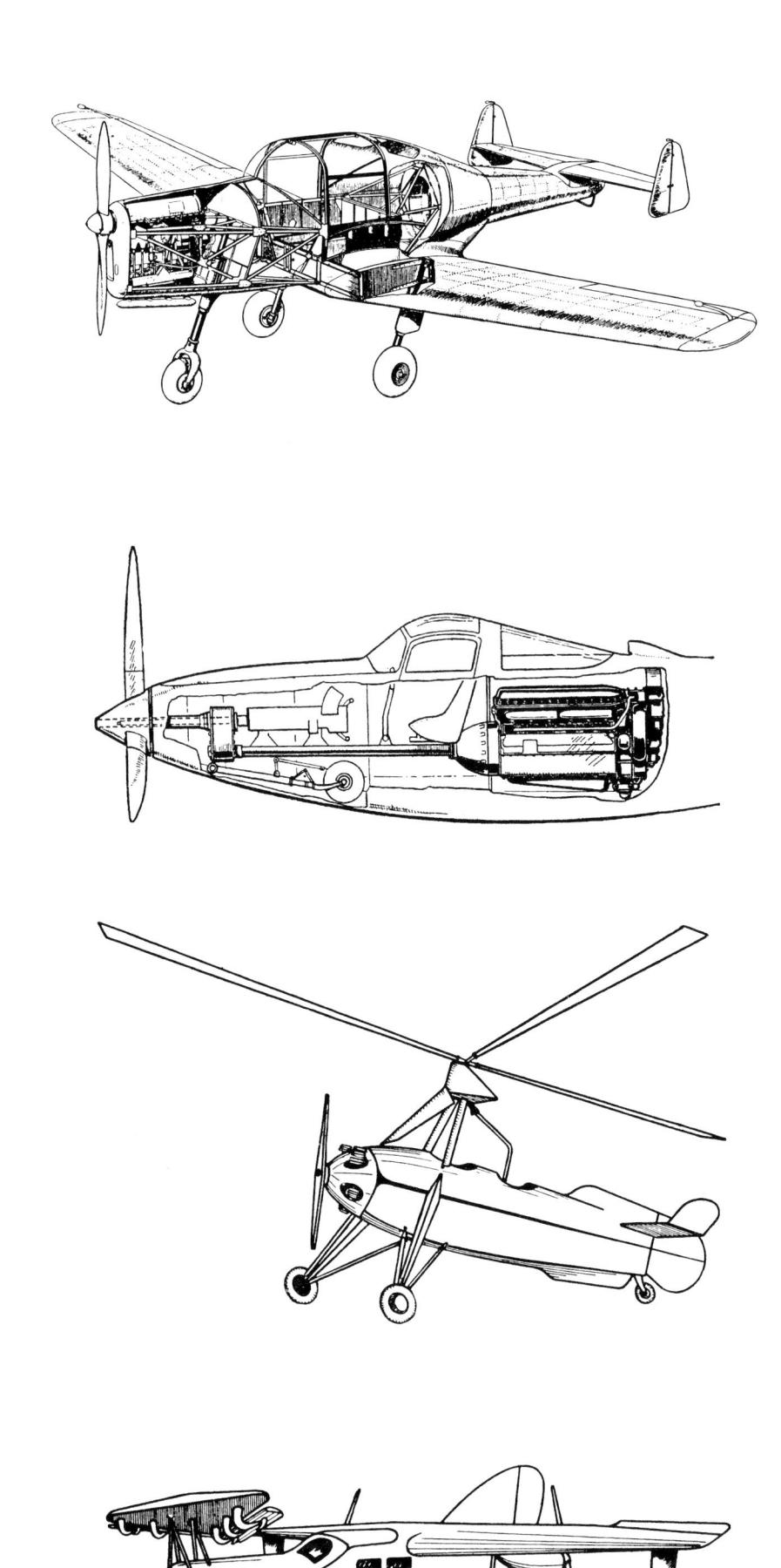

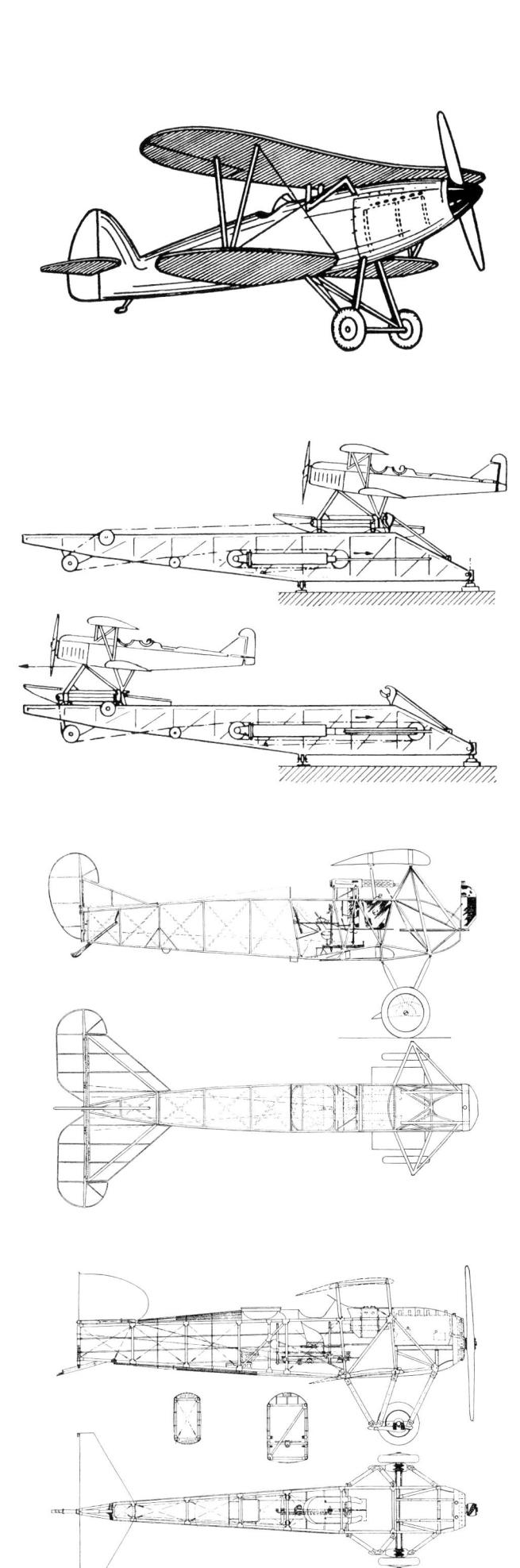

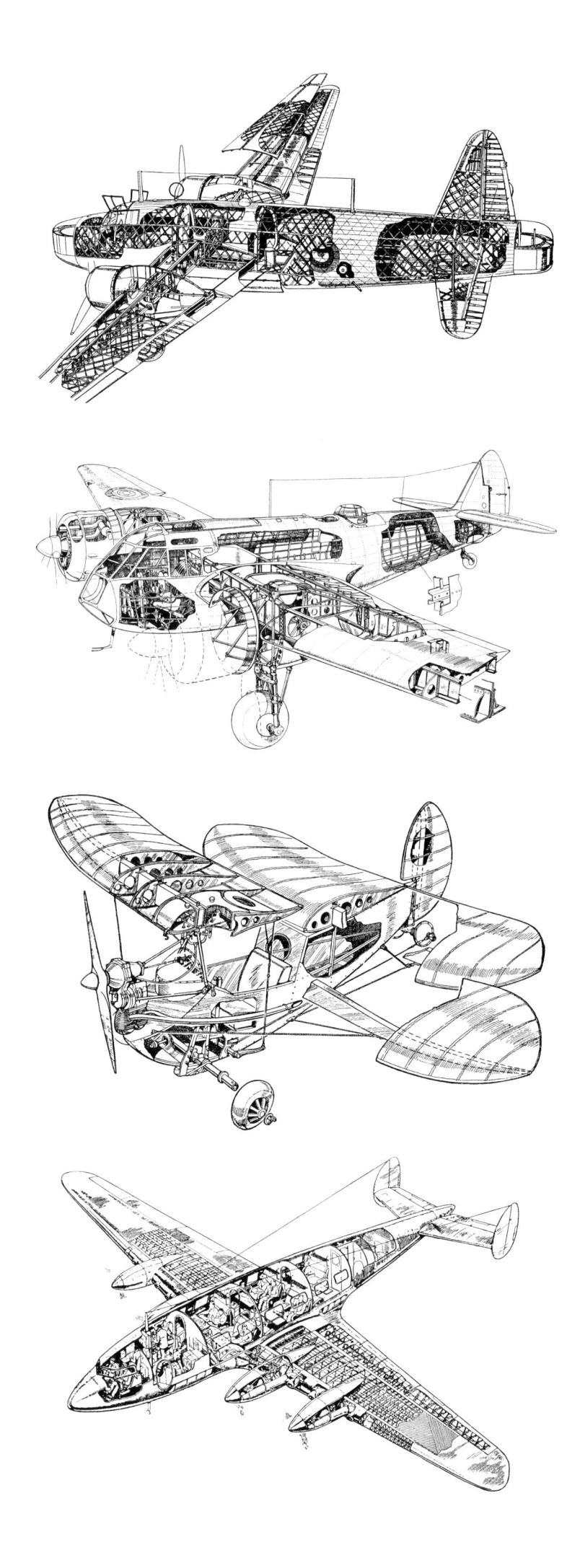

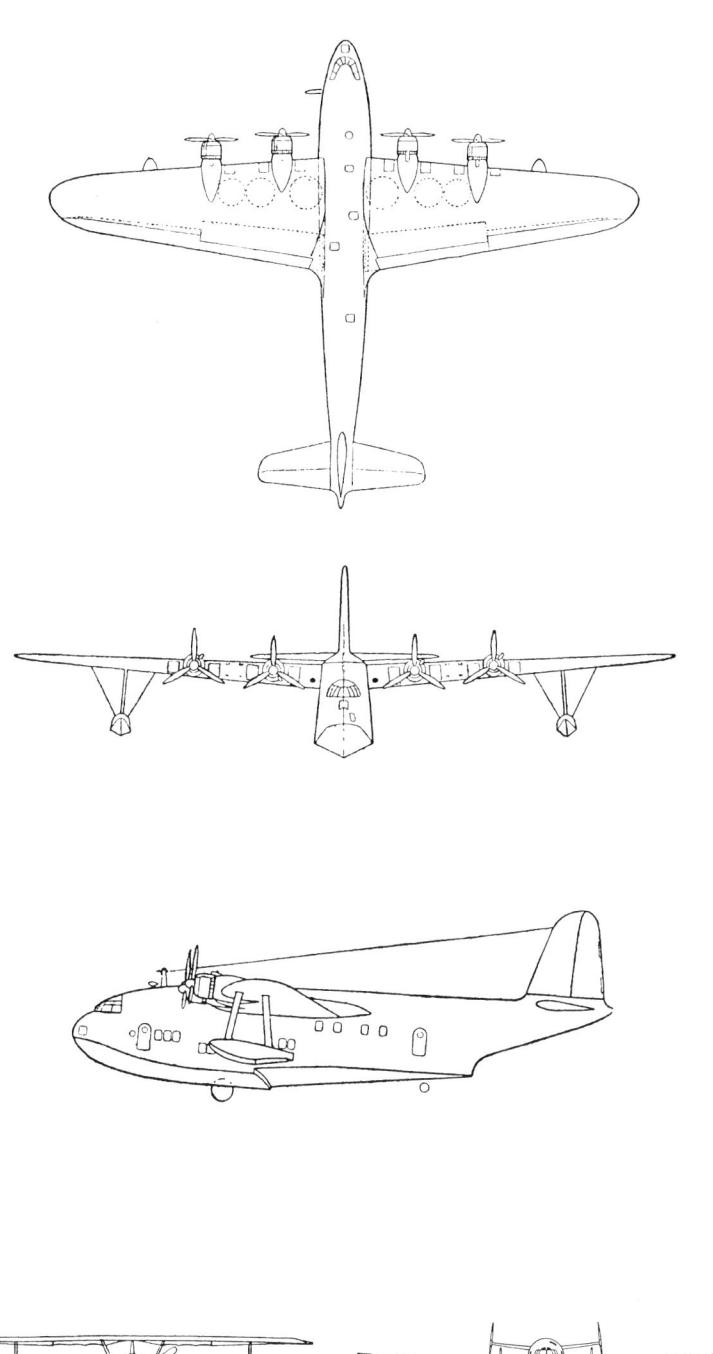

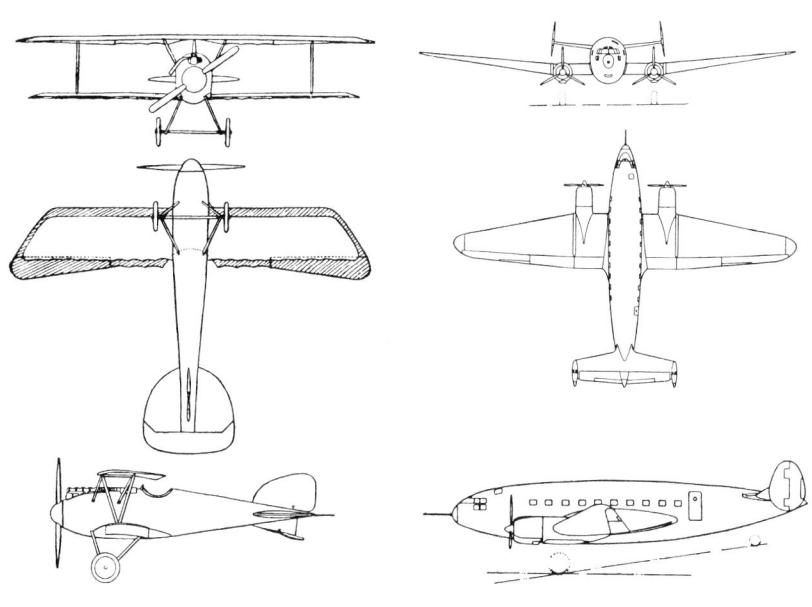

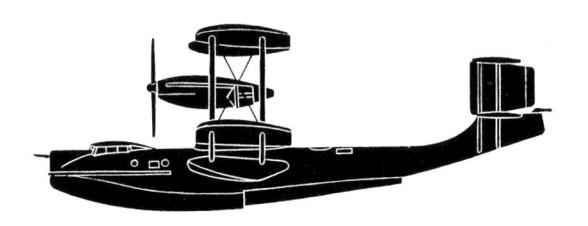

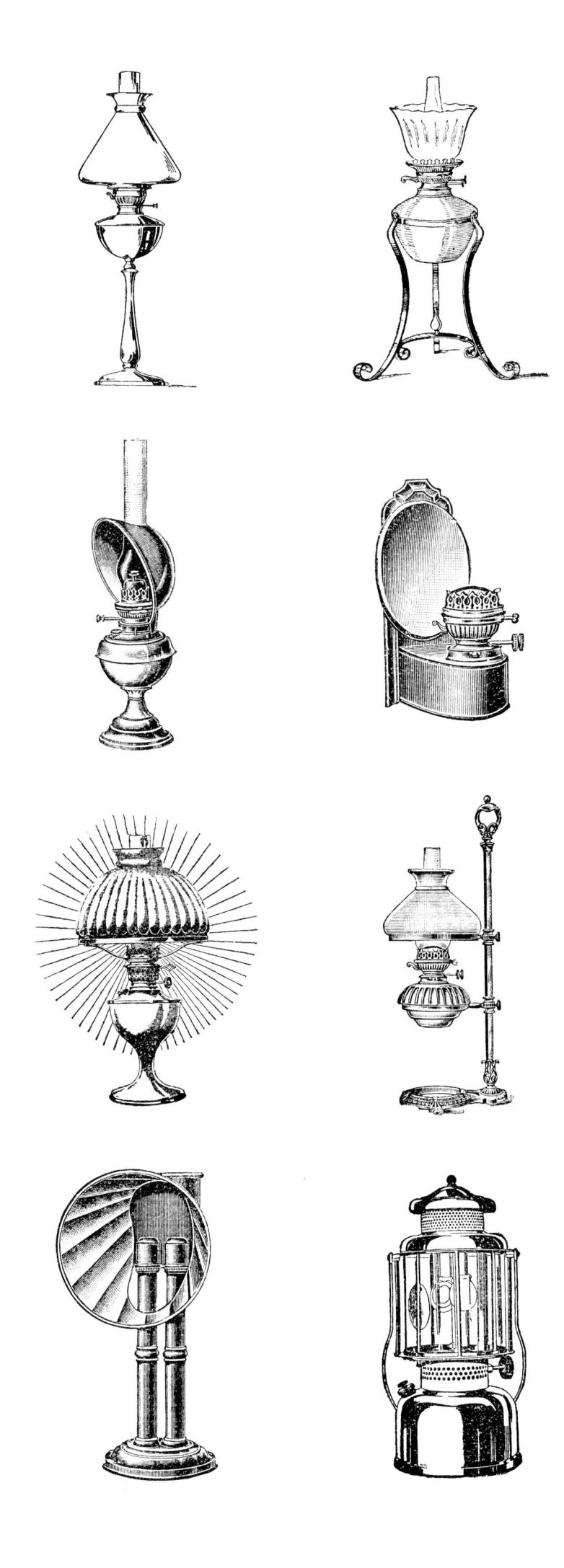

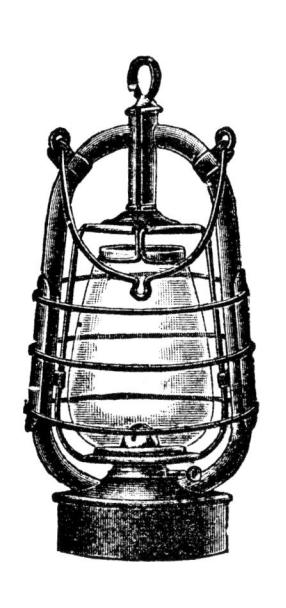

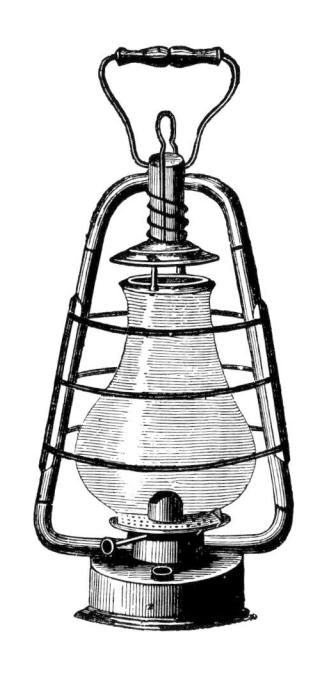

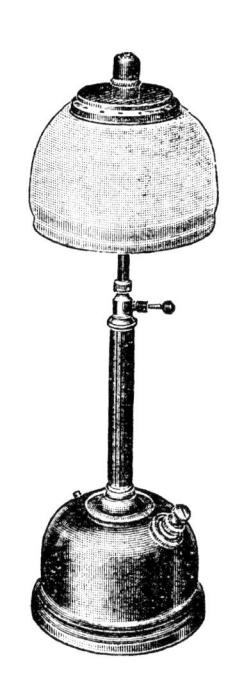

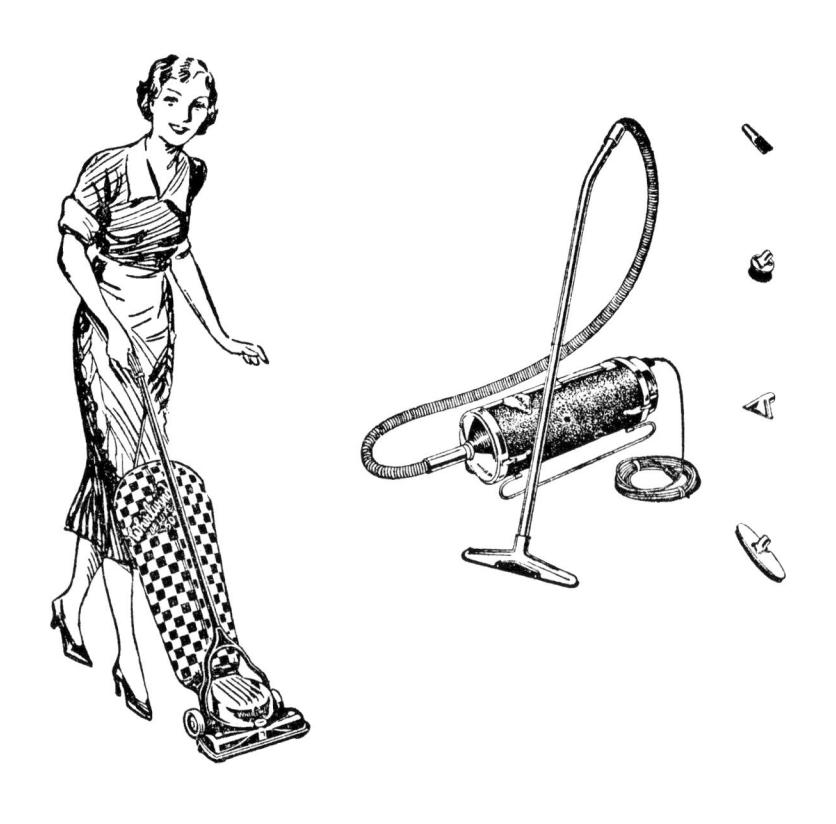

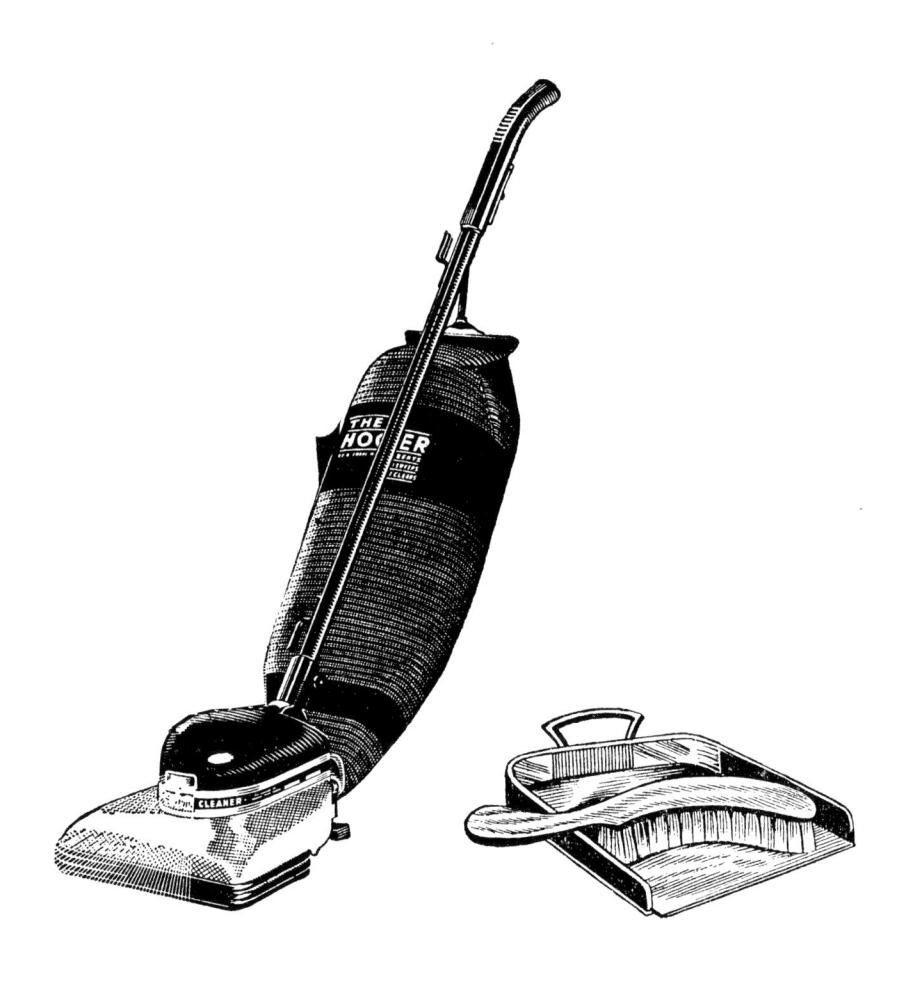

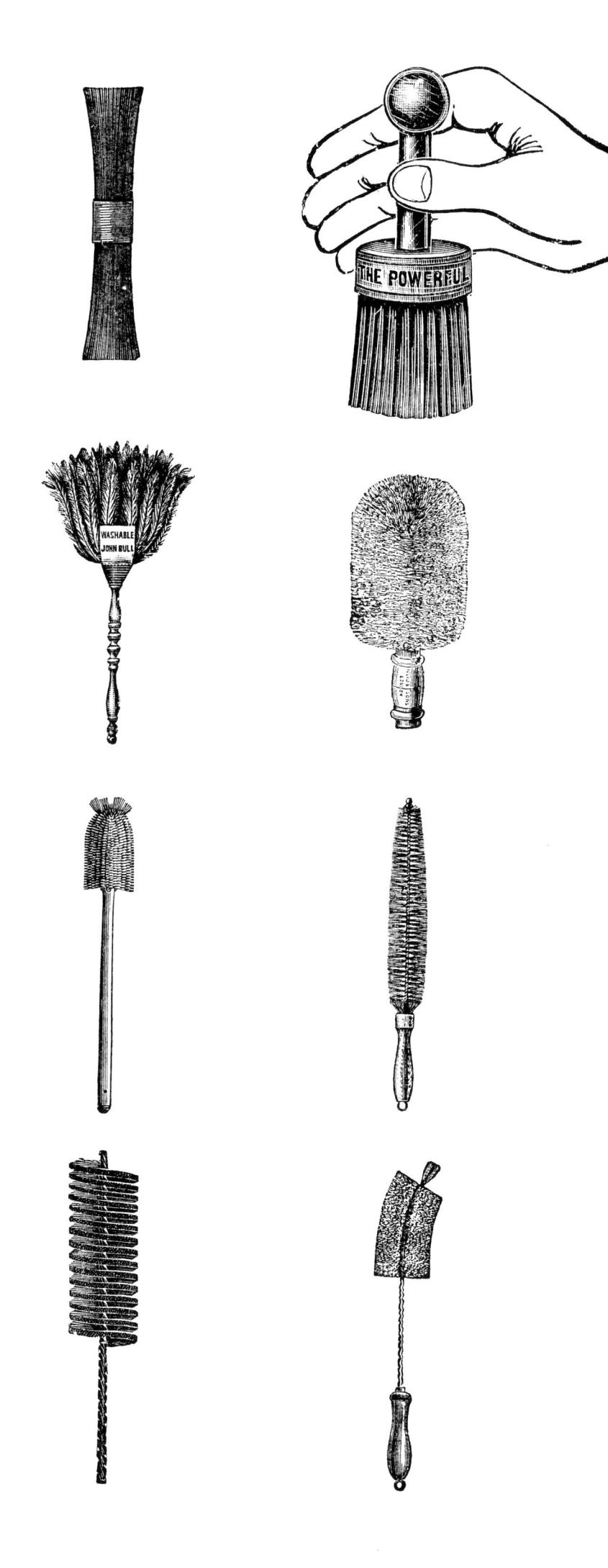

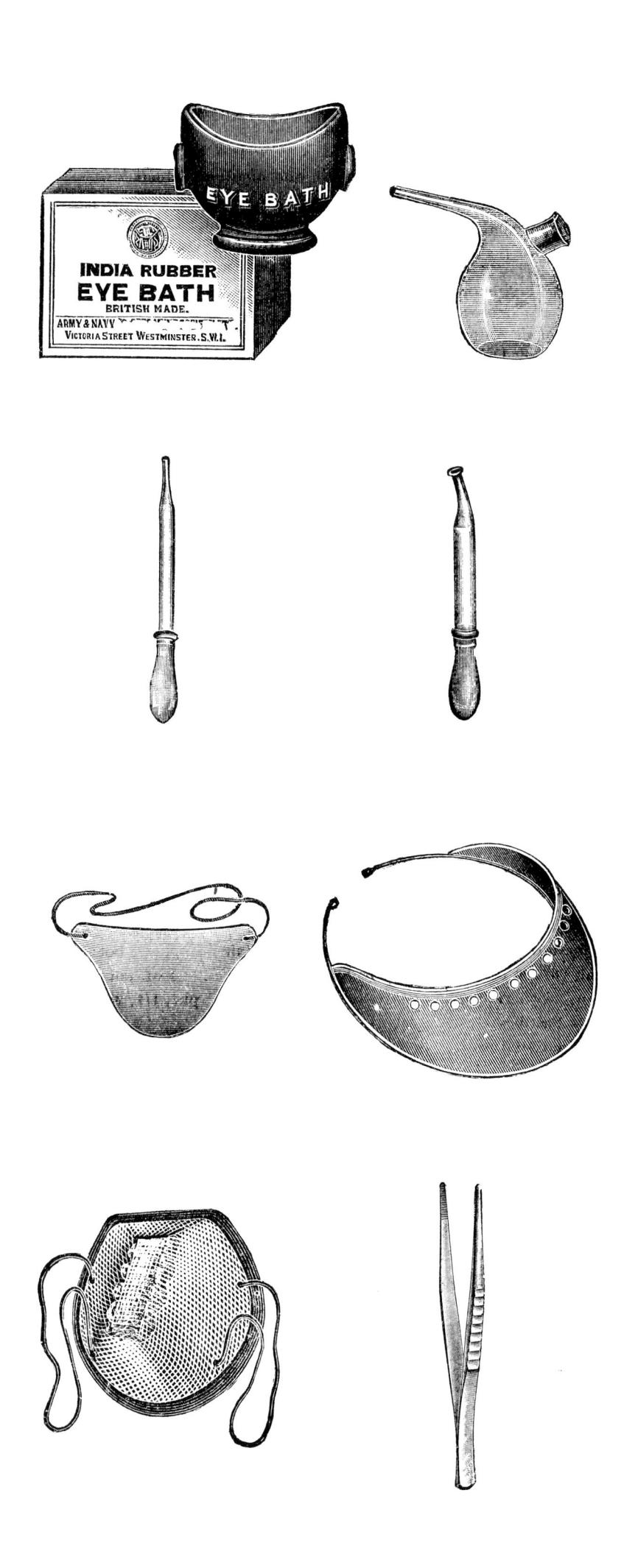

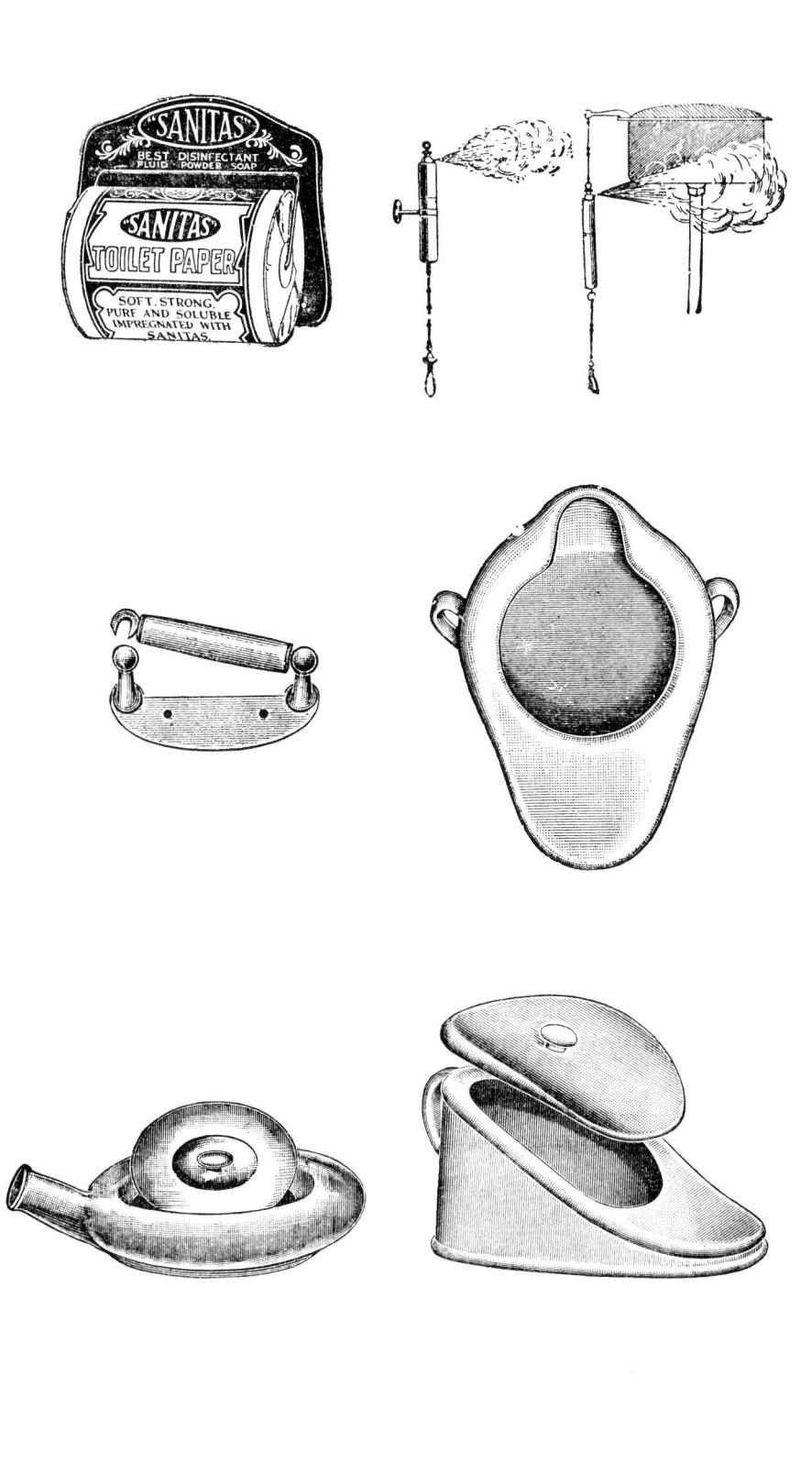

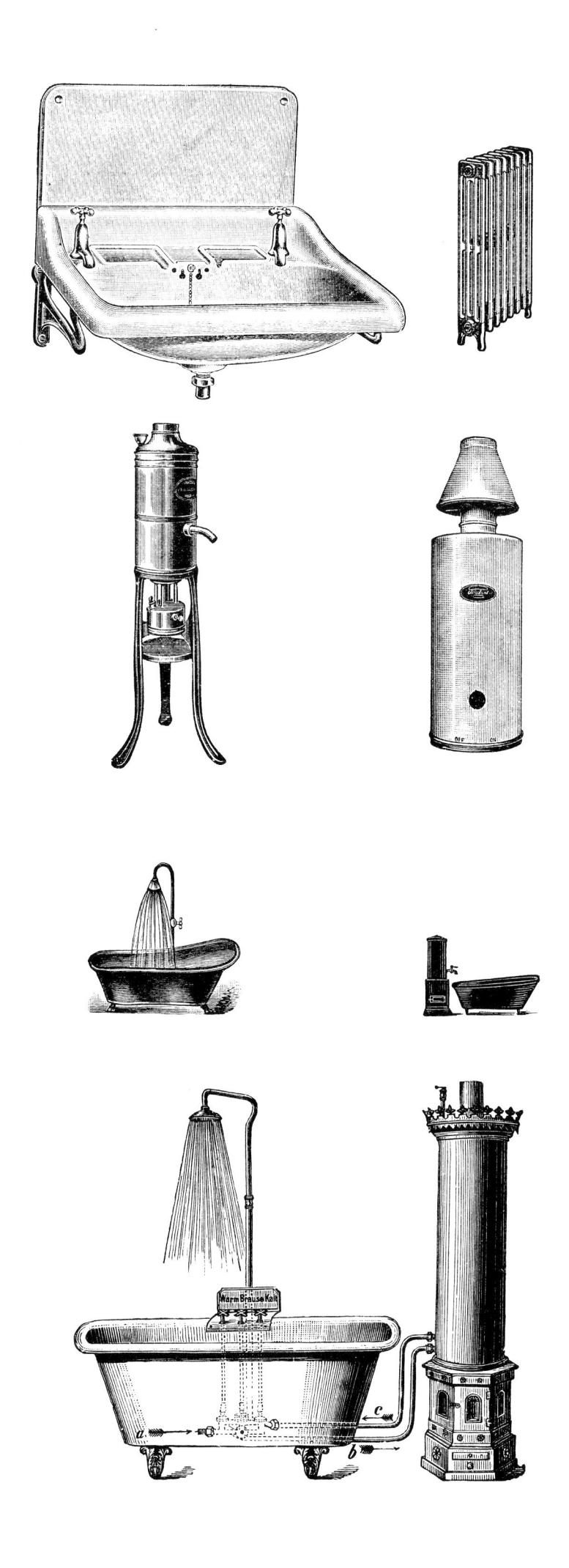

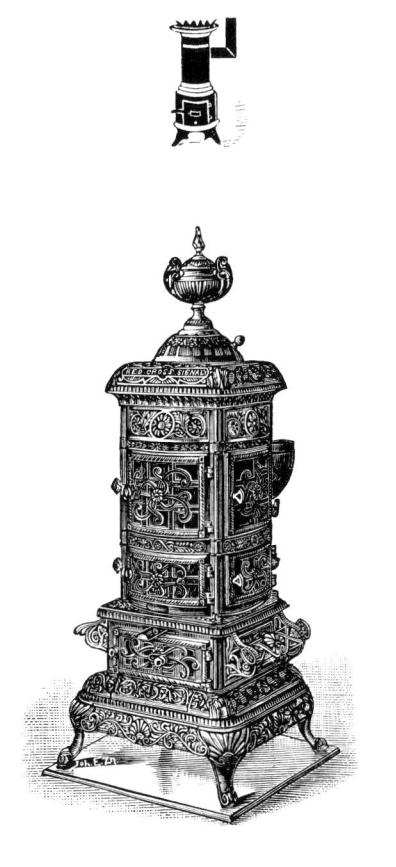

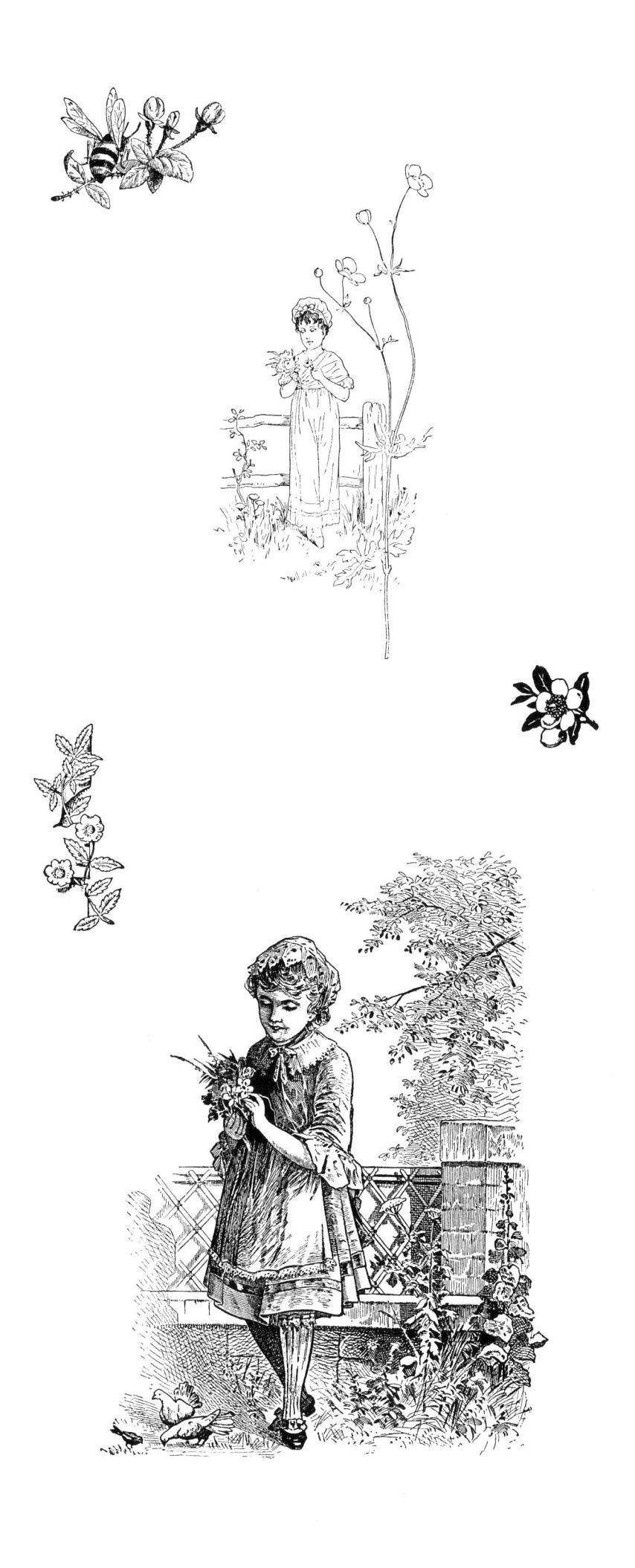

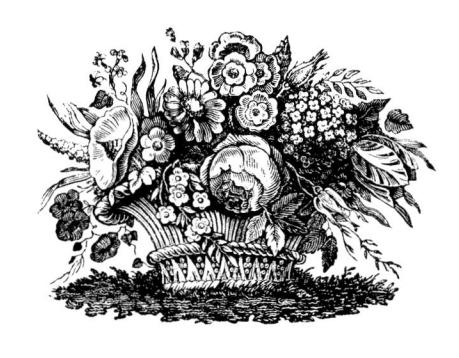

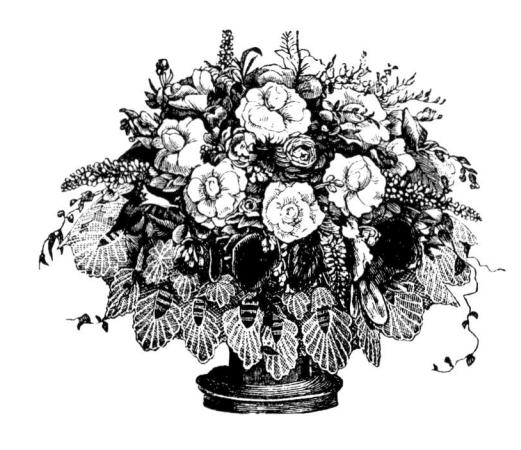

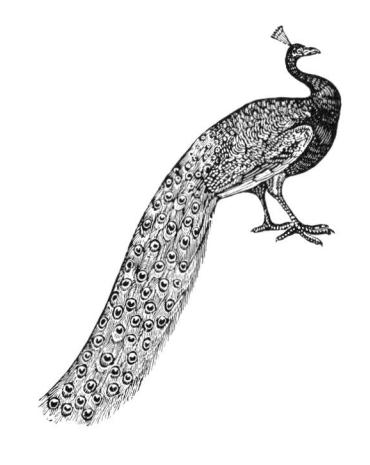

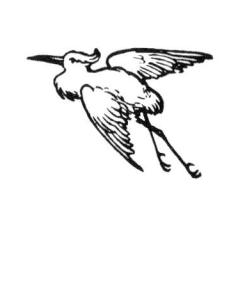

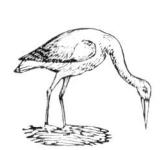

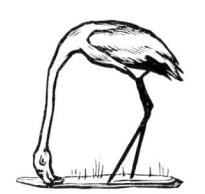

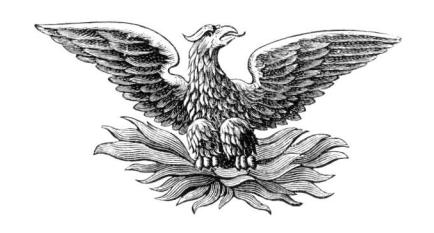

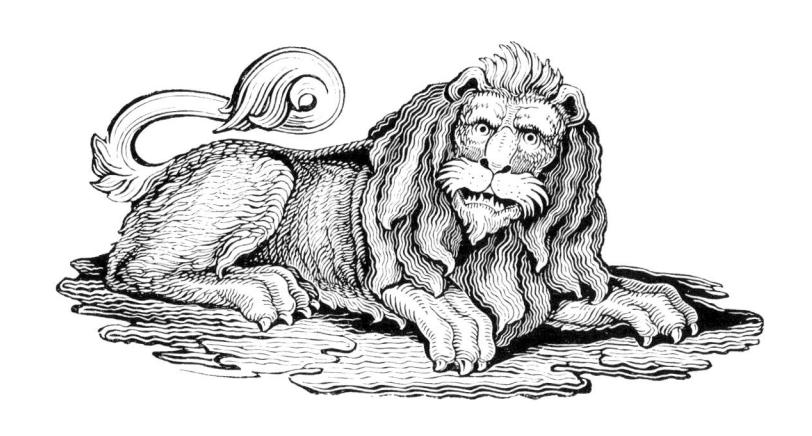

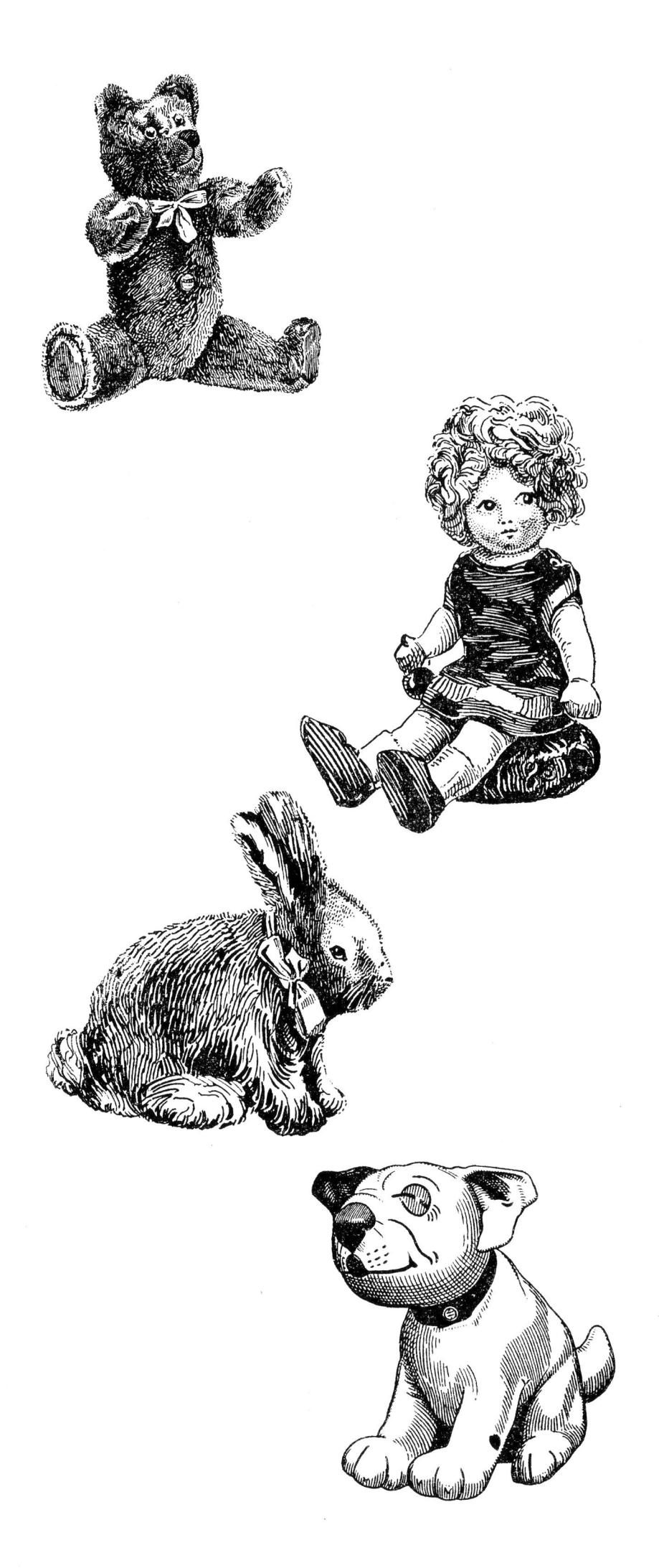

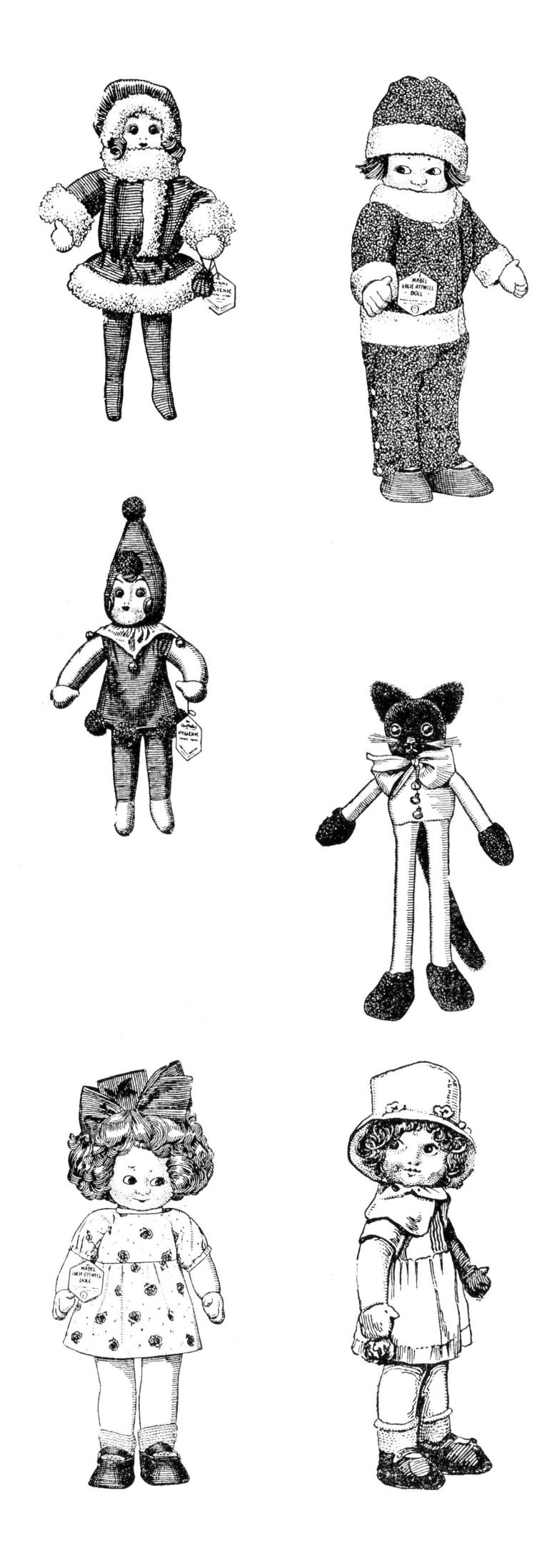

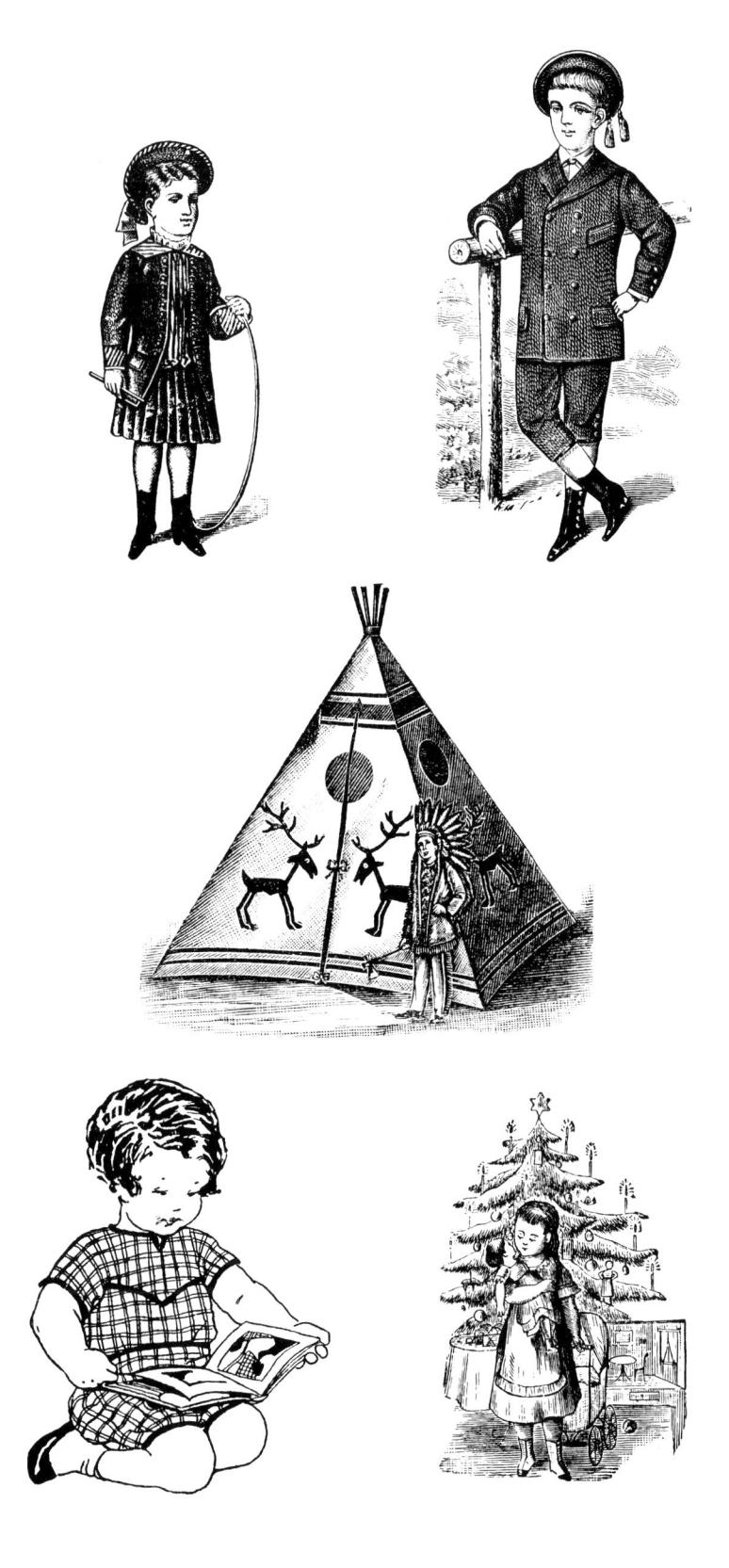

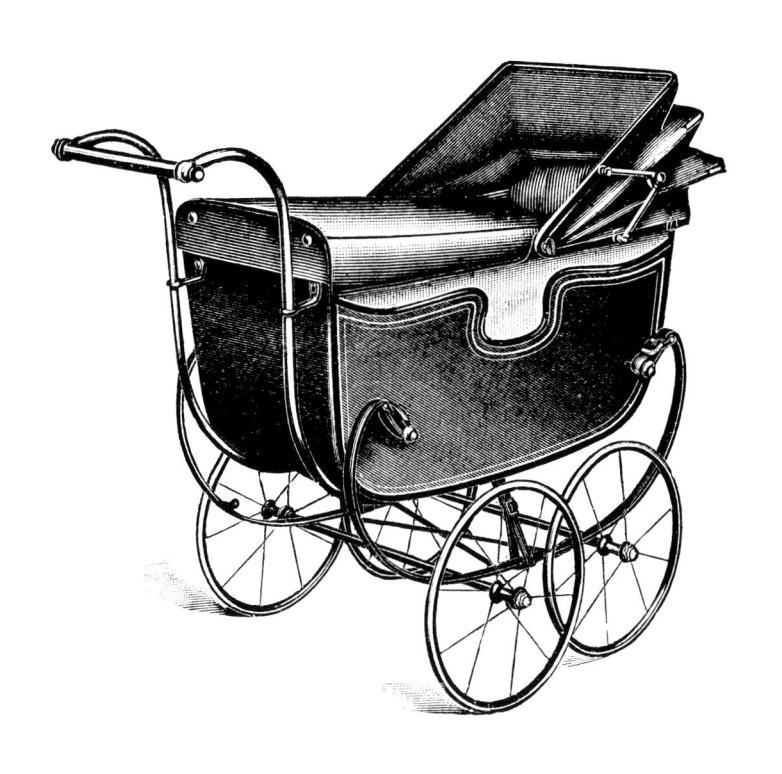

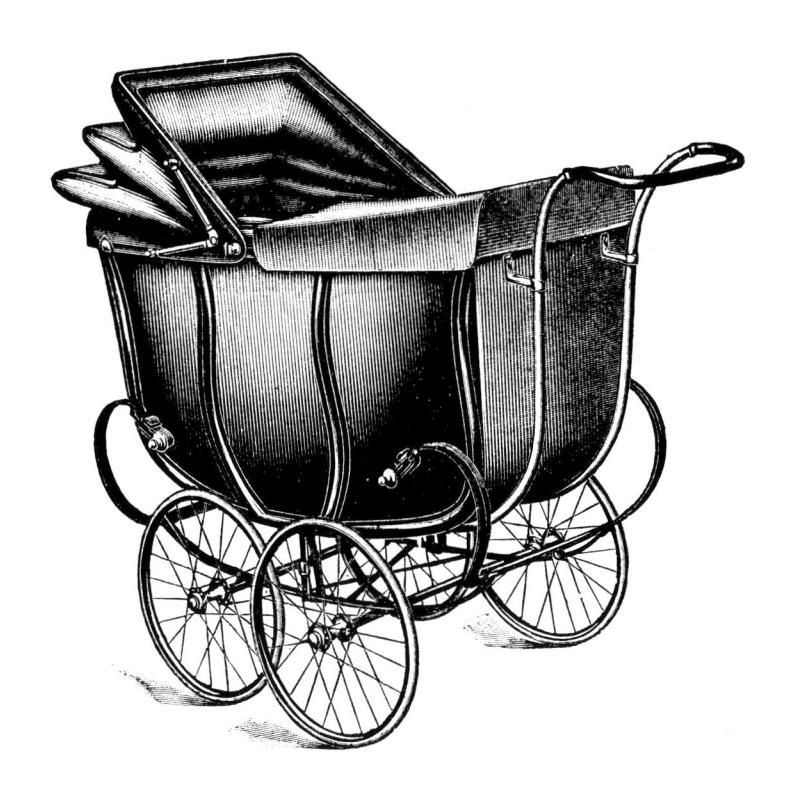

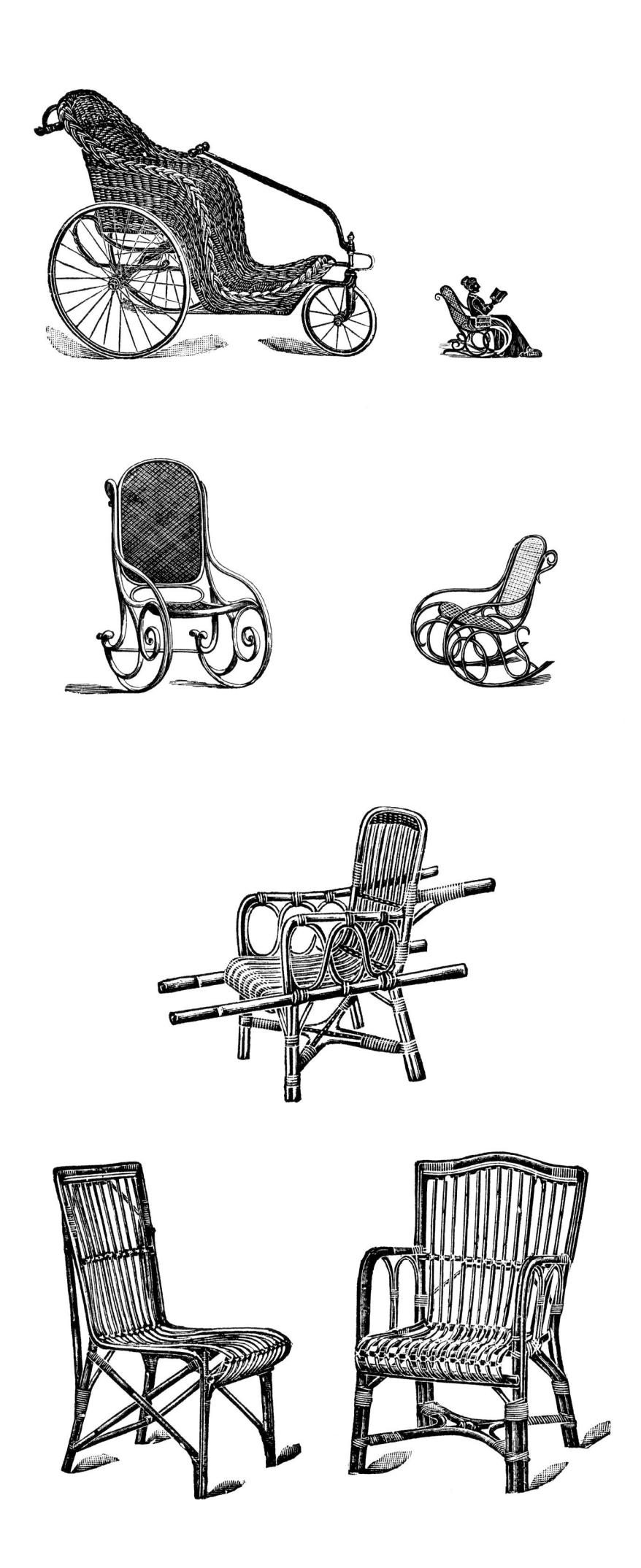

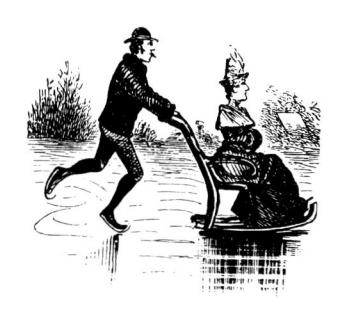

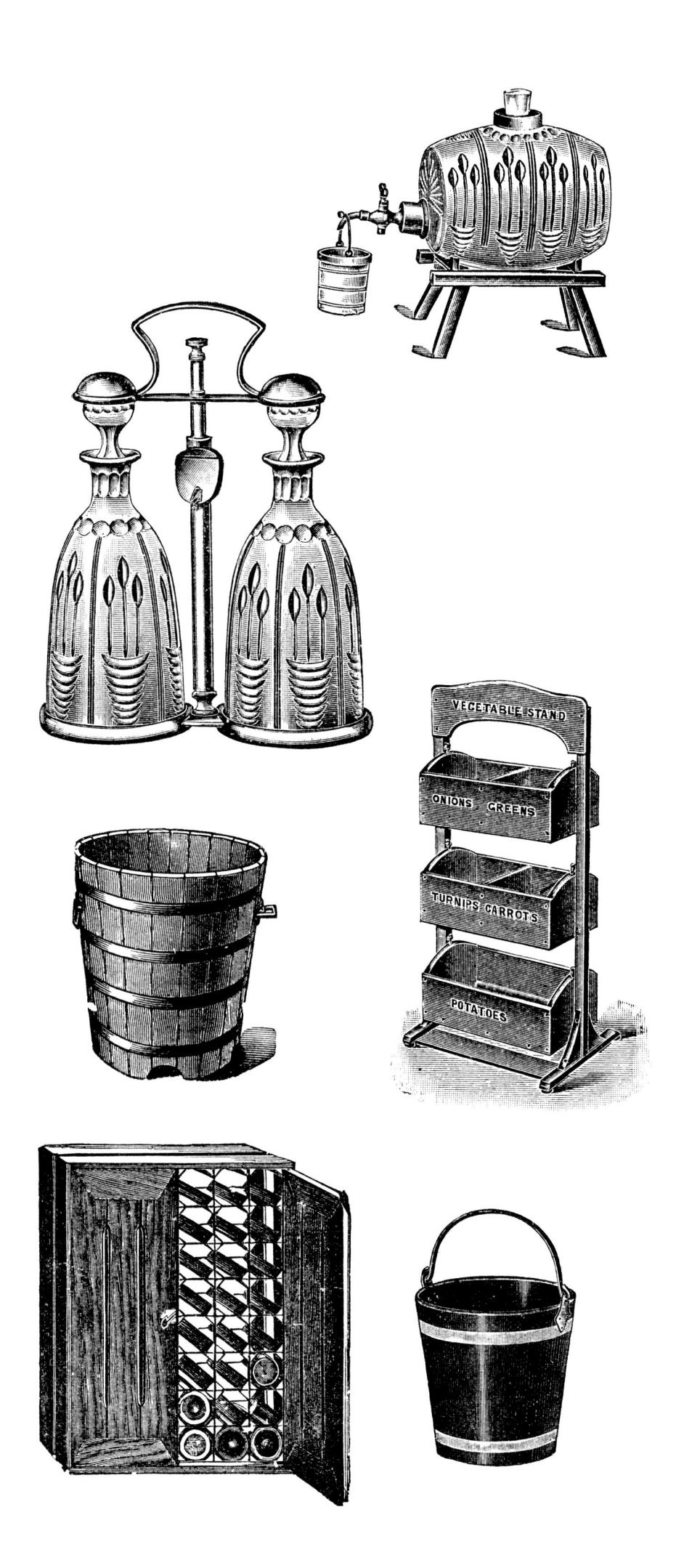

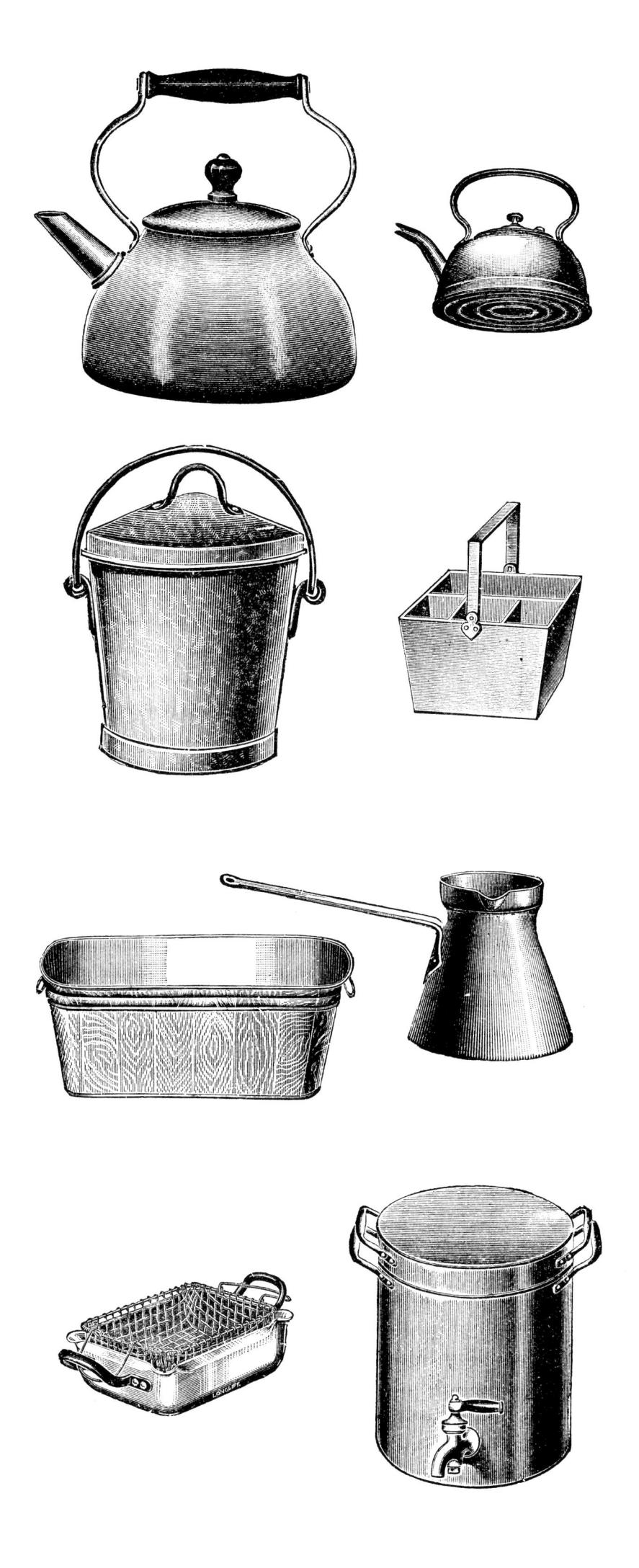

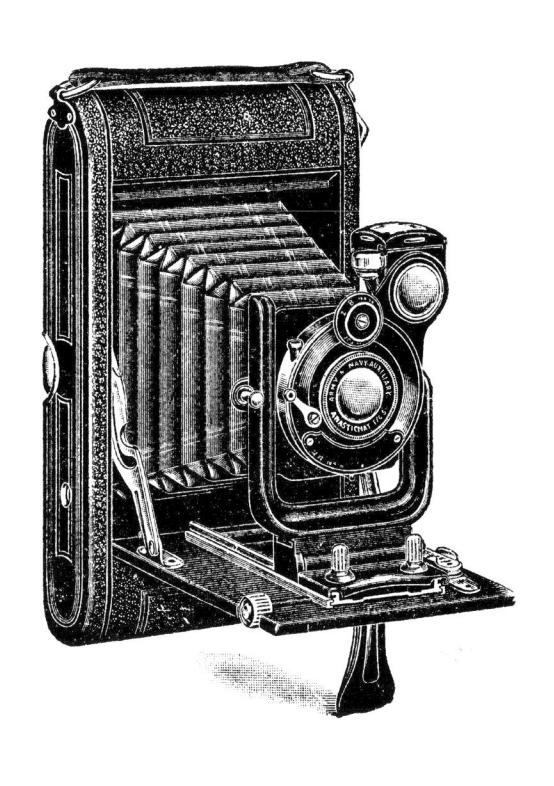

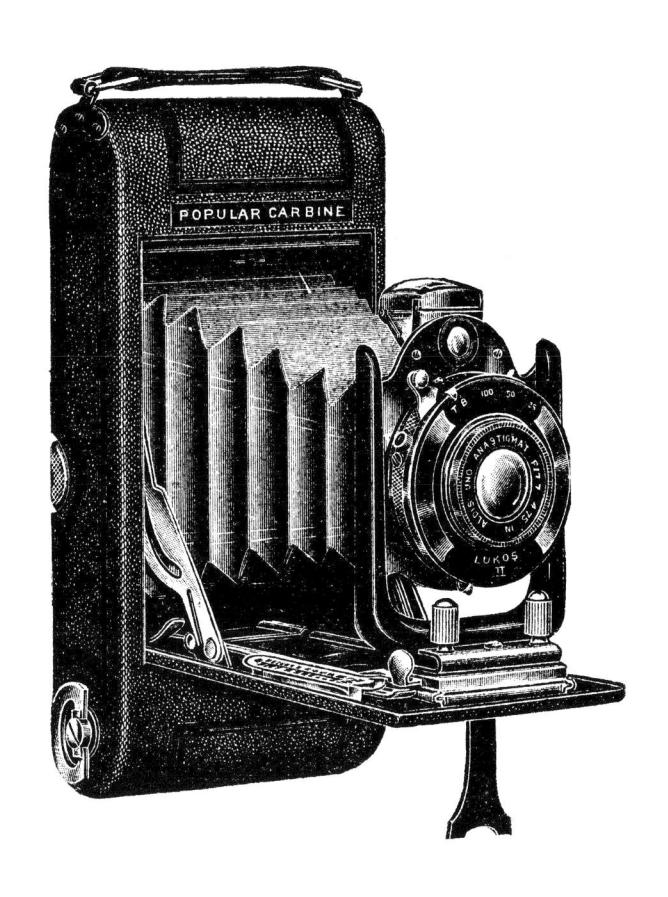